1500種
動物姿勢
素描圖鑑

前田和子

三悅文化

前 言

對繪圖來說，動物是非常具有魅力的主題。為了生存演化出來的機能，讓牠們得到多元的外觀。比方說同樣是畫一隻狗，臘腸犬跟柴犬就各自擁有不同的特徵與魅力。
既然要畫，當然會想要盡可能的表達出這些動物的特徵與魅力。

描繪動物，寫生是不可欠缺的要素之一。實際動筆之前的第一步，是細心的觀察。這種動物在行走的時候，會彎曲哪一個關節？跳躍時腳部的肌肉呢？隨著姿態的不同，觀察的重點也會改變。值得觀察的重點非常的多，並且會隨著動物的種類而變化。

本書會說明描繪動物時，可以用來當作指標的重點，以及這些動物的特性，讓您畫出各種動物充滿魅力的姿態。

想要將動物畫得更好、想要增加姿勢的種類、總之就是想畫動物！
對於抱持這種想法的人，希望本書多多少少可以為您提供參考。

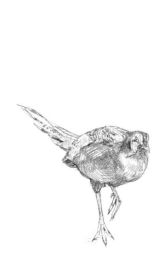
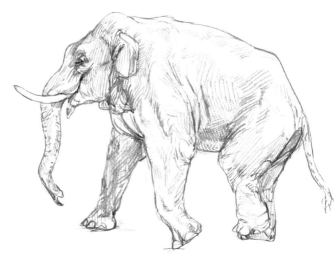

如何使用本書

種類繁多的哺乳類動物,例如貓、犬等會再用品種來細分,野生動物則是用海洋、陸地等棲息地來分類與介紹

動物的俗名

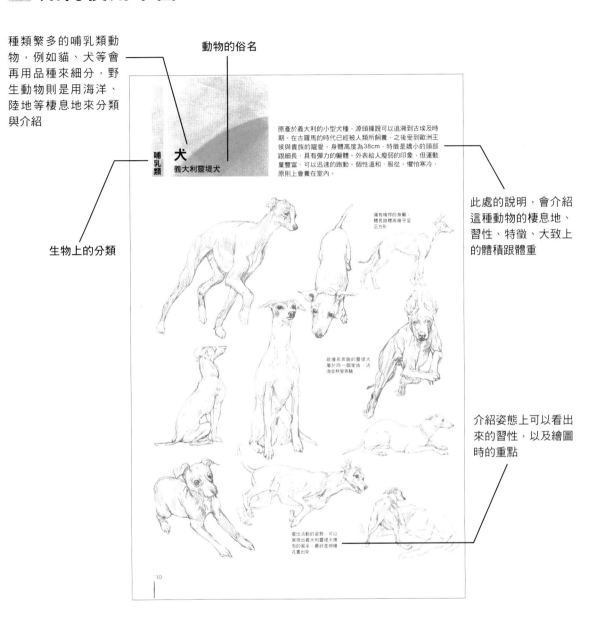

哺乳類

犬
義大利靈堤犬

原產於義大利的小型犬種,源頭據說可以追溯到古埃及時期。在古羅馬的時代已經被人類所飼養,之後受到歐洲王侯與貴族的寵愛。身體高度為38cm,特徵是嬌小的頭部跟細長、具有彈力的軀體。外表給人瘦弱的印象,但運動量豐富,可以迅速的跑動。個性溫和,服從。懼怕寒冷,原則上會養在室內。

擁有精悍的身軀,體長跟體高幾乎呈正方形

跟擅長奔跑的靈堤犬屬於同一個家族,活潑並熱愛奔馳

擺出活動的姿勢,可以展現出義大利靈堤犬應有的風采,最好是照著照片畫出來

生物上的分類

此處的說明,會介紹這種動物的棲息地、習性、特徵、大致上的體積跟體重

介紹姿態上可以看出來的習性,以及繪圖時的重點

10

・每1種動物會刊登將近10種姿態,多的會達到20種。繪製插圖或是漫畫的時候可以拿來參考。

・本書的插圖是用鉛筆繪製,但畫具並不受限。可以用原子筆、水彩筆等自己慣用的畫材來描繪與比較。

・專欄的部分,會畫出跑、跳等動作或是年邁之後的臉龐、身體各個部位的變化。可以套用在想要繪製的動物身上來進行應用。

・某些動物除了本書所介紹的品種之外,還有其他各式各樣的品種存在。可以透過說明來理解其中的特徵,將牠們應有的外觀正確描繪出來。

・本書最後有按照筆劃來排列的索引。

目錄

犬
玩具貴賓犬

貴賓犬的源頭,據說是德國用來狩獵的犬種,之後在法國經過改良而受到歡迎。目前所承認的尺寸有4種,玩具貴賓犬在其中最為嬌小,指的是身體高度26～38cm、體重3kg左右的品種。屬於純粹的寵物狗,在日本擁有很高的人氣。個性乖巧、溫馴,同時也相當活潑。雖然有比較神經質的一面,但容易管教。

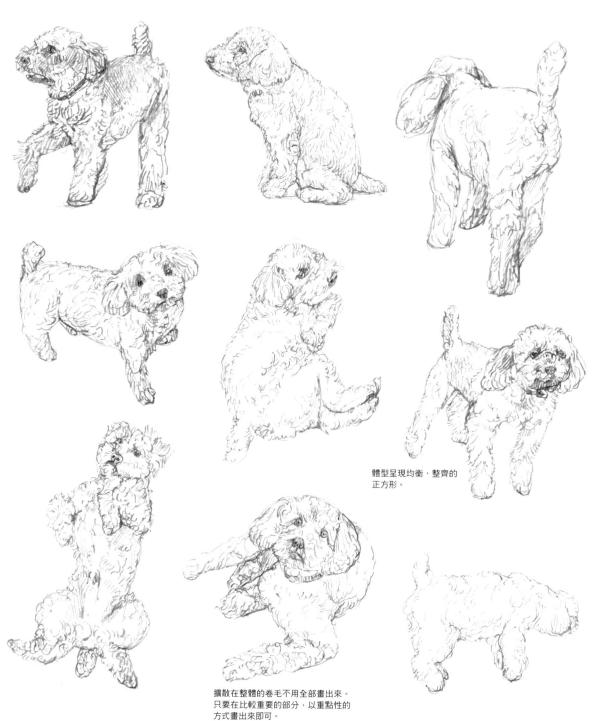

體型呈現均衡、整齊的正方形。

擴散在整體的卷毛不用全部畫出來。只要在比較重要的部分,以重點性的方式畫出來即可。

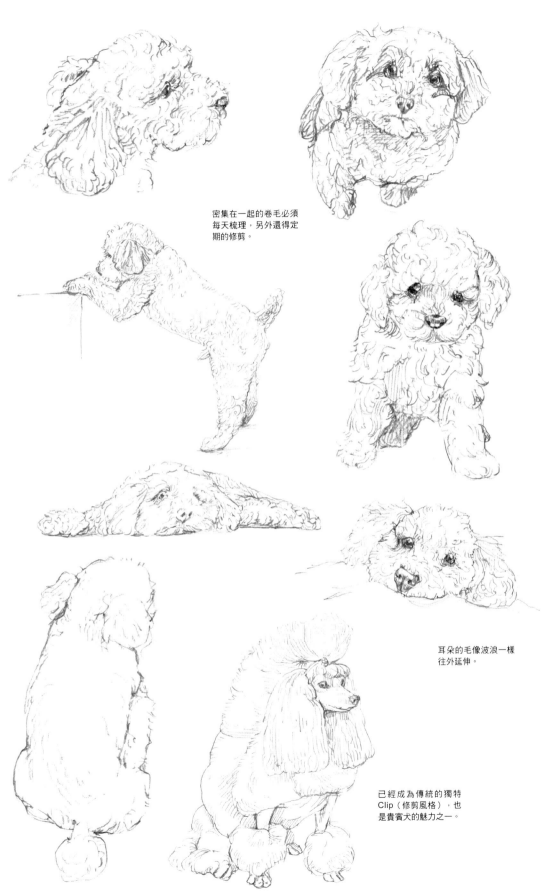

密集在一起的卷毛必須
每天梳理，另外還得定
期的修剪。

耳朵的毛像波浪一樣
往外延伸。

已經成為傳統的獨特
Clip（修剪風格），也
是貴賓犬的魅力之一。

犬
吉娃娃

原產於墨西哥的小型犬種，據說早在阿茲特克文明的時代（15～16世紀）就已經被人類所飼養。名稱也是來自墨西哥的契瓦瓦州。關於大小，海外諸國的規定是在6磅以下，日本則規定在3kg以下。分成短毛（Smooth Coat）跟長毛（Long Coat）這兩種。好奇心旺盛，有時會相當勇敢。對主人付出感情，但相反的也帶有纖細、妒忌的一面。

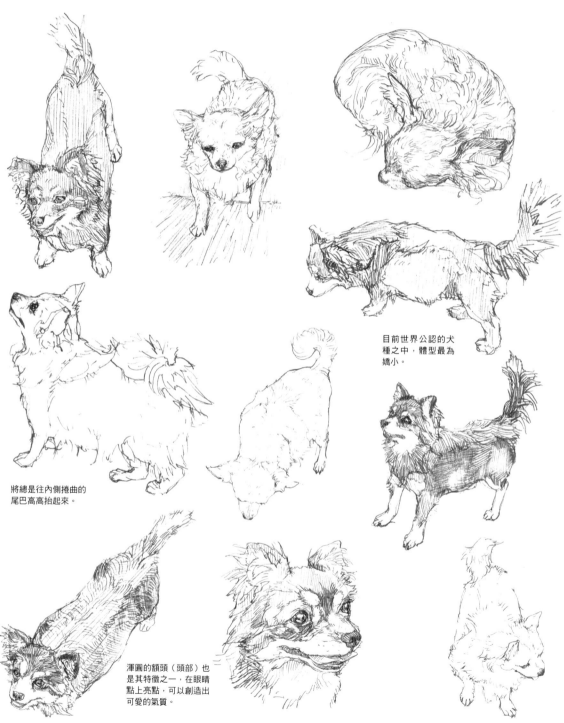

目前世界公認的犬種之中，體型最為嬌小。

將總是往內側捲曲的尾巴高高抬起來。

渾圓的額頭（頭部）也是其特徵之一，在眼睛點上亮點，可以創造出可愛的氣質。

犬
迷你杜賓犬

原產於德國的小型犬種，用驅逐老鼠等害獸的德國杜賓犬改良而成的小型寵物狗。身體高度只有30cm左右，但仍舊擁有精悍的體型。有切斷耳朵、尾巴的習俗存在，但近幾年來在各國漸漸遭到禁止。個性活潑、喜好玩耍。對於陌生人帶有比較強的警戒心，具有大膽又衝動的一面，因此也適合當作看門狗。

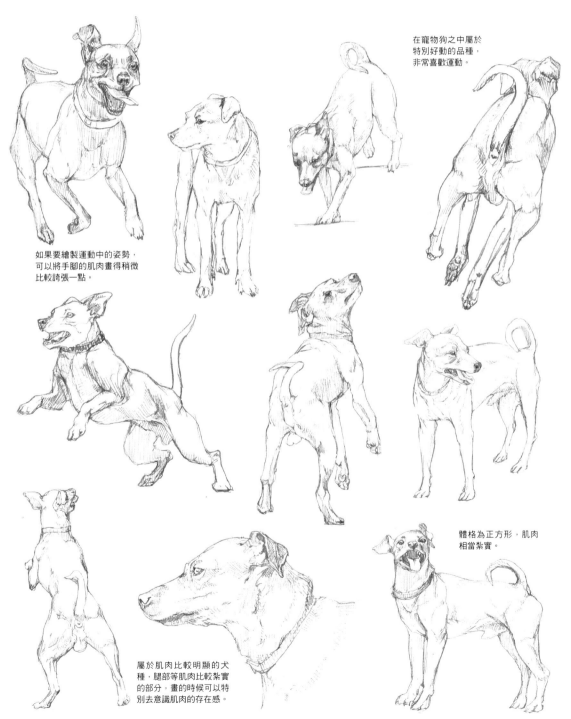

在寵物狗之中屬於特別好動的品種，非常喜歡運動。

如果要繪製運動中的姿勢，可以將手腳的肌肉畫得稍微比較誇張一點。

體格為正方形，肌肉相當紮實。

屬於肌肉比較明顯的犬種，腿部等肌肉比較紮實的部分，畫的時候可以特別去意識肌肉的存在感。

犬
義大利靈堤犬

原產於義大利的小型犬種，源頭據說可以追溯到古埃及時期。在古羅馬的時代已經被人類所飼養，之後受到歐洲王侯與貴族的寵愛。身體高度為38cm，特徵是嬌小的頭部跟細長、具有彈力的軀體。外表給人瘦弱的印象，但運動量豐富、可以迅速的跑動。個性溫和、服從。懼怕寒冷，原則上會養在室內。

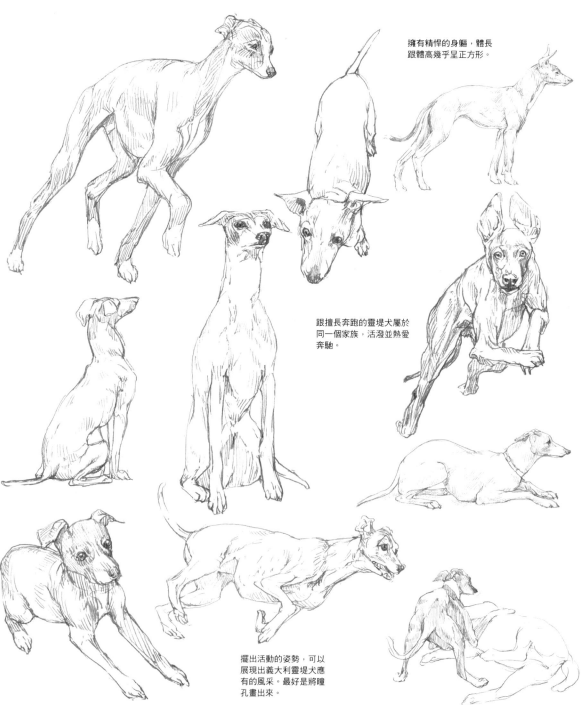

擁有精悍的身軀，體長跟體高幾乎呈正方形。

跟擅長奔跑的靈堤犬屬於同一個家族，活潑並熱愛奔馳。

擺出活動的姿勢，可以展現出義大利靈堤犬應有的風采。最好是將瞳孔畫出來。

犬
中國冠毛犬

原產於非洲，在中國得到改良的犬種，身體高度為33cm。全身無毛，只有一部分除外。頭部保留的毛據說在清朝的時候被比作髮髮。但也有粉撲（Powder Puff）這種全身都有長毛的風格存在。古時被船員養來取暖，似乎也曾經被養來食用。與人親近、喜愛玩耍。不可接觸寒冷跟比較強的陽光，肌膚也需要適當的照料。

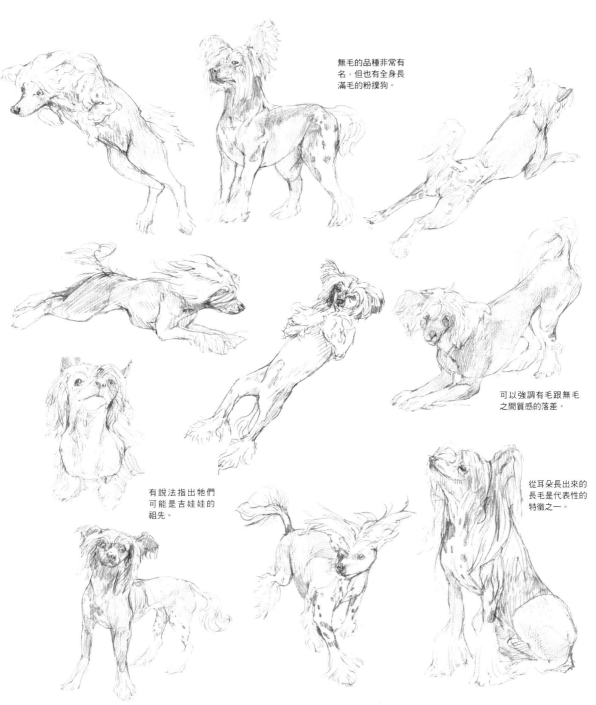

無毛的品種非常有名，但也有全身長滿毛的粉撲狗。

可以強調有毛跟無毛之間質感的落差。

有說法指出牠們可能是吉娃娃的祖先。

從耳朵長出來的長毛是代表性的特徵之一。

從相當古老的時代開始，就被養在中國宮廷內的犬種。經由荷蘭被帶到歐洲，受到當地人們的喜愛。身體高度為25～28cm，特徵是短鼻跟比較深的皺紋，加上大大的眼睛跟討人歡心的面孔。個性溫和，管教起來也很容易。對於主人雖然忠心，但也有愛撒嬌跟善妒的一面。太冷或太熱都無法習慣，旺盛的食慾容易造成肥胖。

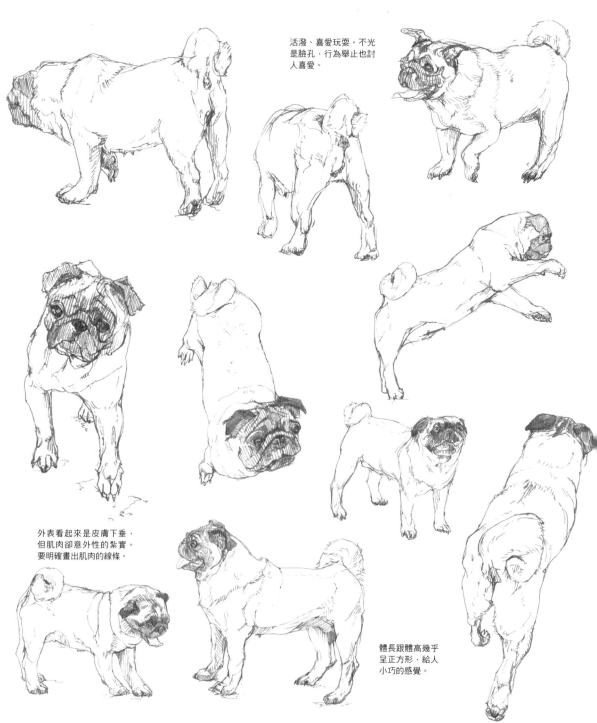

活潑、喜愛玩耍。不光是臉孔，行為舉止也討人喜愛。

外表看起來是皮膚下垂，但肌肉卻意外性的紮實。要明確畫出肌肉的線條。

體長跟體高幾乎呈正方形，給人小巧的感覺。

哺乳類

犬
博美犬

博美犬是以薩摩耶犬等歐洲大型Spitz（尖嘴犬）為源頭，原產於波羅的海南岸的波美拉尼亞地區。19世紀在英國小型化，成為現在大家所熟悉的外型。身體高度為25cm左右，特徵是較短的軀幹跟三角形的耳朵還有捲起來的毛茸茸的尾巴。活潑而且聰明、願意對主人付出感情而受到大家的喜愛，但是對他人警戒心比較強，有可能會過度的吼叫。

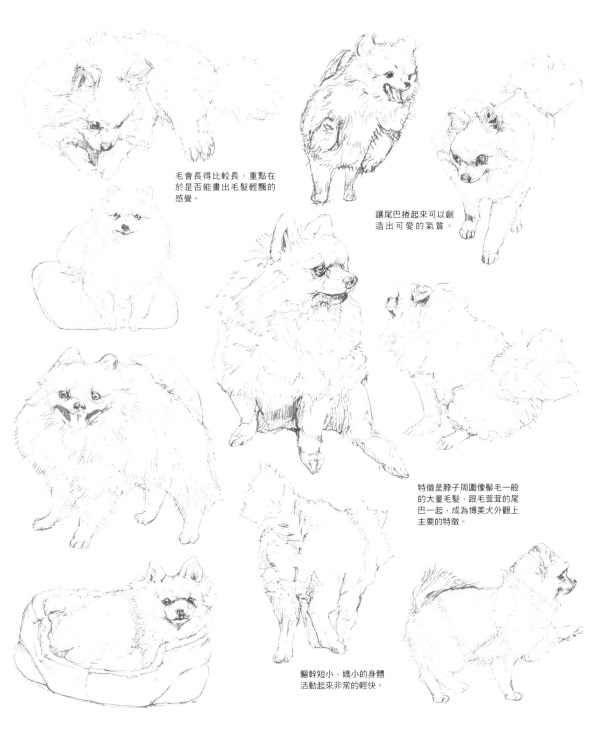

毛會長得比較長，重點在於是否能畫出毛髮輕飄的感覺。

讓尾巴捲起來可以創造出可愛的氣質。

特徵是脖子周圍像鬃毛一般的大量毛髮，跟毛茸茸的尾巴一起，成為博美犬外觀上主要的特徵。

軀幹短小，嬌小的身體活動起來非常的輕快。

犬
日本狆

以古時候從中國被帶到日本的犬種為原型而誕生的日本室內犬。自古被日本朝廷所寵愛，到了江戶時期，將軍家跟大名、豪商都踴躍的飼養。現在則是引進由海外改良血統的品種。身體高度約28cm。特徵是短小的鼻子跟臉上左右對稱的黑白模樣。個性溫馴、開朗、喜好玩耍。對於陌生人也很友善。

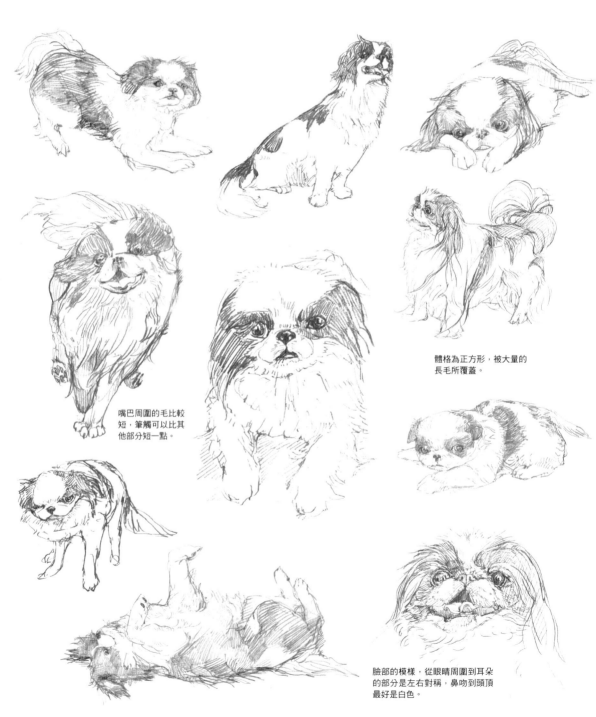

體格為正方形，被大量的長毛所覆蓋。

嘴巴周圍的毛比較短，筆觸可以比其他部分短一點。

臉部的模樣，從眼睛周圍到耳朵的部分是左右對稱，鼻吻到頭頂最好是白色。

犬
約克夏㹴

在英國的約克郡，以驅逐老鼠為目的，讓各種㹴犬交配所創造出來的品種。成為寵物犬的過程之中體型變得更為嬌小，另外也得到了美麗的長毛。身體高度20～23cm、體重約3kg。是體型最為嬌小的寵物犬之一，但個性活潑且好奇心旺盛，確實繼承了狩獵用㹴犬的血統。

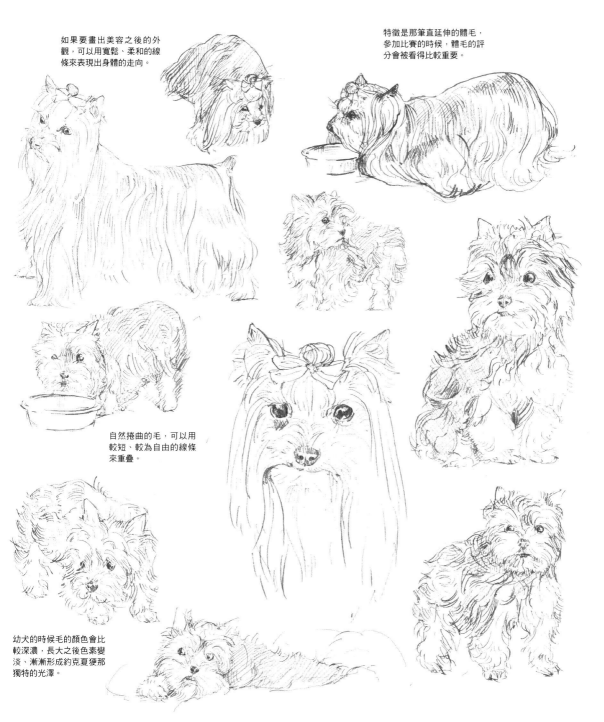

如果要畫出美容之後的外觀，可以用寬鬆、柔和的線條來表現出身體的走向。

特徵是那筆直延伸的體毛，參加比賽的時候，體毛的評分會被看得比較重要。

自然捲曲的毛，可以用較短、較為自由的線條來重疊。

幼犬的時候毛的顏色會比較深濃，長大之後色素變淡、漸漸形成約克夏㹴那獨特的光澤。

原產於西藏的拉薩犬跟原產於中國的獅子狗交配而成的犬種。在中國原本被稱為「獅子狗」。外表跟拉薩犬相似，但額頭較寬、鼻子較短。身體高度約27cm、體重6kg左右。身體強壯，個性兼具活潑跟溫和的一面。對於主人有很深的感情，但同時也有自大跟頑固的一面。

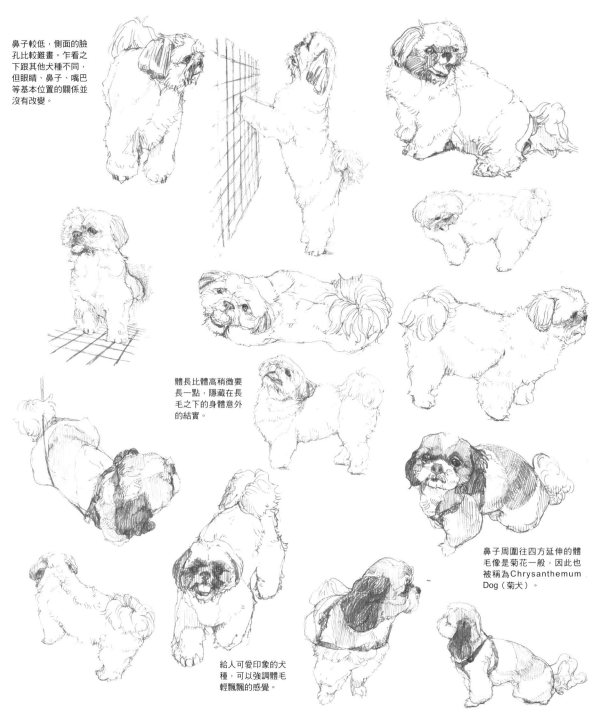

鼻子較低，側面的臉孔比較難畫。乍看之下跟其他犬種不同，但眼睛、鼻子、嘴巴等基本位置的關係並沒有改變。

體長比體高稍微要長一點，隱藏在長毛之下的身體意外的結實。

鼻子周圍往四方延伸的體毛像是菊花一般，因此也被稱為Chrysanthemum Dog（菊犬）。

給人可愛印象的犬種，可以強調體毛輕飄飄的感覺。

犬
騎士查理士王小獵犬

屬於Spaniel（獵鳥犬）系列的犬種，被17世紀的英國國王查理二世所寵愛。為了讓查理士王小獵犬回復中世紀那種較長的鼻吻而創造出來，名稱也追加騎士（Cavalier）。體高約30～33cm，個性溫和且熱愛主人。喜好運動且非常的喜愛社交。

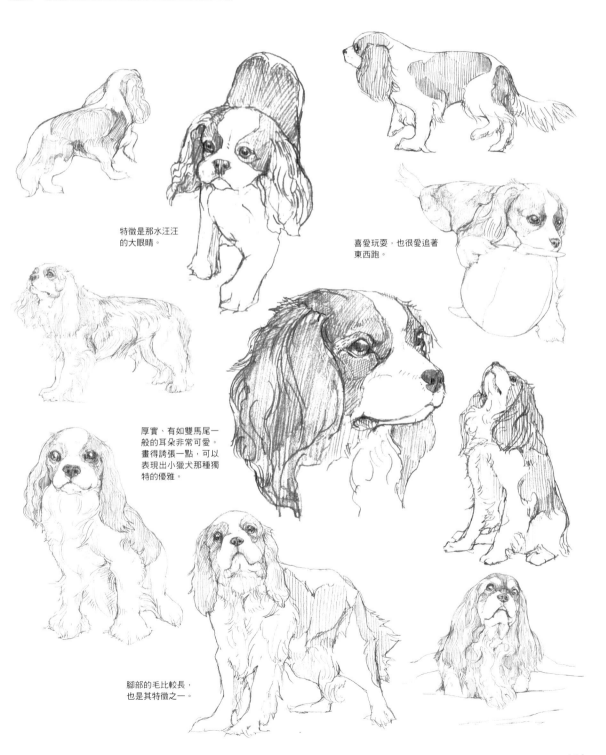

特徵是那水汪汪的大眼睛。

喜愛玩耍，也很愛追著東西跑。

厚實、有如雙馬尾一般的耳朵非常可愛。畫得誇張一點，可以表現出小獵犬那種獨特的優雅。

腳部的毛比較長，也是其特徵之一。

犬
牛頭㹴

在18世紀以鬥犬為目的,讓擁有強烈鬥爭心的鬥牛犬、速度較為敏捷的㹴犬交配所誕生的品種。身體高度約55cm,體型非常的結實。雞蛋一般的頭部跟往上翹起來的細長眼睛,給人一種「鬆懈」的印象,但內部卻擁有從鬥犬身上繼承而來的強烈的防衛本能,對於命令也非常的忠實。個性友好,活潑喜愛玩耍。

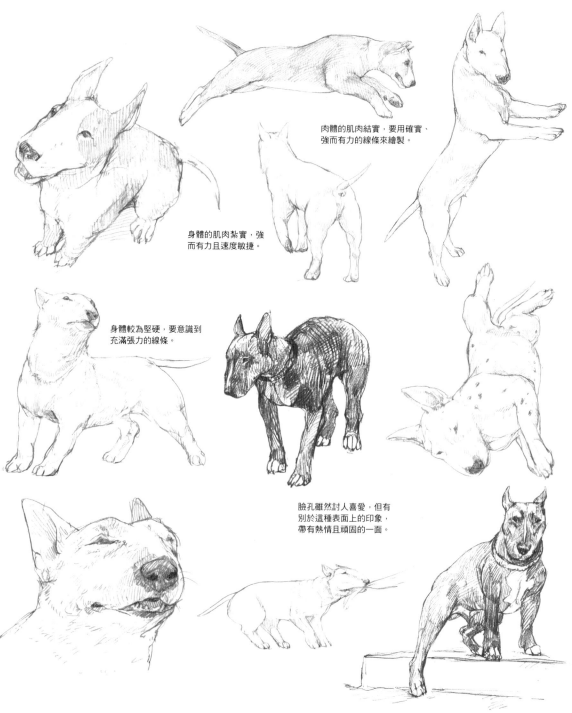

肉體的肌肉結實,要用確實、強而有力的線條來繪製。

身體的肌肉紮實,強而有力且速度敏捷。

身體較為堅硬,要意識到充滿張力的線條。

臉孔雖然討人喜愛,但有別於這種表面上的印象,帶有熱情且頑固的一面。

犬
比熊犬

源頭來自於地中海沿岸所發祥的Barbichon這類犬種。其中位在加那利群島、特內里費島的品種，被帶到義大利跟法國來發展。身體高度約30cm。特徵是那柔軟的白色卷毛，將頭部的毛剪成大大一球的粉撲（Powder Puff）風格擁有很高的人氣。活潑、喜愛玩耍。個性友好，對於陌生人或其他的狗也很友善。

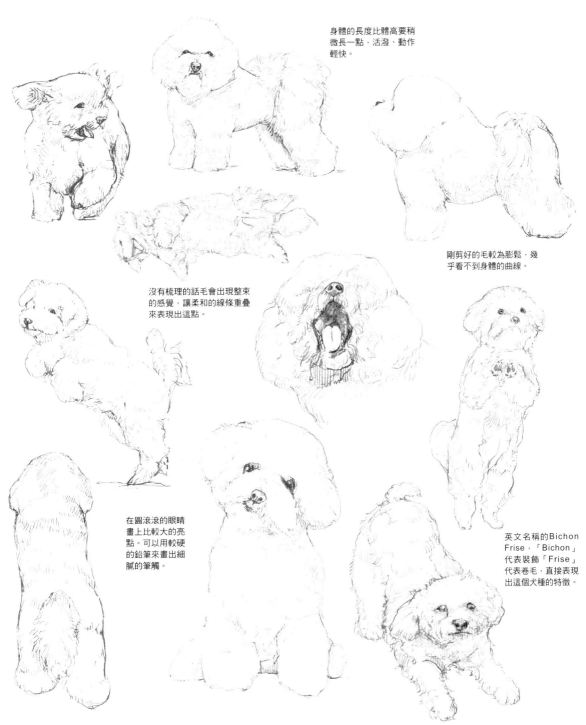

身體的長度比體高要稍微長一點，活潑、動作輕快。

剛剪好的毛較為膨鬆，幾乎看不到身體的曲線。

沒有梳理的話毛會出現整束的感覺，讓柔和的線條重疊來表現出這點。

在圓滾滾的眼睛畫上比較大的亮點。可以用較硬的鉛筆來畫出細膩的筆觸。

英文名稱的Bichon Frise，「Bichon」代表裝飾「Frise」代表卷毛，直接表現出這個犬種的特徵。

犬
鬥牛犬

在18世紀的英國，為了Bull Painting（跟狗或公牛互鬥的鬥犬）等用途，用獒犬類的犬種改良而成。進入19世紀，鬥犬遭到禁止之後持續改良，演變成現在這種外觀。身體高度為40cm。大頭、鼻子短、臉上有許多皺紋，體型非常的結實。經過一次又一次的品種改良之後，得到溫和、友好的個性，但仍舊擁有頑固的一面。

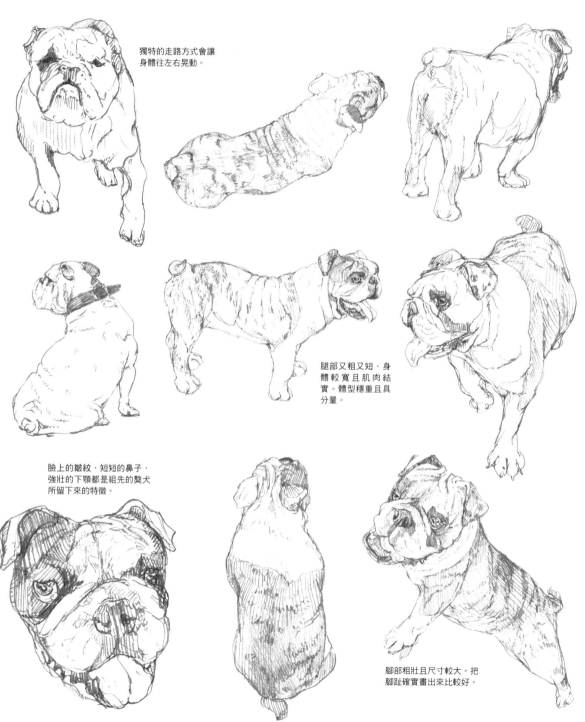

獨特的走路方式會讓身體往左右晃動。

腿部又粗又短、身體較寬且肌肉結實。體型穩重且具分量。

臉上的皺紋、短短的鼻子、強壯的下顎都是祖先的獒犬所留下來的特徵。

腳部粗壯且尺寸較大。把腳趾確實畫出來比較好。

犬
波士頓狽

19世紀中期在美國波士頓，讓英國狽犬、鬥牛犬、法國鬥牛犬交配所創造出來的犬種。身體高度在40cm前後，特徵是伸直的大耳朵跟燕尾服一般的黑白色毛皮。特別是嘴巴周圍跟兩眼之間的白色，是絕對不可缺少的招牌標誌。活潑、喜愛玩耍。聽話且適應能力強，但同時也具有纖細的一面，對於主人的態度相當敏感。

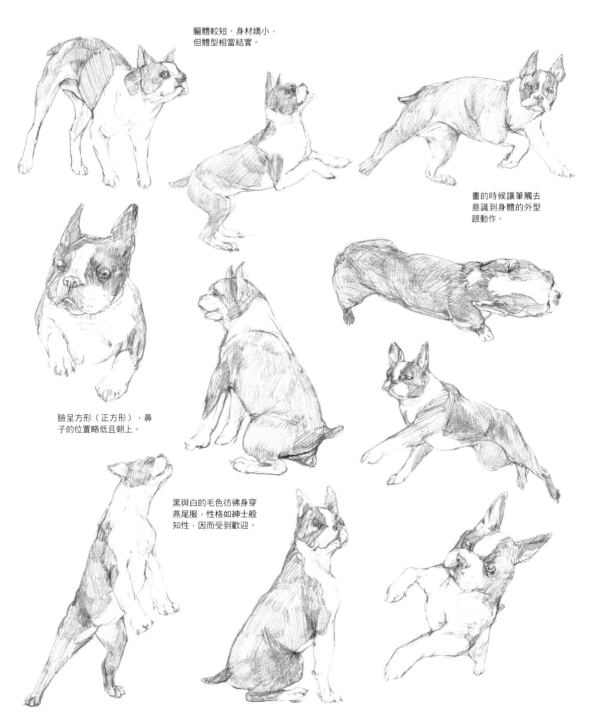

軀體較短、身材嬌小，
但體型相當結實。

畫的時候讓筆觸去
意識到身體的外型
跟動作。

臉呈方形（正方形），鼻
子的位置略低且朝上。

黑與白的毛色彷彿身穿
燕尾服，性格如紳士般
知性，因而受到歡迎。

犬
柴犬

日本自古就已經存在的犬種之一，也是體型最為嬌小的
日本犬。原本在山區當作獵犬使用。身體高度在40cm左
右，擁有均衡的體型。特徵是伸直的耳朵跟捲起來的尾
巴。身為獵犬的子孫，個性沉穩、大膽，具有勇敢的一
面。雖然有著頑固的部分，但是對主人跟家族相當溫馴。
對於領地的意識很強，也適合擔任看門狗。

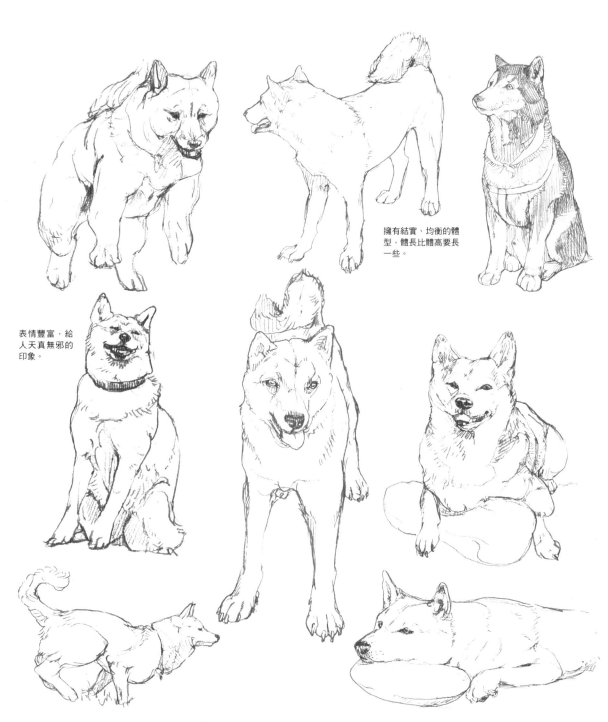

擁有結實、均衡的體
型，體長比體高要長
一些。

表情豐富，給
人天真無邪的
印象。

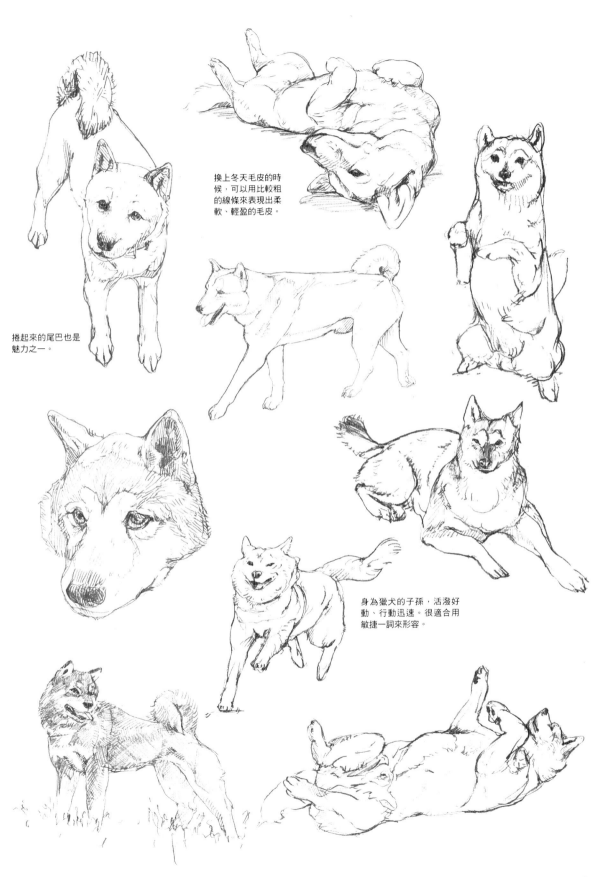

換上冬天毛皮的時候，可以用比較粗的線條來表現出柔軟、輕盈的毛皮。

捲起來的尾巴也是魅力之一。

身為獵犬的子孫，活潑好動、行動迅速。很適合用敏捷一詞來形容。

犬
惠比特犬

在17世紀，將狩獵兔子用的靈堤犬小型化，之後跟民間獵兔遊戲、賽狗用的㹴犬交配而成。身體高度約50cm，頭部嬌小，細長且紮實的身體擁有流線的造型。繼承視覺獵犬的血統，賽狗鍛鍊出來的腳力是眾所周知。平時安靜且愛撒嬌，對於主人也很順從。

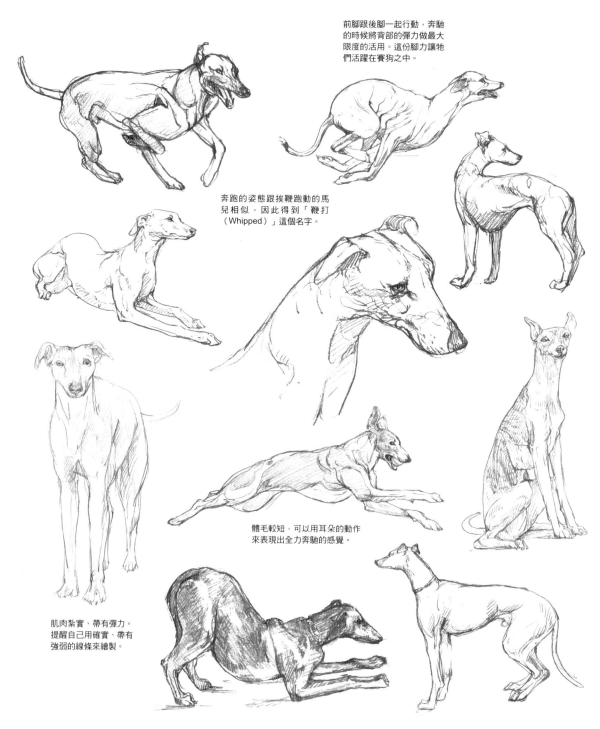

前腳跟後腳一起行動，奔馳的時候將背部的彈力做最大限度的活用。這份腳力讓牠們活躍在賽狗之中。

奔跑的姿態跟挨鞭跑動的馬兒相似，因此得到「鞭打（Whipped）」這個名字。

體毛較短，可以用耳朵的動作來表現出全力奔馳的感覺。

肌肉紮實、帶有彈力。提醒自己用確實、帶有強弱的線條來繪製。

犬
蘇俄牧羊犬

原產於俄羅斯，王侯貴族之間所流行的打獵運動所使用的獵犬改良出來的犬種。特別被用來獵殺野狼，因此也被稱為蘇俄獵狼犬。公狗的體高為80cm左右，母狗的體高為73cm左右。頭部嬌小，流線型的軀體被美麗的長毛覆蓋。平時相當安靜，以自己的步調來生活。擁有很好的腳力，在野外會展現出活潑的一面。

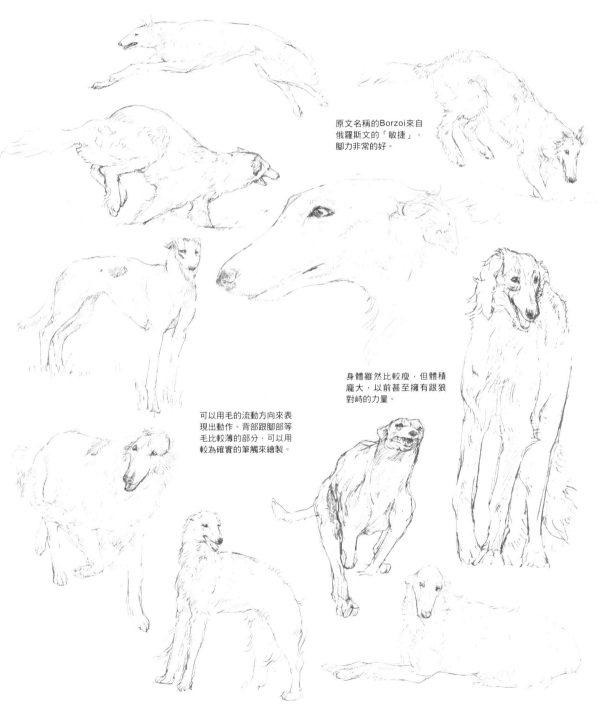

原文名稱的Borzoi來自俄羅斯文的「敏捷」，腳力非常的好。

身體雖然比較瘦，但體積龐大，以前甚至擁有跟狼對峙的力量。

可以用毛的流動方向來表現出動作。背部跟腳部等毛比較薄的部分，可以用較為確實的筆觸來繪製。

犬
臘腸犬

原產於德國，原本是用來獵獲的獵犬，長長的身體跟短小的腿部，適合用來追捕巢穴中的獵物。有幾種不同的類型存在，大小則是有標準（胸圍35cm以上、體重9kg）、迷你（胸圍30～35cm、體重5kg）等兩種，毛質有Smooth（直短毛）、Long（長毛）、Wire（硬毛）。活潑且好奇心旺盛。獨立心強、個性友善，也有很好的忍耐力。

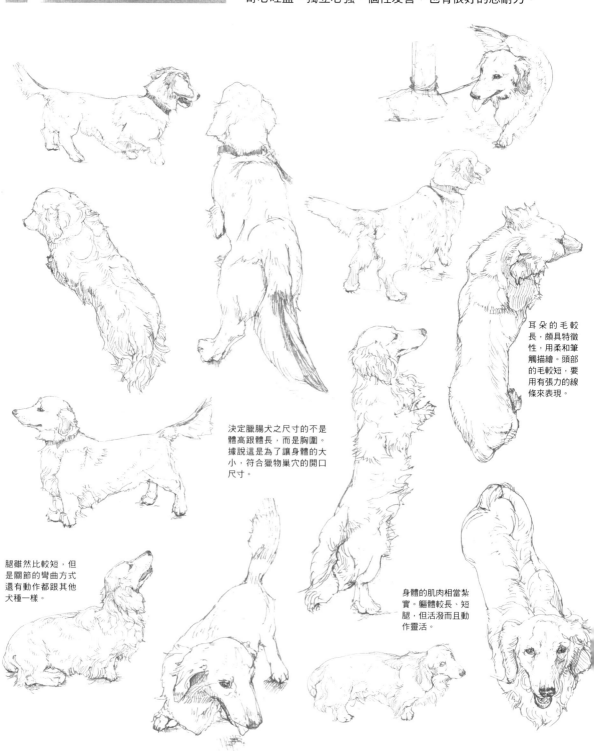

耳朵的毛較長，頗具特徵性，用柔和筆觸描繪。頭部的毛較短，要用有張力的線條來表現。

決定臘腸犬之尺寸的不是體高跟體長，而是胸圍。據說這是為了讓身體的大小，符合獵物巢穴的開口尺寸。

腿雖然比較短，但是關節的彎曲方式還有動作都跟其他犬種一樣。

身體的肌肉相當紮實。軀體較長、短腿，但活潑而且動作靈活。

犬
巴吉度獵犬

原本是靠敏銳的嗅覺來追蹤獵物的獵犬。起源是在法國，但傳到英國之後犬種才被確定。身體高度為33～38cm。比起奔馳的腳力，更加注重確實追蹤獵物的能力，成為短腿、軀體較長的體型。特徵是下垂的長耳朵，以及適度鬆弛的皮膚。個性沉穩，充滿感情，頭腦非常聰明。比較不屬於活潑好動的犬種，要注意運動不足跟肥胖的問題。

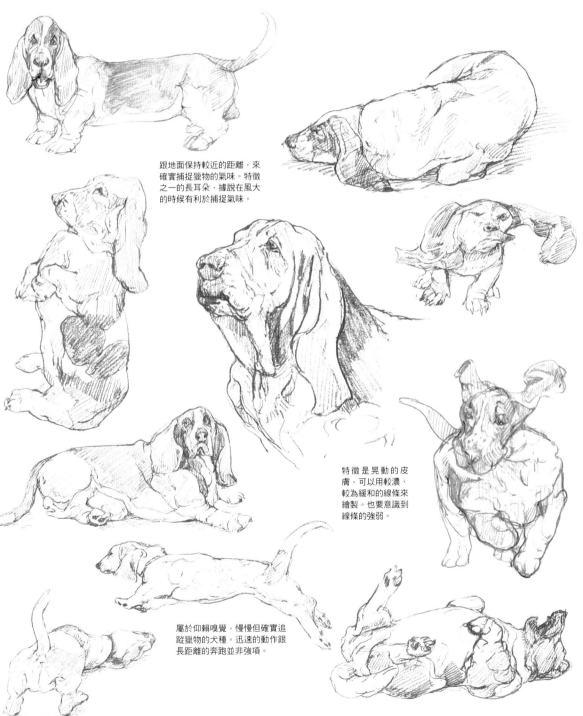

跟地面保持較近的距離，來確實捕捉獵物的氣味。特徵之一的長耳朵，據說在風大的時候有利於捕捉氣味。

特徵是晃動的皮膚，可以用較濃、較為緩和的線條來繪製。也要意識到線條的強弱。

屬於仰賴嗅覺，慢慢但確實追蹤獵物的犬種。迅速的動作跟長距離的奔跑並非強項。

犬
傑克羅素㹴

19世紀的英國牧師傑克‧羅素，為了追捕狐狸所創造出來的犬種。負責追蹤獵物，特別是鑽到巢穴內將獵物趕出來。身體高度為25～30cm。繼承濃厚的獵犬氣質，非常活潑，運動量也非常的高。毫無畏懼、一心想要冒險，但是跟其他動物比較處不來。跟帕森羅素㹴是兄弟犬種。

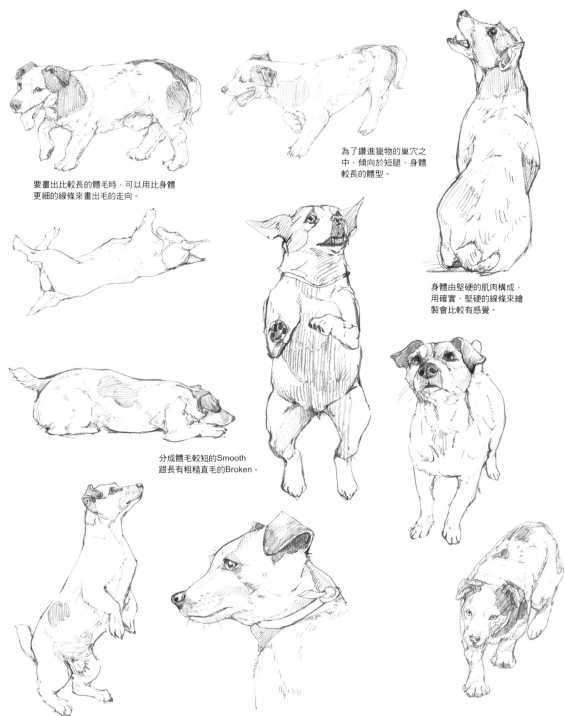

要畫出比較長的體毛時，可以用比身體更細的線條來畫出毛的走向。

為了鑽進獵物的巢穴之中，傾向於短腿、身體較長的體型。

身體由堅硬的肌肉構成，用確實、堅硬的線條來繪製會比較有感覺。

分成體毛較短的Smooth跟長有粗糙直毛的Broken。

犬
米格魯

源頭是英國自古就用來獵兔的小型犬種。目前最小的獵犬（Hound），倚靠敏銳的嗅覺，以團體來追捕獵物。Beagle這個名稱似乎是在16世紀左右定案。身體高度為33～40cm。頭腦聰明、個性沉穩，兼具行動力跟耐性。以團體來進行狩獵，因此對人類跟其他動物都很友善。身為「史奴比」的原型，擁有很高的知名度。

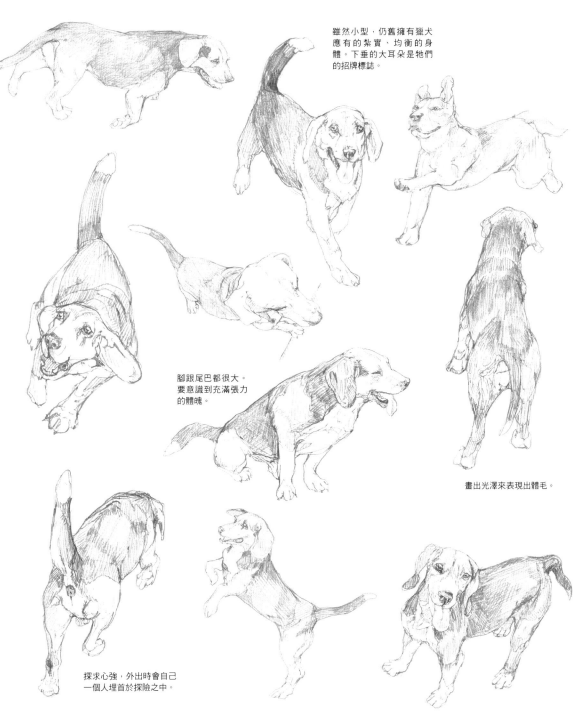

雖然小型，仍舊擁有獵犬應有的紮實、均衡的身體。下垂的大耳朵是牠們的招牌標誌。

腳跟尾巴都很大。要意識到充滿張力的體魄。

畫出光澤來表現出體毛。

探求心強，外出時會自己一個人埋首於探險之中。

犬
大麥町

原產於克羅埃西亞的達爾馬提亞地區。被用在獵犬跟看門狗等各種用途之中，特別是帶領馬車、為馬車提供保護的隨行犬。在美國也隨著消防用的馬車行動，以消防犬的身份活動。身體高度54～61cm，招牌標誌是那白底黑斑的模樣。活潑、耐力強，個性溫和友善。以迪士尼動畫的主角而聞名。

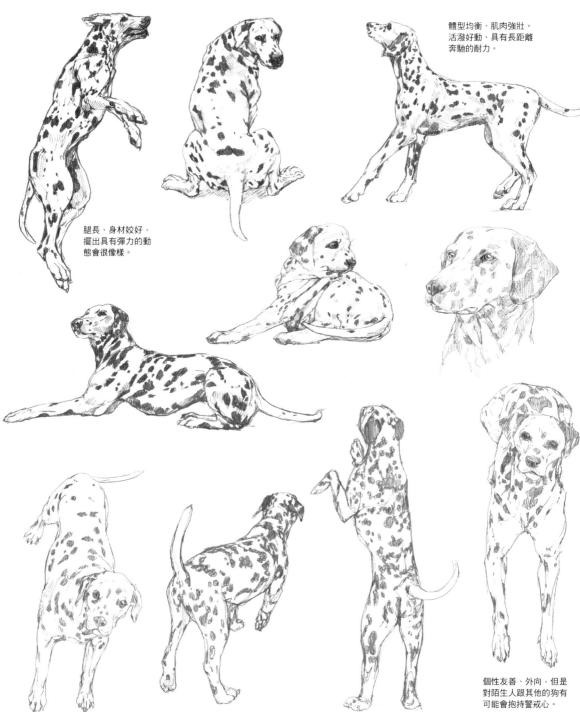

體型均衡、肌肉強壯。活潑好動、具有長距離奔馳的耐力。

腿長、身材姣好，擺出具有彈力的動態會很像樣。

個性友善、外向，但是對陌生人跟其他的狗有可能會抱持警戒心。

犬
美國比特鬥牛犬

19世紀後半以鬥犬為用途,跟斯塔福郡鬥牛㹴交配所創造出來的犬種。身體高度在50cm左右,具有相當強壯的肌肉。身為家用犬,鬥犬的性質已經得到相當程度的改善,但仍舊擁有強烈的鬥爭心,常常被當作看門狗來使用,某些國家區分成危險物種,飼育方面受到限制。頭腦聰明、忍耐力強,只要進行充分的管教跟訓練,就能成為忠實且溫馴的伙伴。

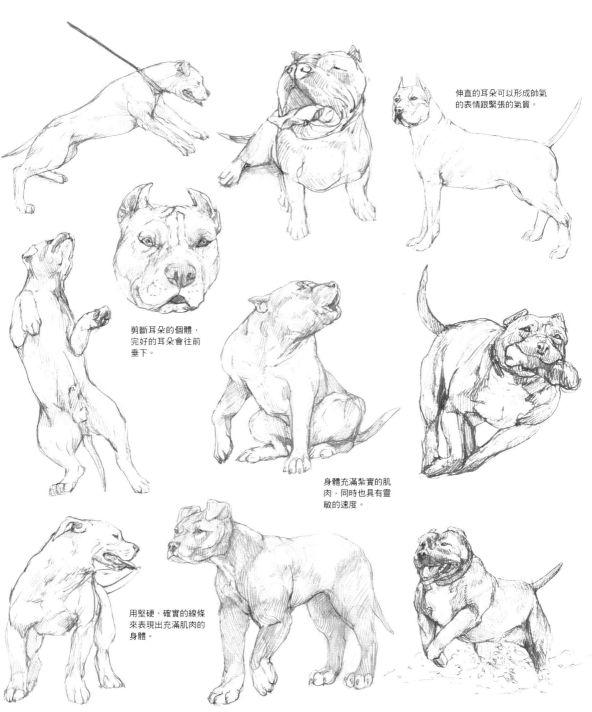

伸直的耳朵可以形成帥氣的表情跟緊張的氣質。

剪斷耳朵的個體,完好的耳朵會往前垂下。

身體充滿紮實的肌肉,同時也具有靈敏的速度。

用堅硬、確實的線條來表現出充滿肌肉的身體。

犬
拳師犬

在19世紀的德國，讓獒犬類的犬種跟鬥牛犬等複數的犬種交配所創造出來。最初是用來當作鬥犬或是獵犬，之後用在各式各樣的用途之中，在警犬跟軍犬的領域嶄露頭角。公狗的身體高度為60cm左右、母狗為56cm左右，體格強健、肌肉結實。兼具勇猛跟警覺心，但個性溫和、忍耐力強，對於主人非常忠實。

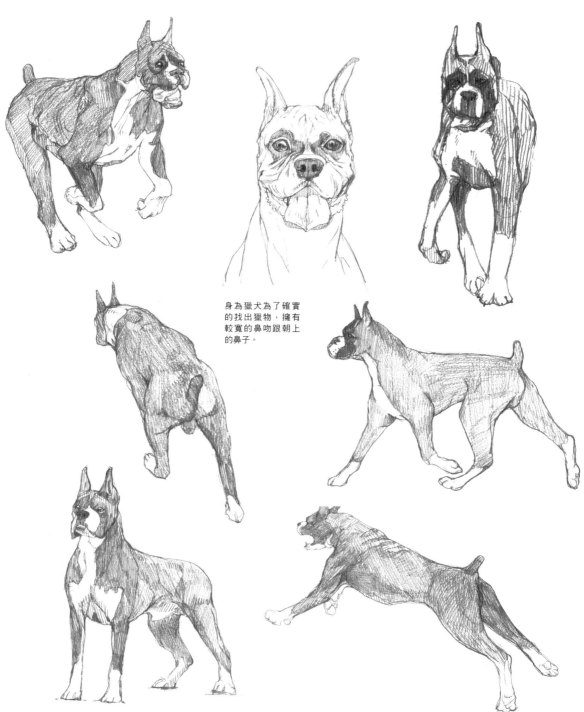

身為獵犬為了確實的找出獵物，擁有較寬的鼻吻跟朝上的鼻子。

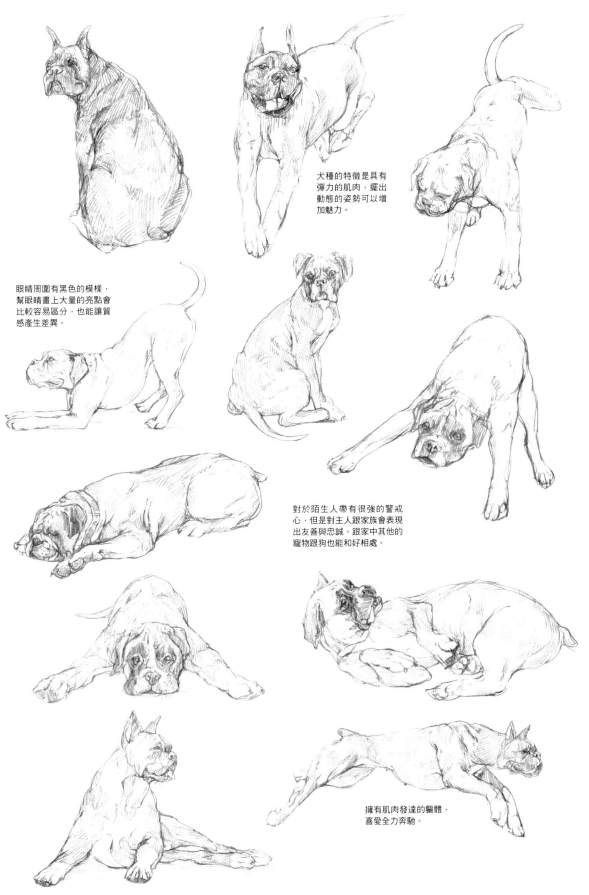

犬種的特徵是具有彈力的肌肉，擺出動態的姿勢可以增加魅力。

眼睛周圍有黑色的模樣，幫眼睛畫上大量的亮點會比較容易區分，也能讓質感產生差異。

對於陌生人帶有很強的警戒心，但是對主人跟家族會表現出友善與忠誠。跟家中其他的寵物跟狗也能和好相處。

擁有肌肉發達的軀體，喜愛全力奔馳。

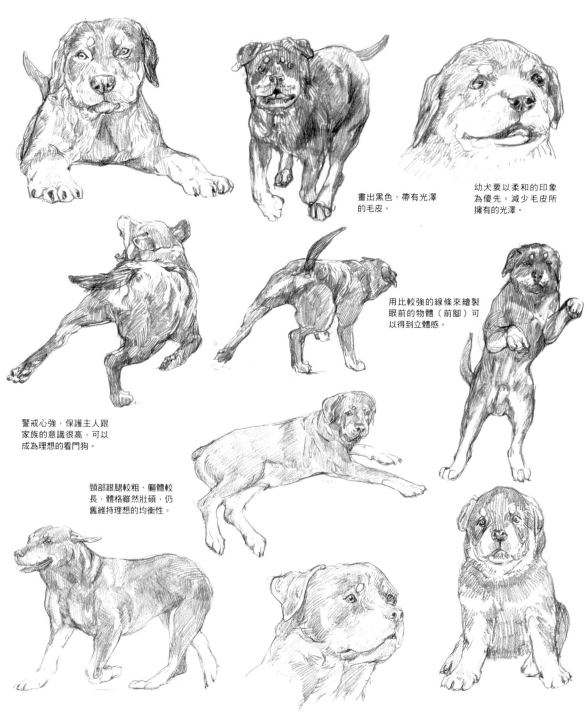

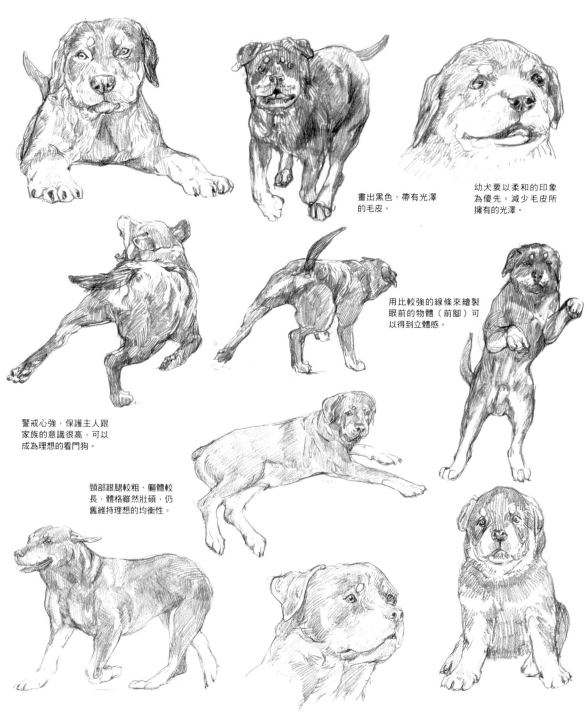

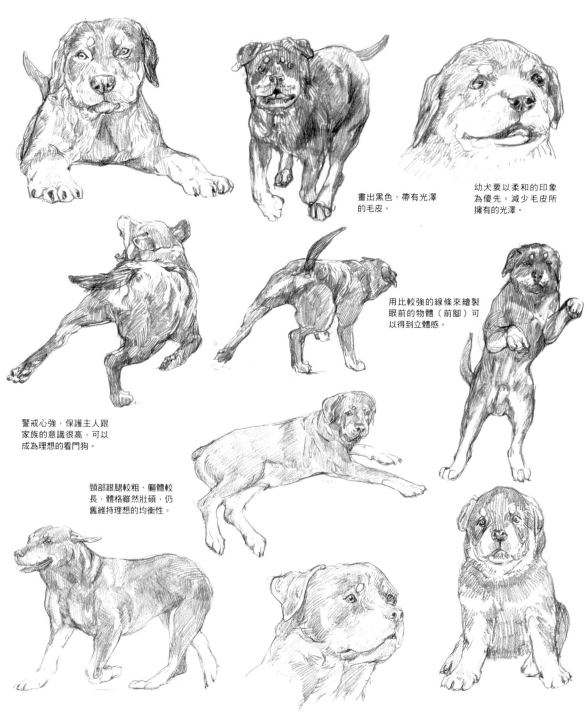

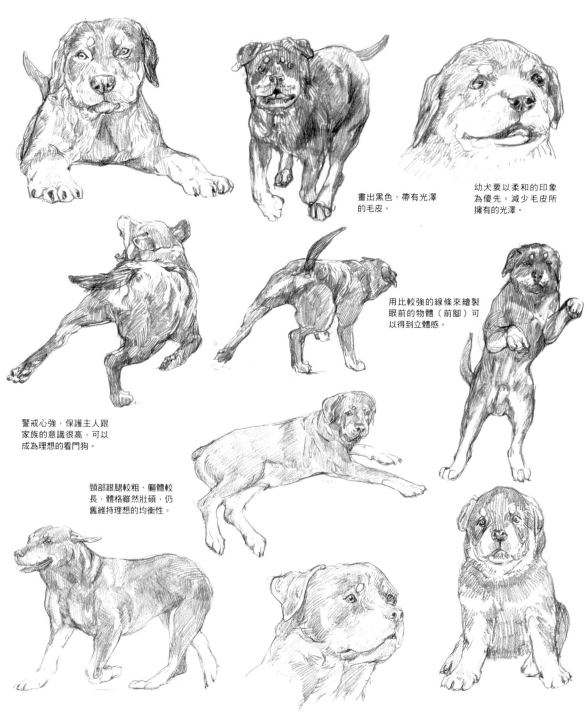

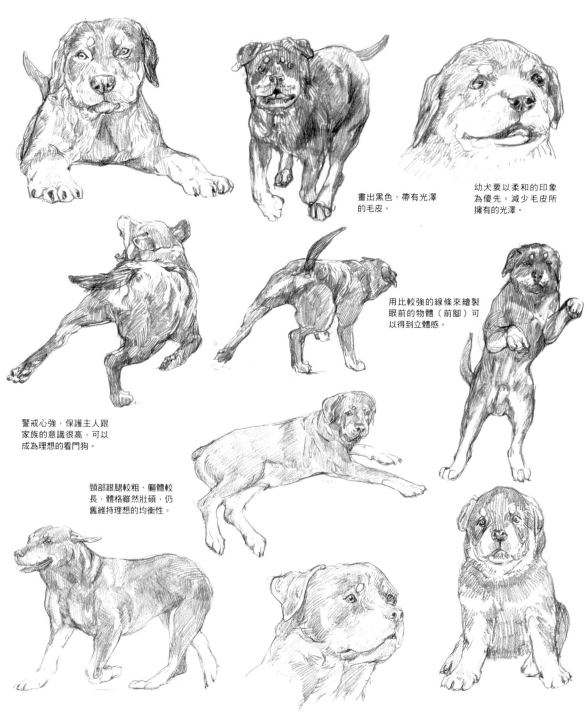

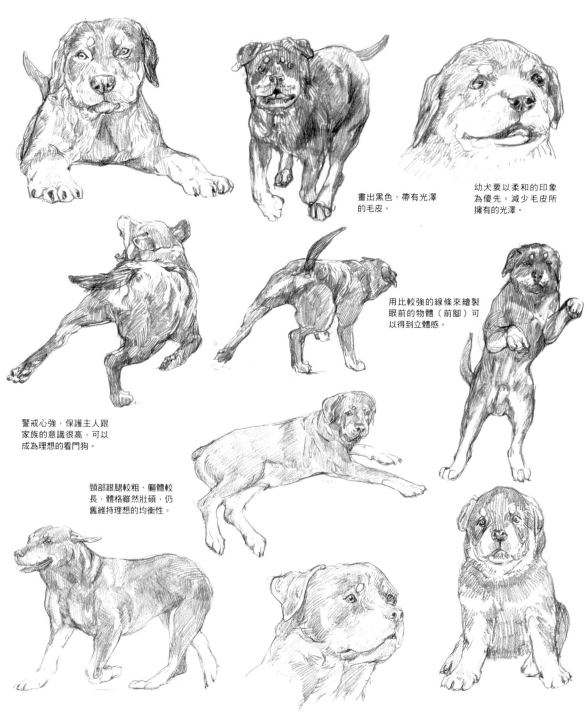

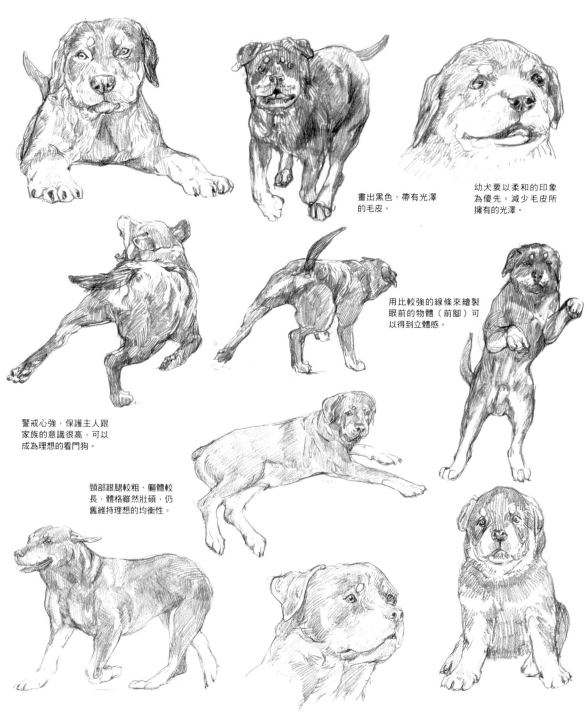

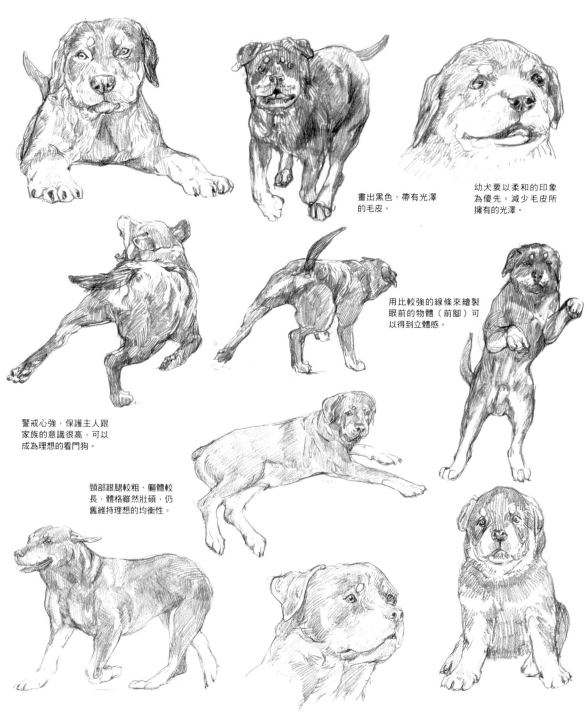

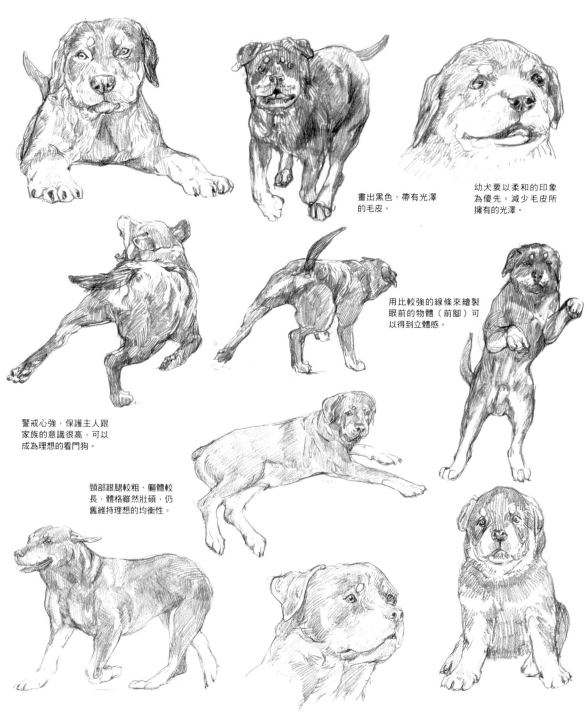

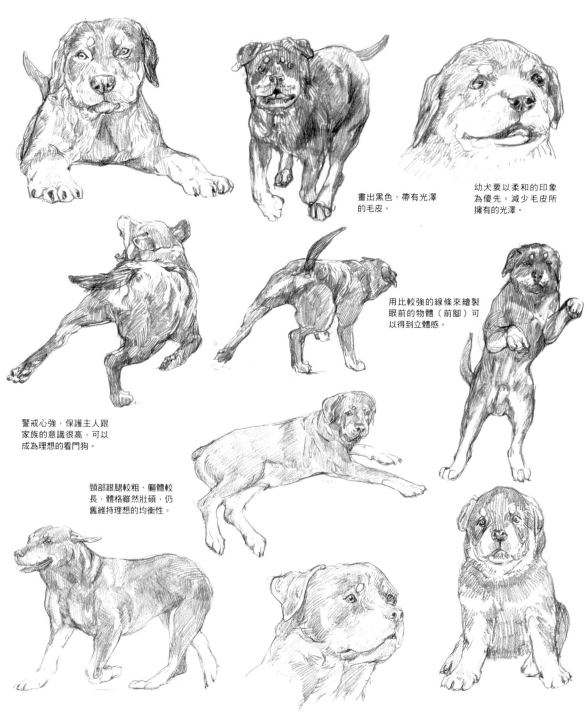

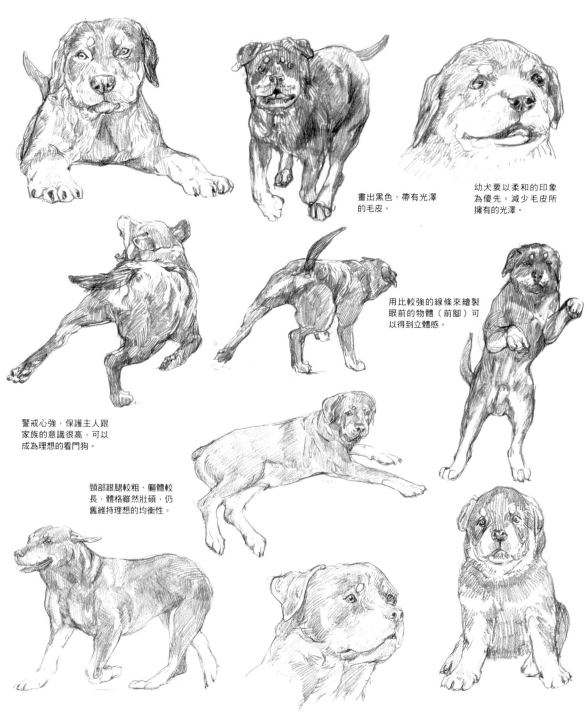

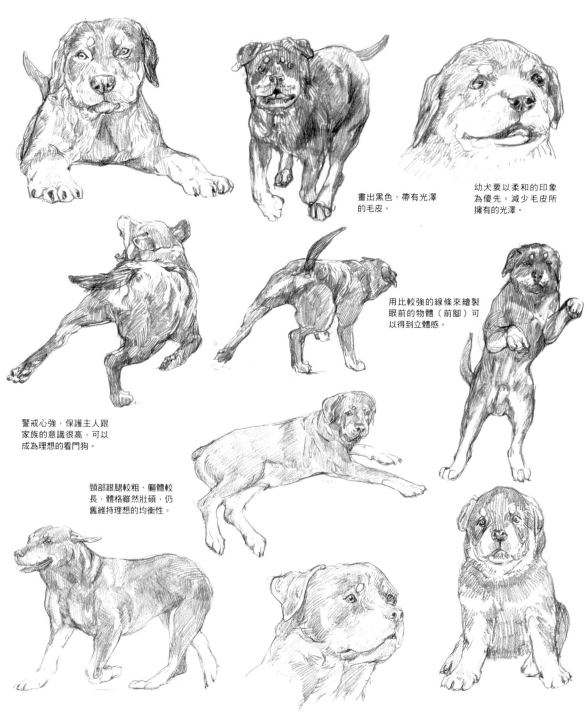

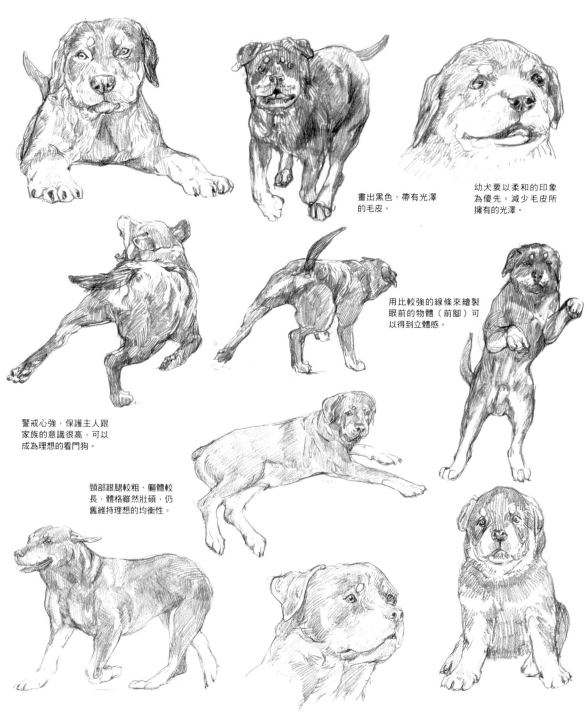

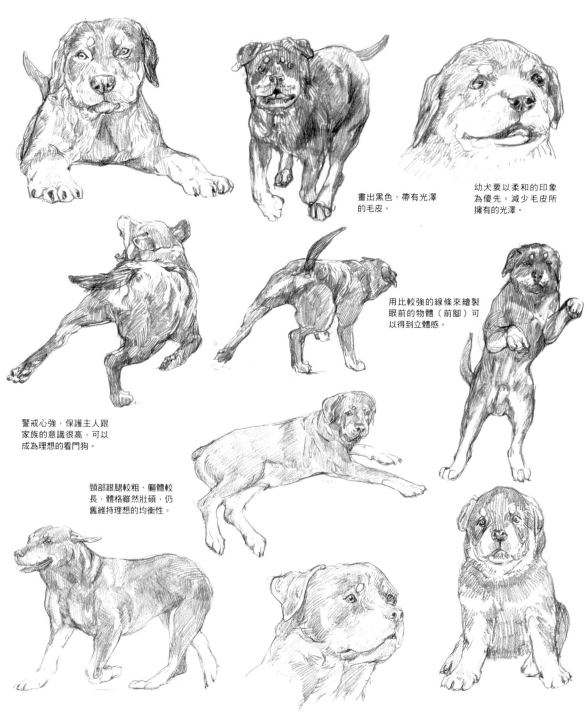

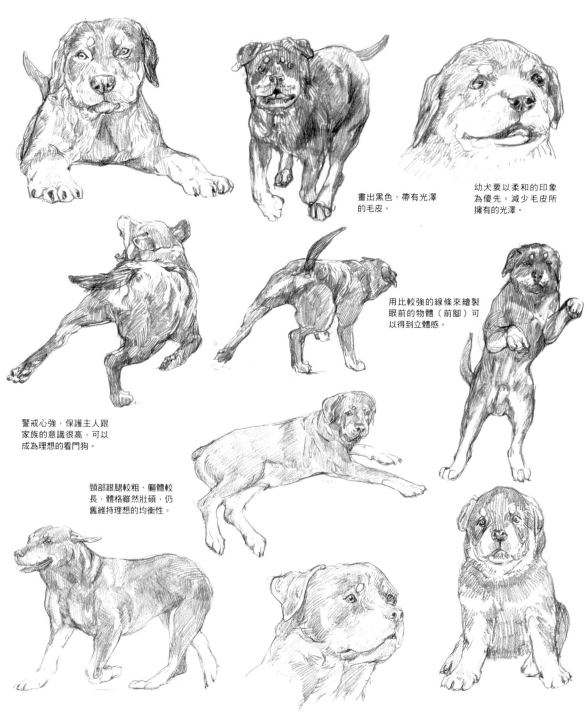

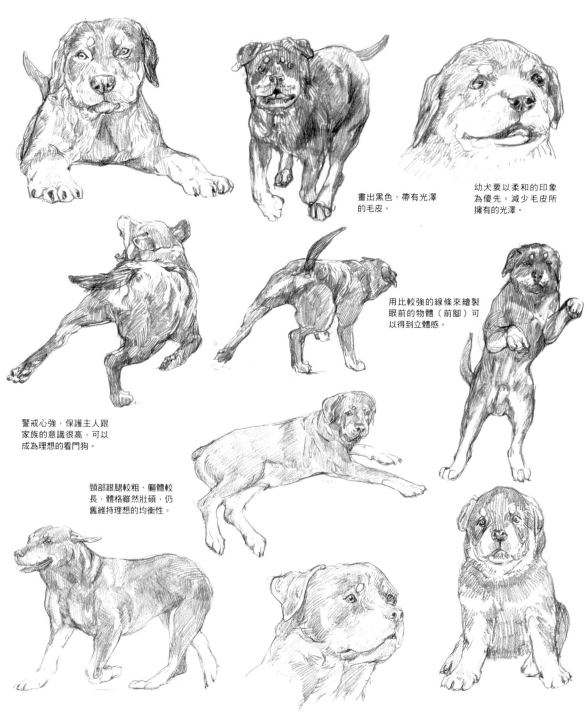

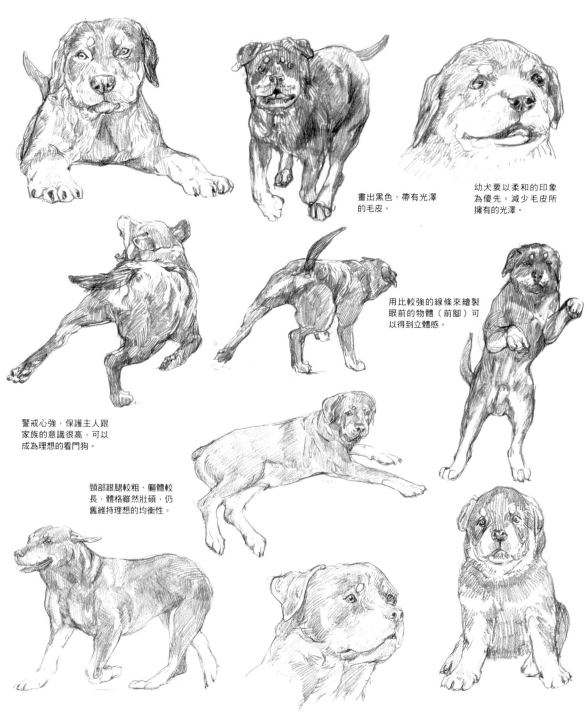

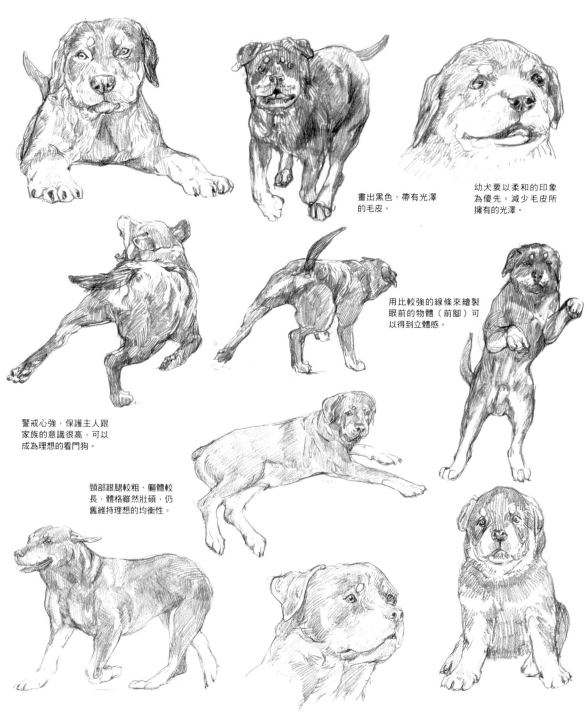

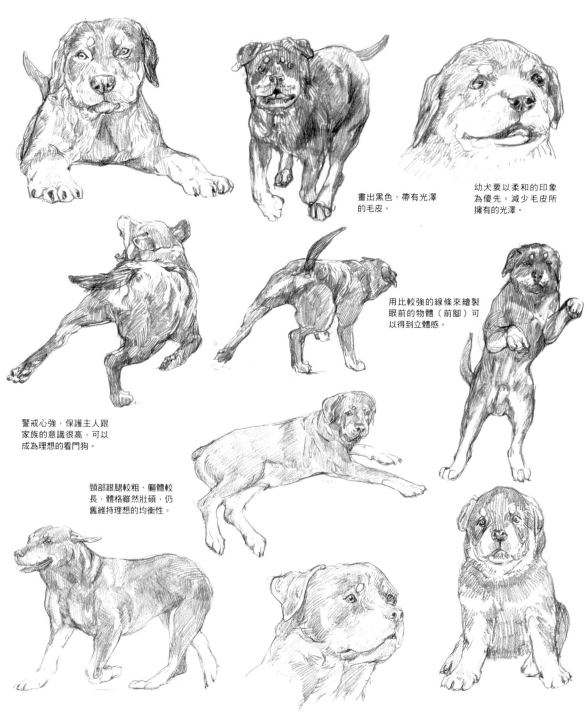

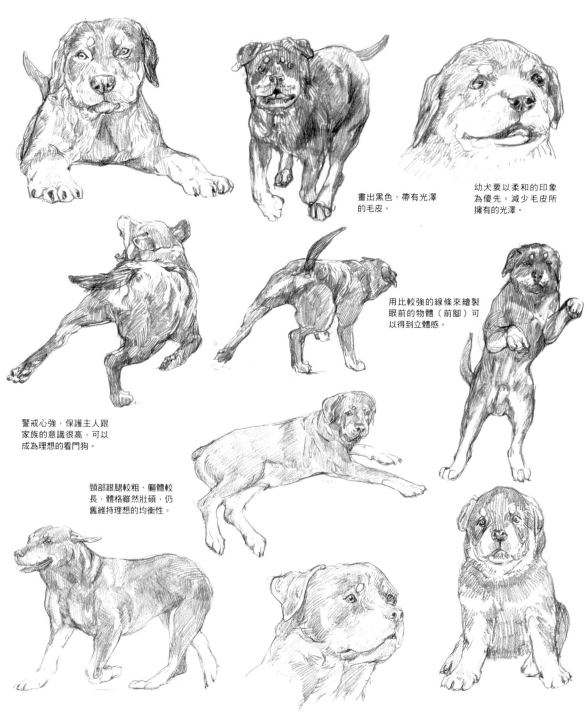

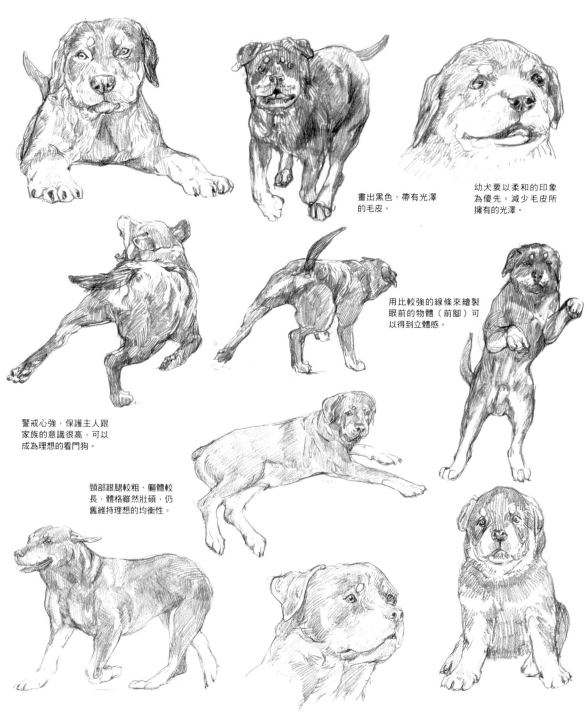

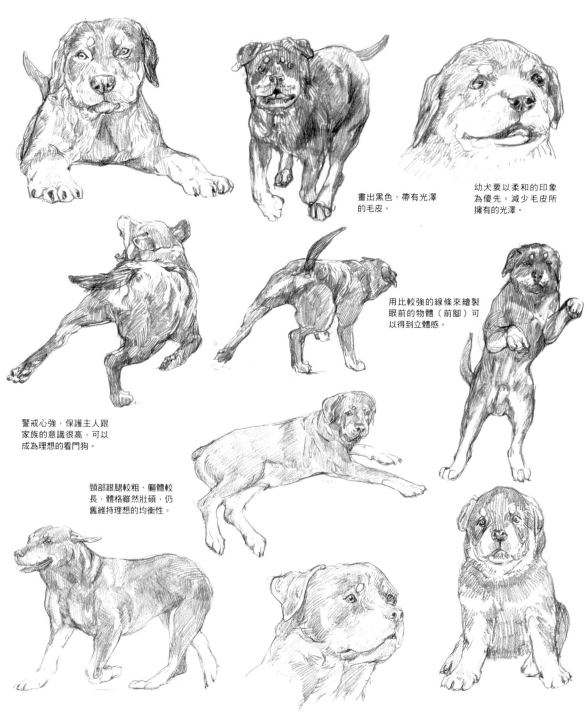

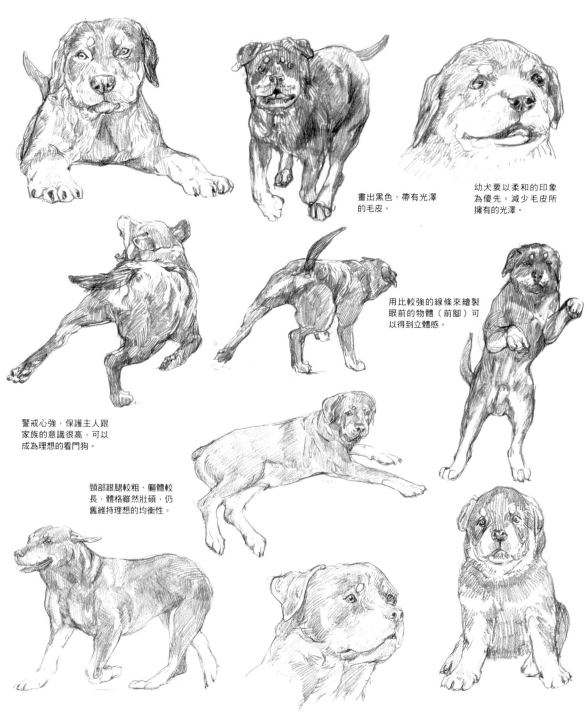

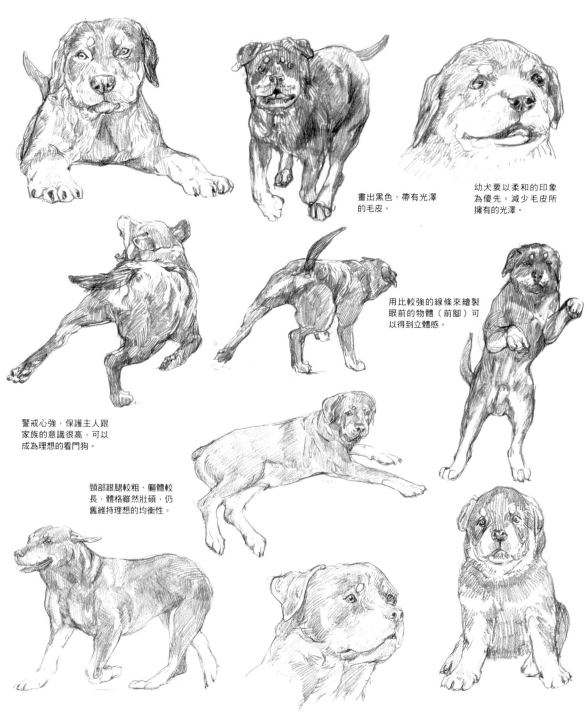

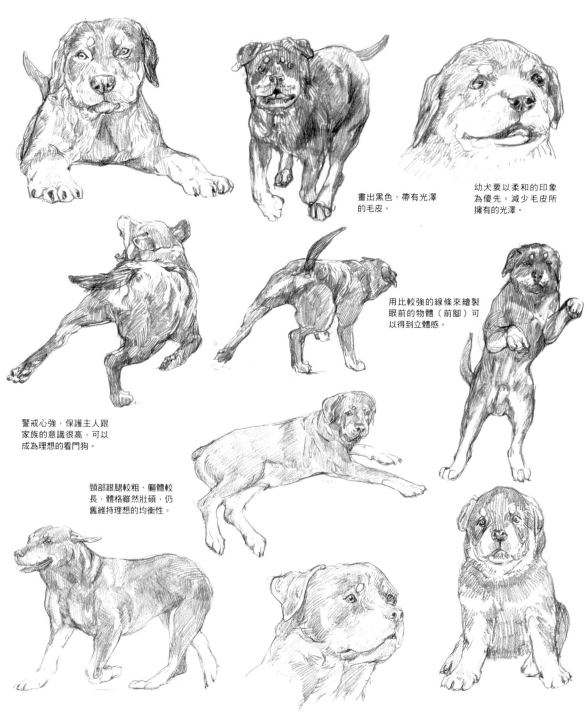

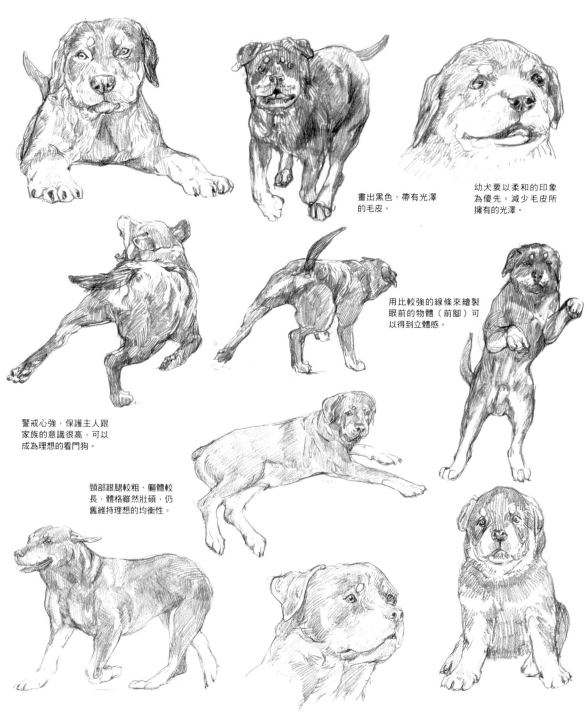

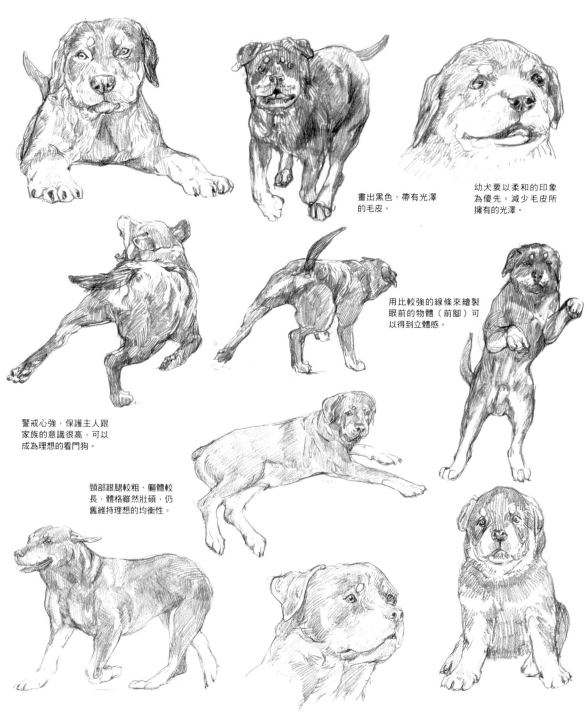

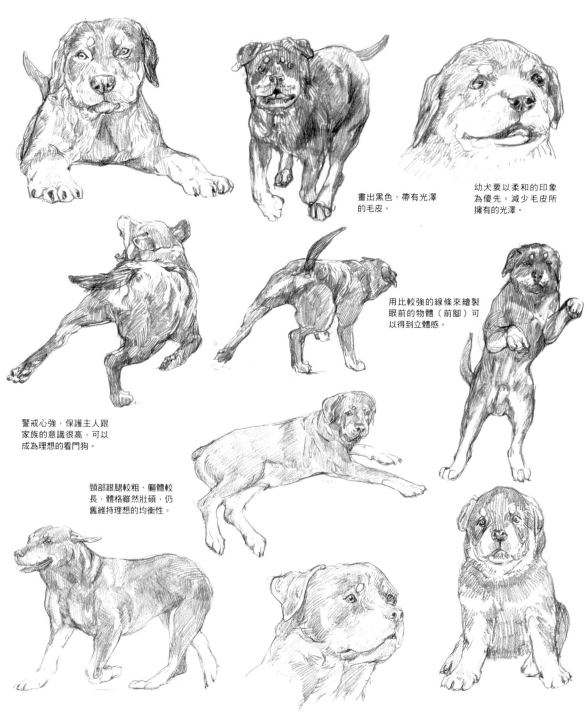

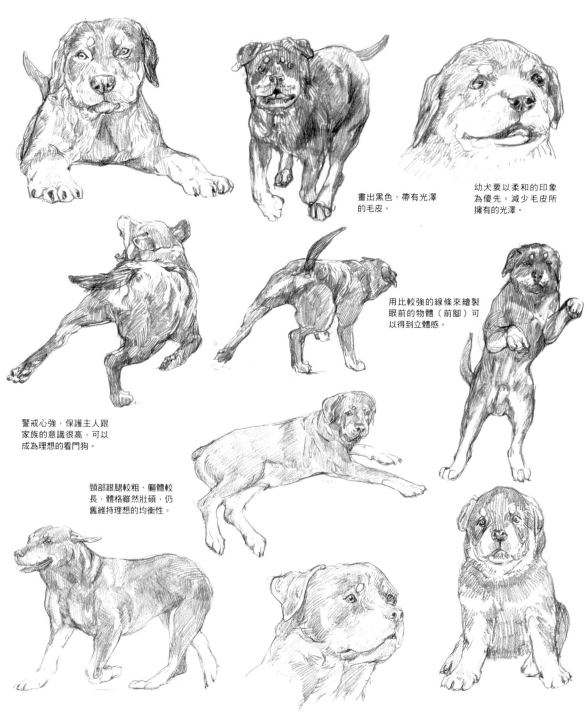

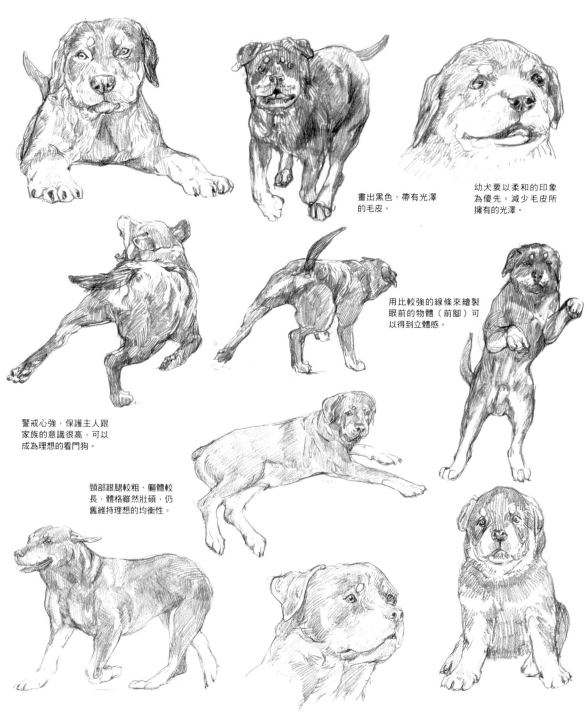

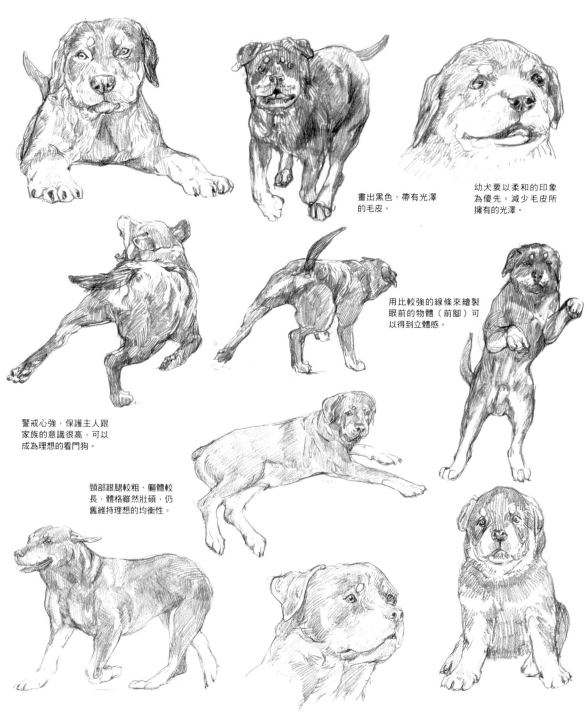

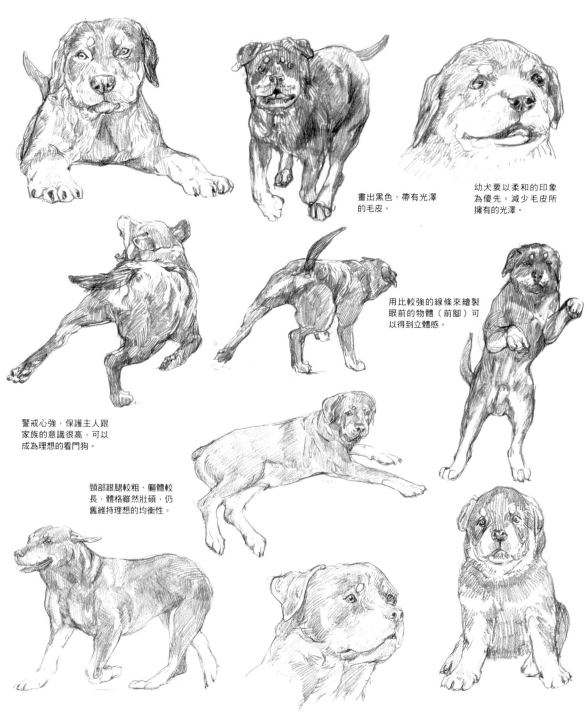

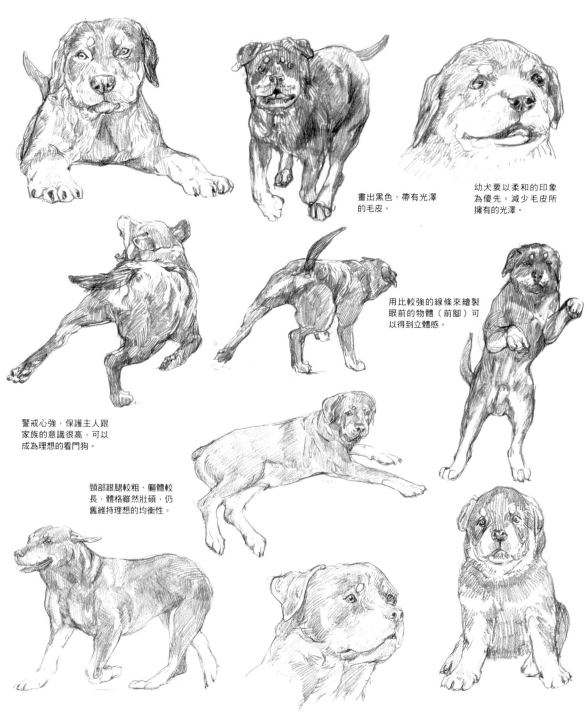

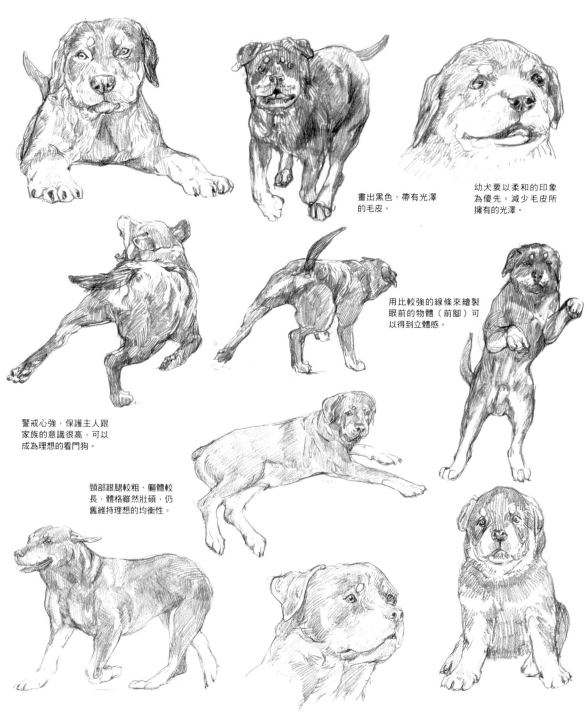

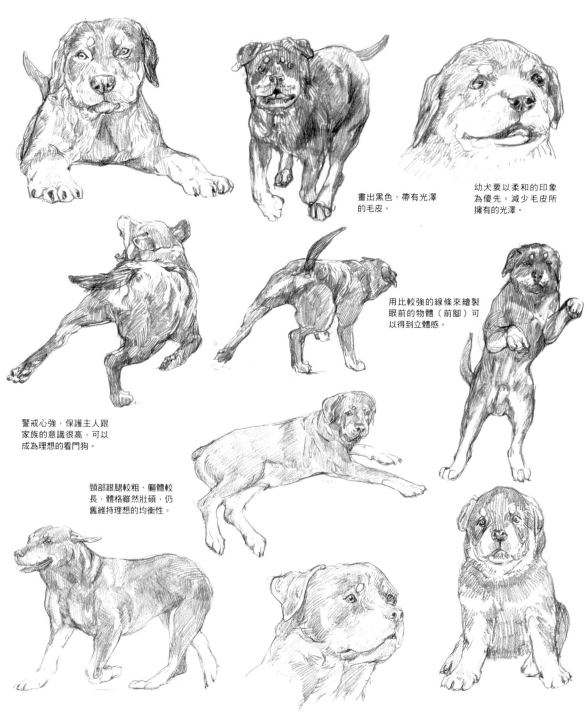

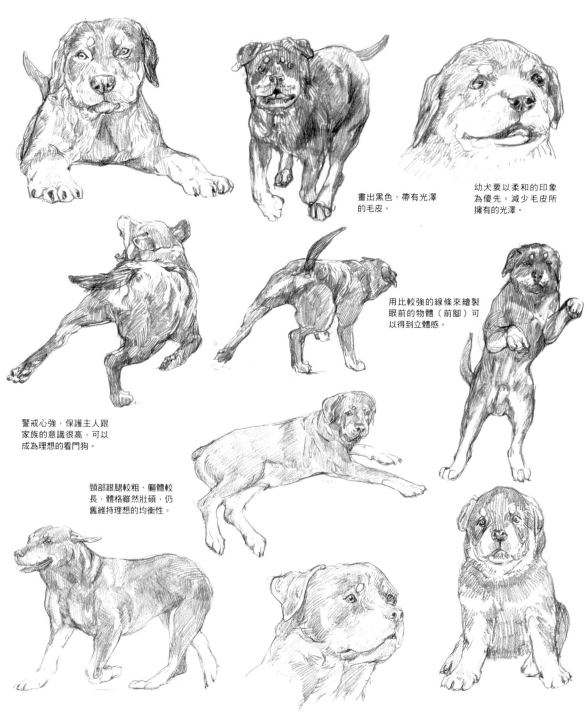

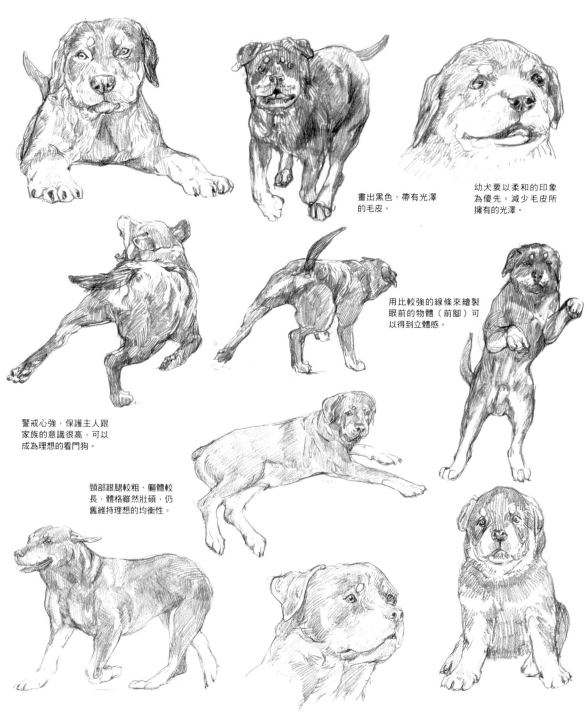

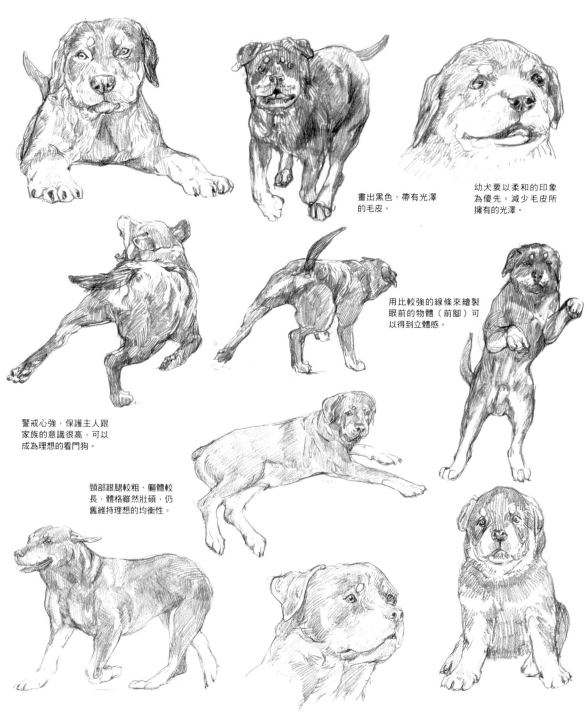

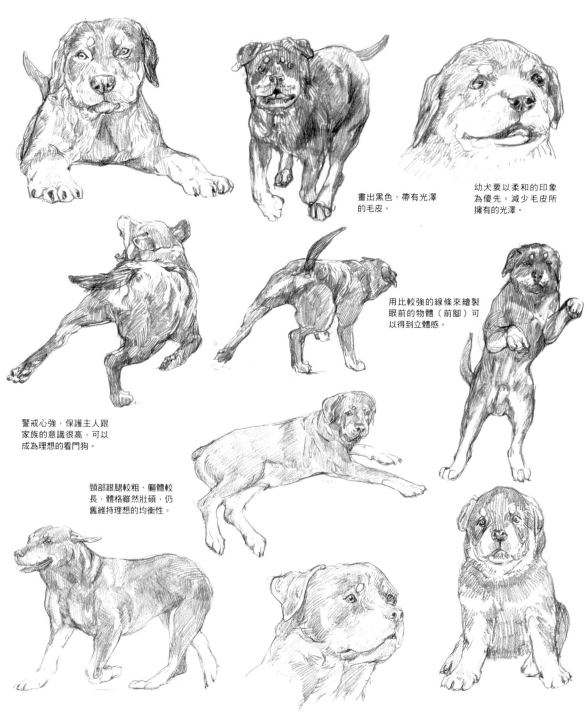

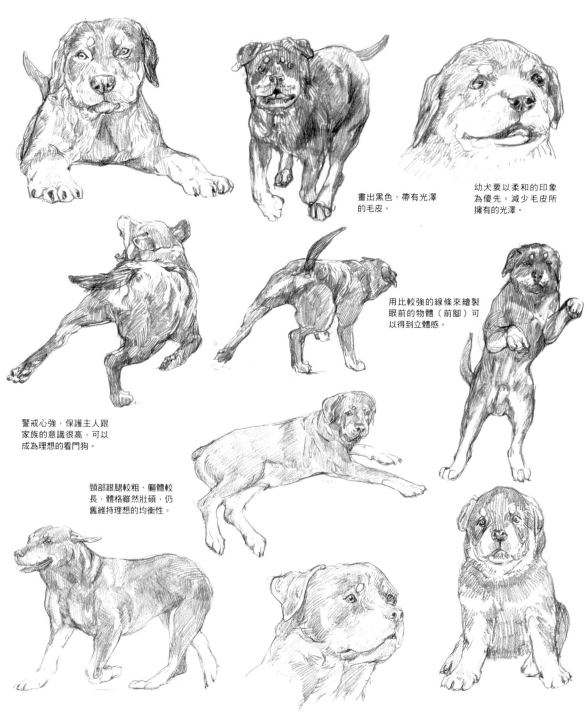

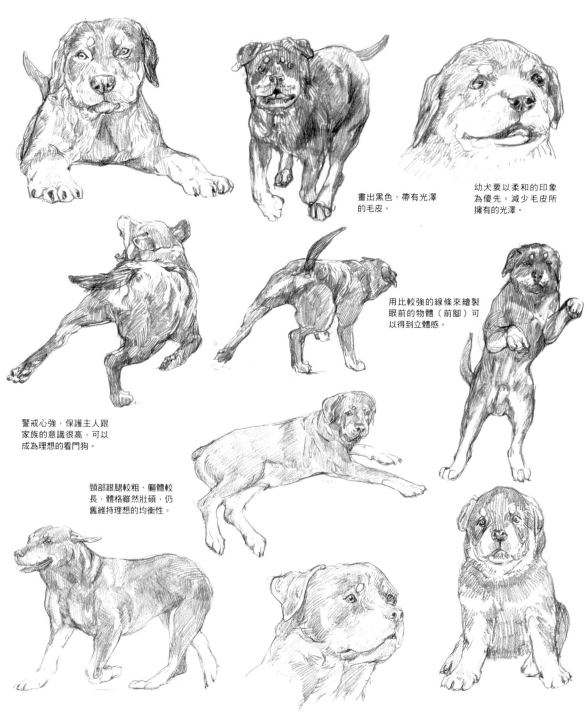

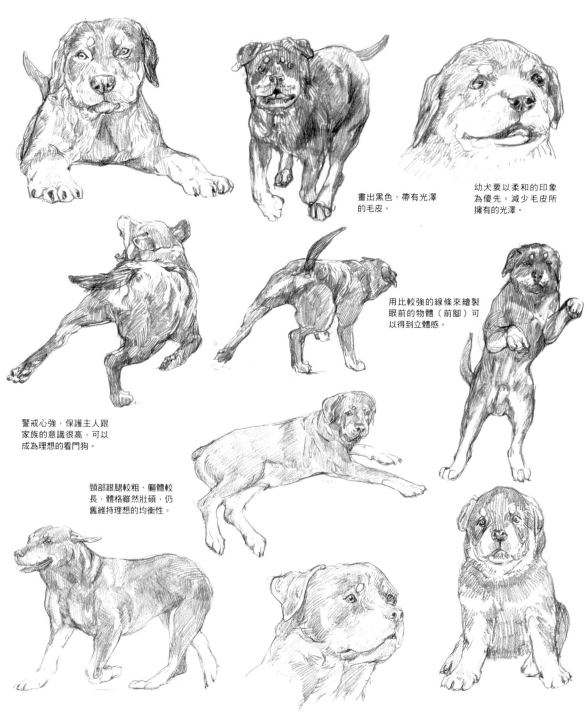

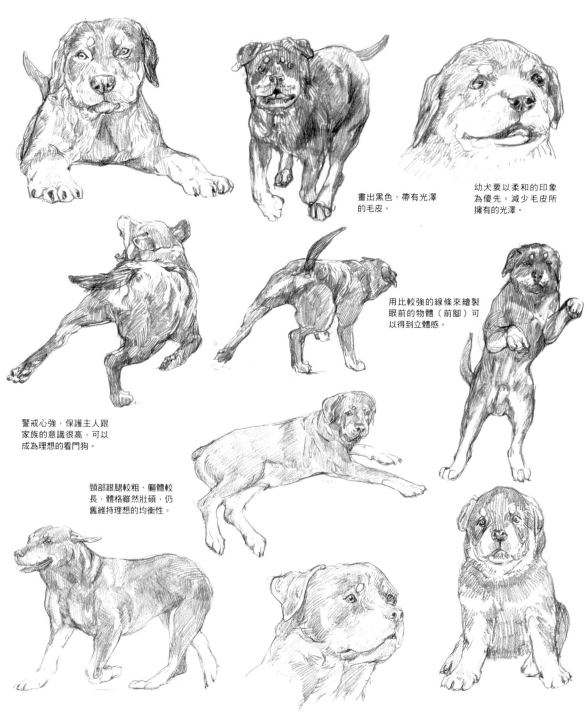

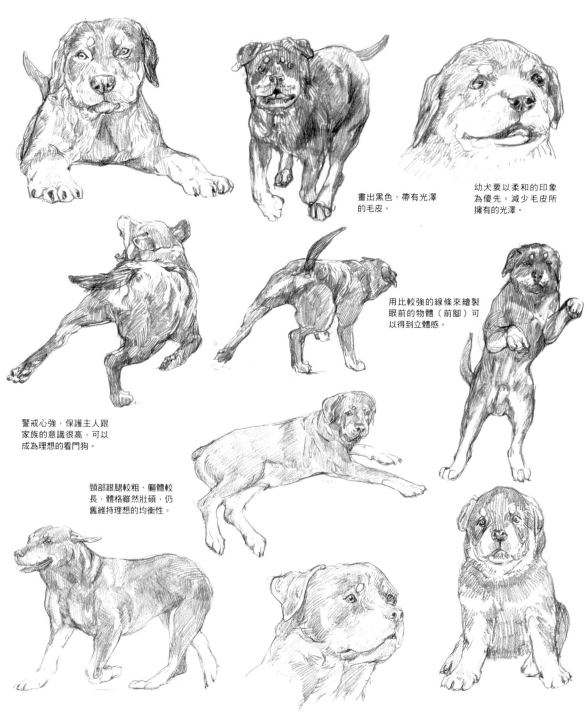

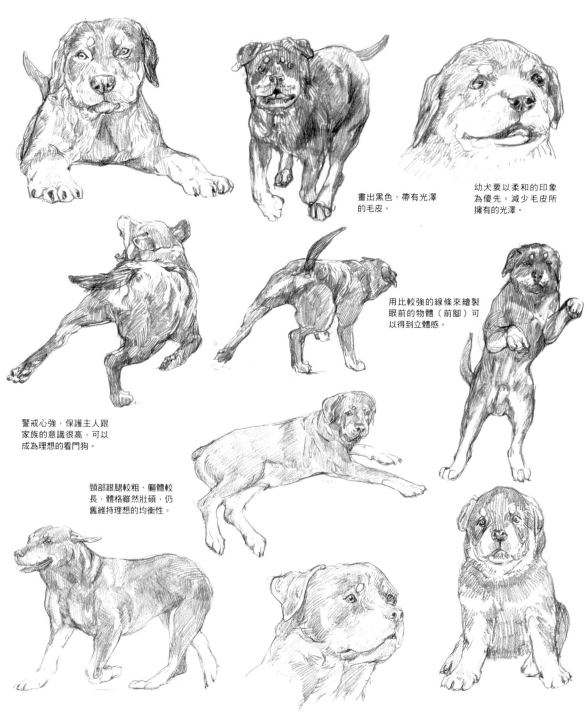

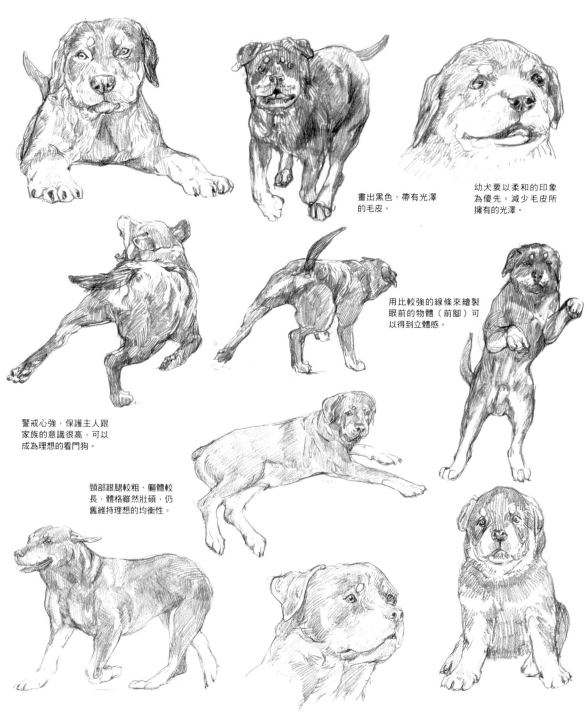

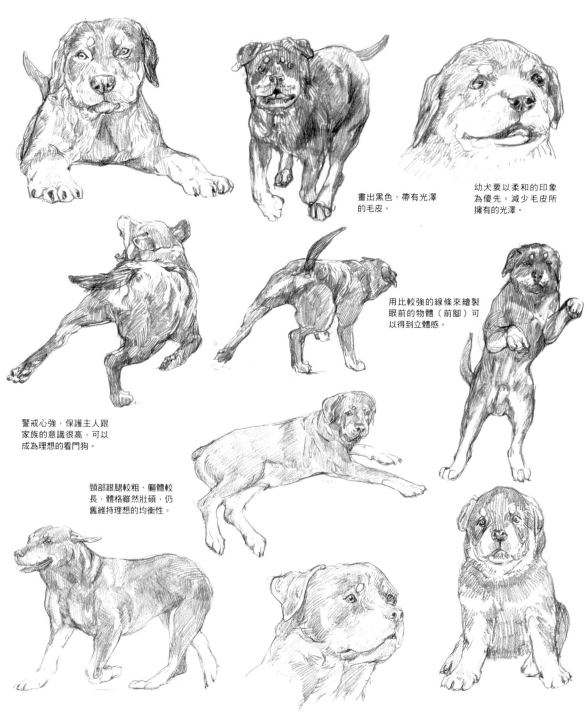

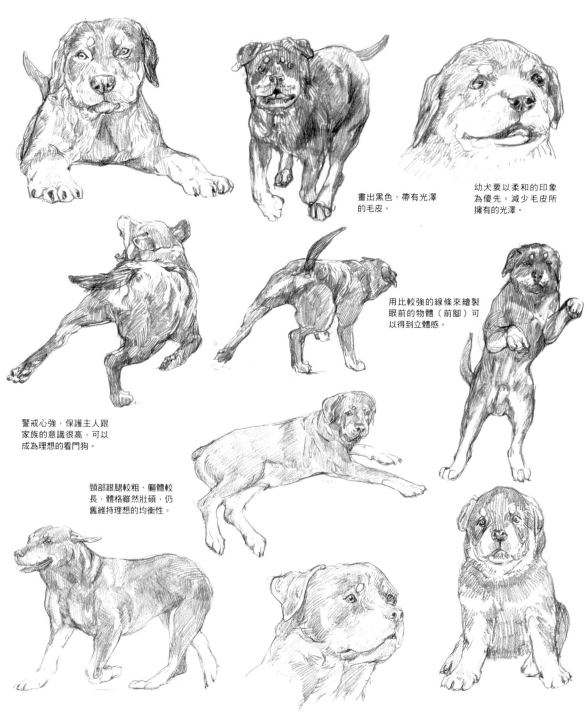

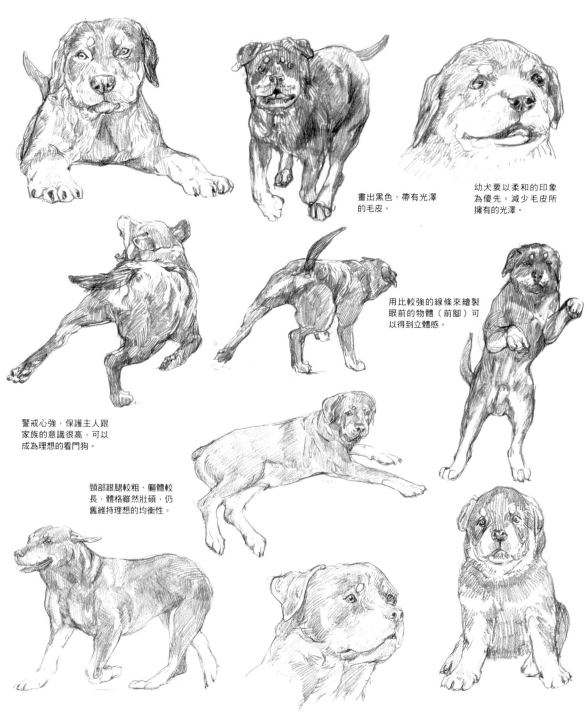

犬

羅威納

羅威納的源頭相當古老，是古代羅馬的遠征軍帶到德國南部的護衛用的家畜犬，名稱來自於飼養的都市。現在以警犬的身份活躍。60～66cm的體高較為理想。擁有均衡的強健體格，強壯且動作敏捷。勇敢，帶有很強的戒心跟防衛本能，但基本上個性溫和，對主人非常的忠誠。

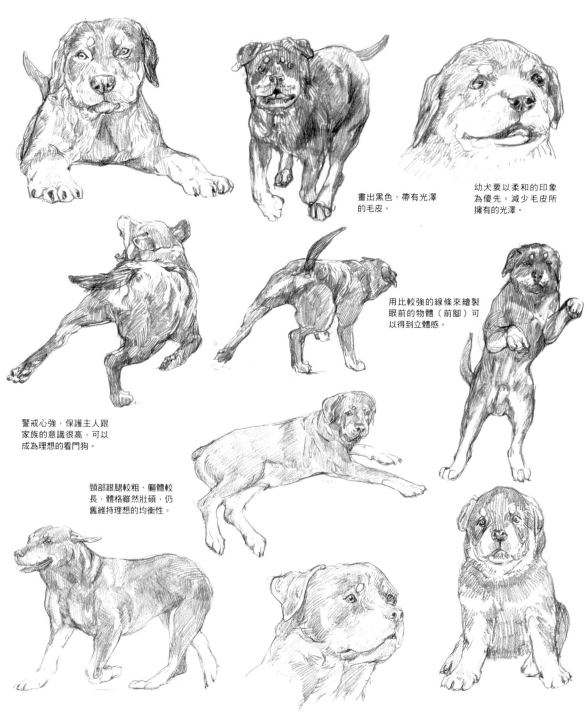

畫出黑色、帶有光澤的毛皮。

幼犬要以柔和的印象為優先。減少毛皮所擁有的光澤。

用比較強的線條來繪製眼前的物體（前腳）可以得到立體感。

警戒心強，保護主人跟家族的意識很高，可以成為理想的看門狗。

頸部跟腿較粗、軀體較長，體格雖然壯碩，仍舊維持理想的均衡性。

犬
德國牧羊犬

原產於德國的Shepherd（牧羊犬），是以「理想的工作犬」為目標，跟其他犬種交配、改良出來的品種。目前在警犬、緝毒犬、救難犬等許多領域之中活躍著。身體高度為55～65cm，體高比體長要長，體格結實而且強壯。頭腦聰明、總是處於冷靜的狀態，適應能力也非常的高。勇敢、具有很強的警戒心，但是對主人非常忠心，是值得依賴的伙伴。

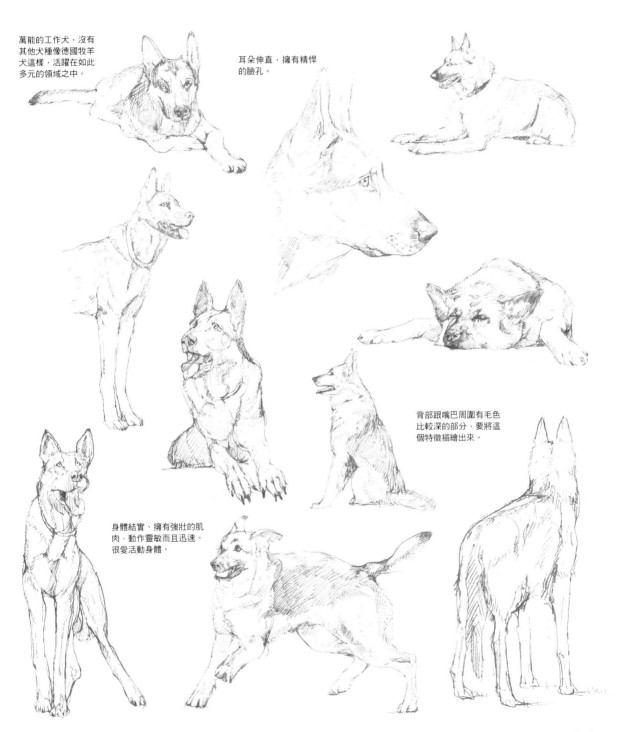

萬能的工作犬，沒有其他犬種像德國牧羊犬這樣，活躍在如此多元的領域之中。

耳朵伸直，擁有精悍的臉孔。

背部跟嘴巴周圍有毛色比較深的部分，要將這個特徵描繪出來。

身體結實、擁有強壯的肌肉，動作靈敏而且迅速。很愛活動身體。

犬
杜賓犬

原產於德國，用羅威納跟牧羊犬系的狗交配所創造出來的犬種。原文名稱為Dobermann Pinscher，前半來自於創造這個犬種的Kark Dobermann，Pinscher則是指短毛的牧羊犬。是非常優秀的警犬或看門狗。身體高度為63～72cm，肌肉強壯、體格紮實，身體的線條跟姿勢也非常的優美。個性沉穩、溫和，對主人非常的忠心。頭腦也相當聰明，管教起來並不困難。警戒心強，適合擔任看門狗。

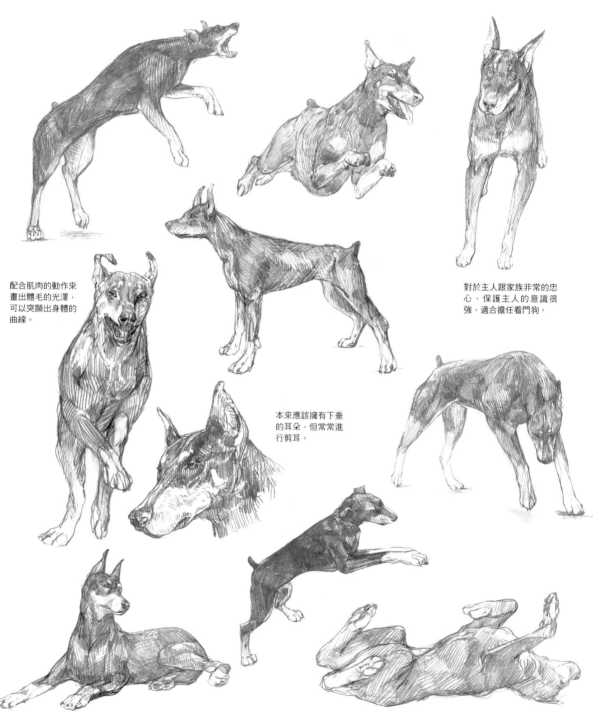

配合肌肉的動作來畫出體毛的光澤，可以突顯出身體的曲線。

對於主人跟家族非常的忠心，保護主人的意識很強，適合擔任看門狗。

本來應該擁有下垂的耳朵，但常常進行剪耳。

犬
土佐犬

也被稱為土佐鬥犬，自古以來就盛行鬥犬的日本高知縣，讓日本土種的四國犬（土佐犬）跟獒犬、鬥牛犬、大丹犬等西洋品種交配而成。除了鬥犬之外，似乎也被用在拉貨車上面。身體高度為55～60cm。肌肉強壯、體格紮實，臉孔跟獒犬非常相似。膽大而且勇敢，忍耐力也非常的高。

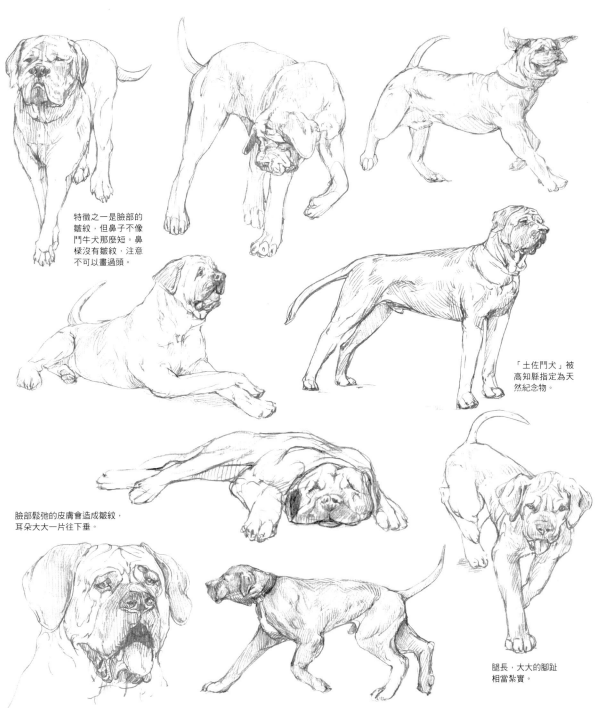

特徵之一是臉部的皺紋，但鼻子不像鬥牛犬那麼短。鼻樑沒有皺紋，注意不可以畫過頭。

「土佐鬥犬」被高知縣指定為天然紀念物。

臉部鬆弛的皮膚會造成皺紋，耳朵大大一片往下垂。

腿長，大大的腳趾相當紮實。

犬
馬士提夫獒犬

源頭據說是古代的亞洲，很久以前就被帶到英國，是歷史相當久遠的犬種。被入侵英國的羅馬軍帶回，之後用在鬥犬等用途之中。身體高度為70～76cm，肌肉強壯，體格寬闊而且紮實。個性沉穩、溫柔，對其他的狗跟動物都很友好。對主人非常忠心、充滿感情，保護主人跟家族的意識很強。

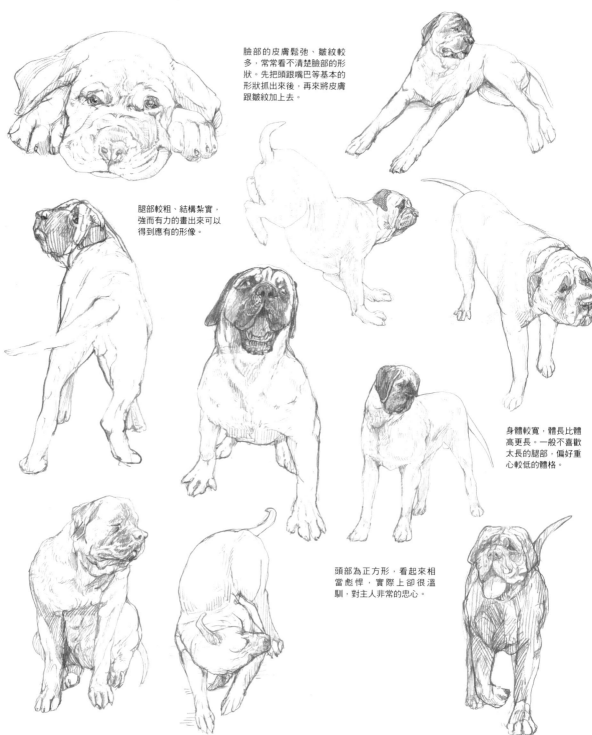

臉部的皮膚鬆弛、皺紋較多，常常看不清楚臉部的形狀。先把頭跟嘴巴等基本的形狀抓出來後，再來將皮膚跟皺紋加上去。

腿部較粗、結構紮實，強而有力的畫出來可以得到應有的形像。

身體較寬，體長比體高更長。一般不喜歡太長的腿部，偏好重心較低的體格。

頭部為正方形，看起來相當彪悍，實際上卻很溫馴，對主人非常的忠心。

犬
潘布魯克·威爾斯柯基犬

11～12世紀開始，在威爾斯的潘布魯克地區所飼養的畜牧犬。卡提根·威爾斯柯基犬也擁有相似的外表，但被認為是來自不同的起源，在某一時期兩者被當作同一犬種來進行交配。身體高度為25～30cm。腿短身體長，體格強壯，好動且行動敏捷。頭腦聰明，容易管教，對人類非常的友善。

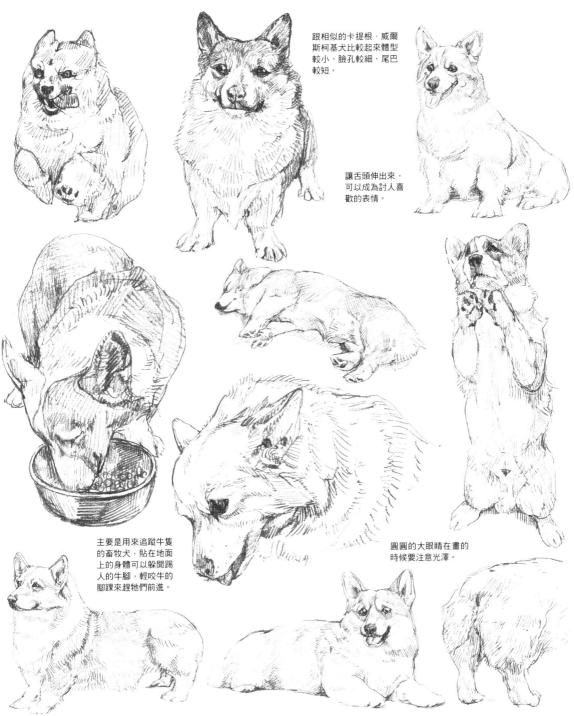

跟相似的卡提根·威爾斯柯基犬比較起來體型較小、臉孔較細、尾巴較短。

讓舌頭伸出來，可以成為討人喜歡的表情。

主要是用來追蹤牛隻的畜牧犬，貼在地面上的身體可以躲開踢人的牛腳，輕咬牛的腳踝來趕牠們前進。

圓圓的大眼睛在畫的時候要注意光澤。

犬
長毛牧羊犬

起源於蘇格蘭的牧羊犬。一般講到Collie（柯利牧羊犬）都是指長毛的Ruff Collie（長毛牧羊犬），但兄弟犬種之中也有短毛的Smooth Collie（短毛牧羊犬）存在。活躍在牧羊犬、救難犬、運輸犬等許多領域之中。擁有優美的外表，現在也被當作觀賞用的寵物。公狗的體高為61cm，母狗為56cm。好動但個性溫和，對主人非常的忠心。美國電視連續劇「靈犬萊西」的主角。

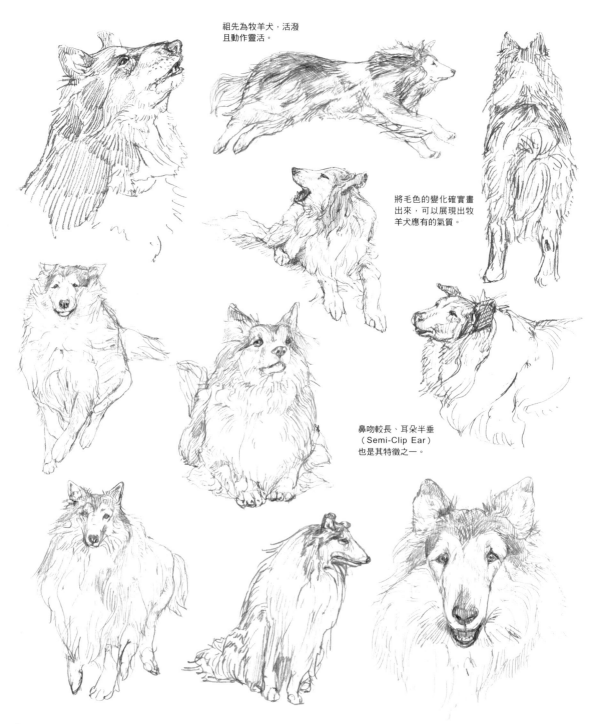

祖先為牧羊犬，活潑且動作靈活。

將毛色的變化確實畫出來，可以展現出牧羊犬應有的氣質。

鼻吻較長、耳朵半垂（Semi-Clip Ear）也是其特徵之一。

犬
邊境牧羊犬

原產於英國，起源據說是8世紀後半～11世紀，維京人從斯堪地那維亞半島帶進來的畜牧犬。之後跟柯利牧羊犬等其他牧羊犬進行混血，演變成現在的外觀。身為牧羊犬非常的優秀、作業能力強，另外也活躍在Dog Agility（敏捷障礙賽）、飛盤競技之中。身體高度為53cm。頭腦聰明、對主人非常的忠心，活潑好動且動作敏捷。

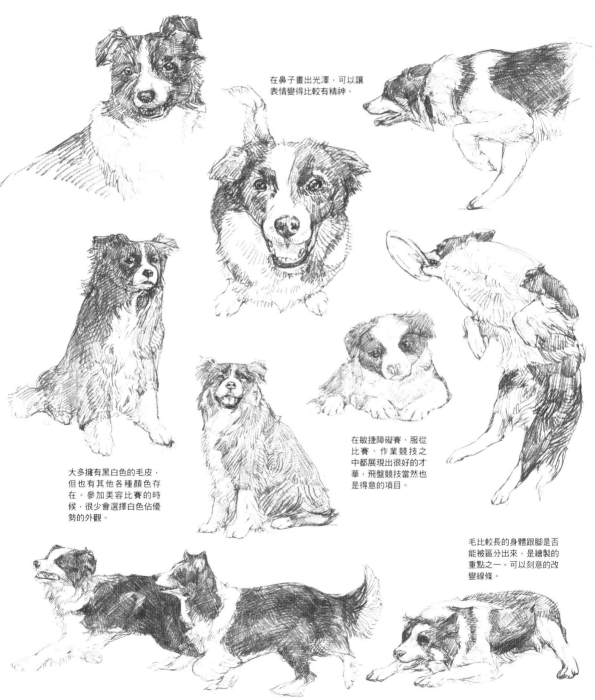

在鼻子畫出光澤，可以讓表情變得比較有精神。

大多擁有黑白色的毛皮，但也有其他各種顏色存在。參加美容比賽的時候，很少會選擇白色佔優勢的外觀。

在敏捷障礙賽、服從比賽、作業競技之中都展現出很好的才華，飛盤競技當然也是得意的項目。

毛比較長的身體跟腳是否能被區分出來，是繪製的重點之一。可以刻意的改變線條。

犬
英國古代牧羊犬

原產於英國，據說是讓歐洲犬種跟英國牧羊犬交配所創造出來的犬種。負責保護、誘導羊群或牛群。身體高度為56～61cm，結實的正方形體格被長毛所覆蓋。慢慢走的時候是用側步（Amble）移動，以晃動身體的方式來移動。個性溫和、充滿感情，對於主人非常的溫馴。另外也具有勇敢的一面，會用獨特的聲音吼叫。

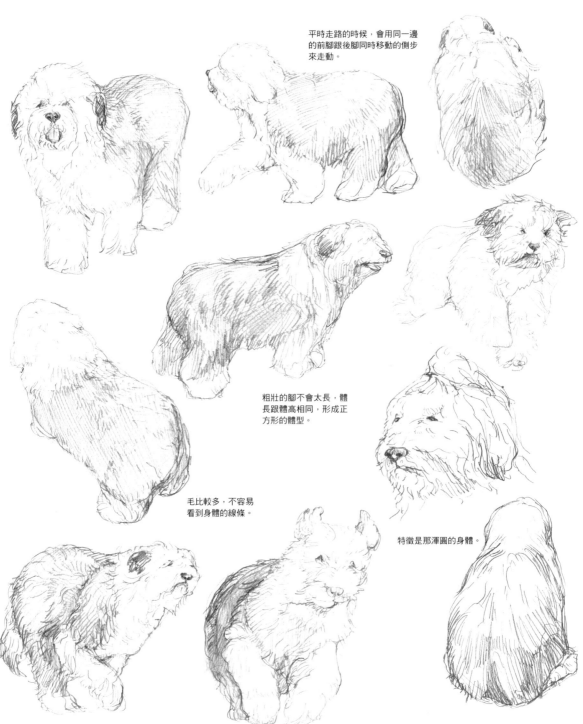

平時走路的時候，會用同一邊的前腳跟後腳同時移動的側步來走動。

粗壯的腳不會太長，體長跟體高相同，形成正方形的體型。

毛比較多，不容易看到身體的線條。

特徵是那渾圓的身體。

犬
西伯利亞雪橇犬

西伯利亞東北部的楚科奇人所飼養，屬於Spitz（尖嘴犬）系的犬種。跟主人一起出外狩獵，負責拉雪橇或是載具。實力受到矚目，被極地探險隊採用成為雪橇犬。身體高度為51～63cm、體重16～27kg。擁有結實、均衡的體格。個性活潑，強壯並具有良好的耐力。頭腦聰明，對主人非常的忠心。溫柔並且與人親近，但也具有小心、不鬆懈的一面。

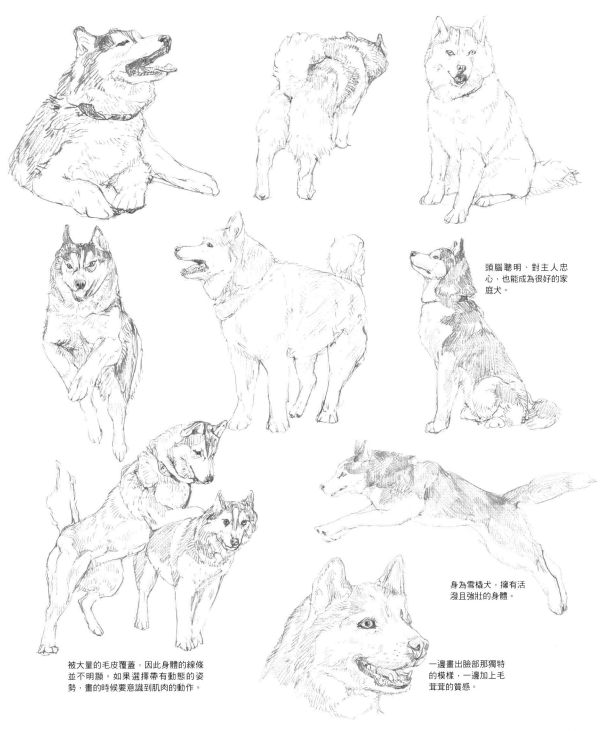

頭腦聰明、對主人忠心，也能成為很好的家庭犬。

身為雪橇犬，擁有活潑且強壯的身體。

被大量的毛皮覆蓋，因此身體的線條並不明顯。如果選擇帶有動態的姿勢，畫的時候要意識到肌肉的動作。

一邊畫出臉部那獨特的模樣，一邊加上毛茸茸的質感。

犬
薩摩耶犬

西伯利亞中央的薩摩耶族所飼養的Spitz（尖嘴犬）。負責保護放牧的馴鹿，或是拖拉裝有貨物的載具，也會隨著主人一起去打獵，是非常優秀的工作犬。身體高度為53～57cm，體格相當紮實，一般為白色或乳白色。個性溫和，對人類跟動物都相當友善，但仍舊維持必要的警戒心。耐力跟持久力都受到保證。

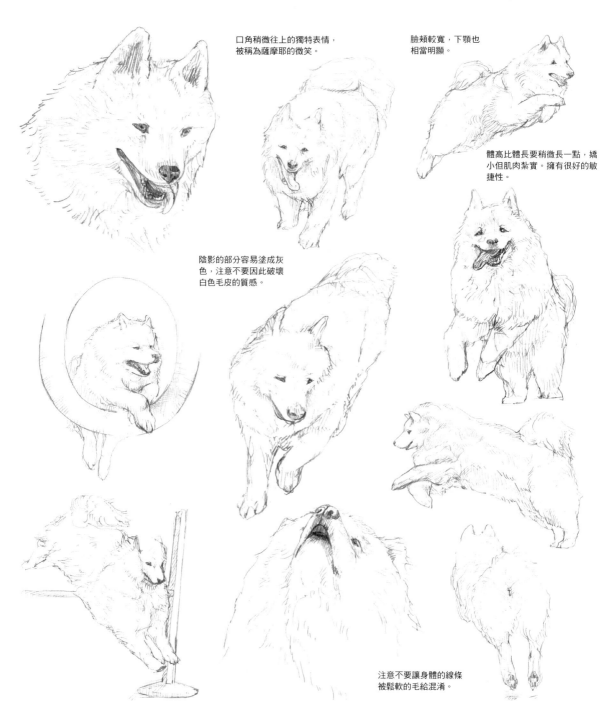

口角稍微往上的獨特表情，被稱為薩摩耶的微笑。

臉頰較寬，下顎也相當明顯。

體高比體長要稍微長一點，嬌小但肌肉紮實。擁有很好的敏捷性。

陰影的部分容易塗成灰色，注意不要因此破壞白色毛皮的質感。

注意不要讓身體的線條被鬆軟的毛給混淆。

犬
拉布拉多犬

源頭是加拿大拉布拉多地區的紐芬蘭島所飼養的犬種，幫助人類在水邊追捕獵物，跟漁夫一起行動或是尋找被沖走的魚網。目前也在警犬、緝毒犬、導盲犬等領域之中活躍著。身體高度為54～57cm。體格紮實，活潑且擅長游泳。頭腦聰明，個性非常的溫和、友善。

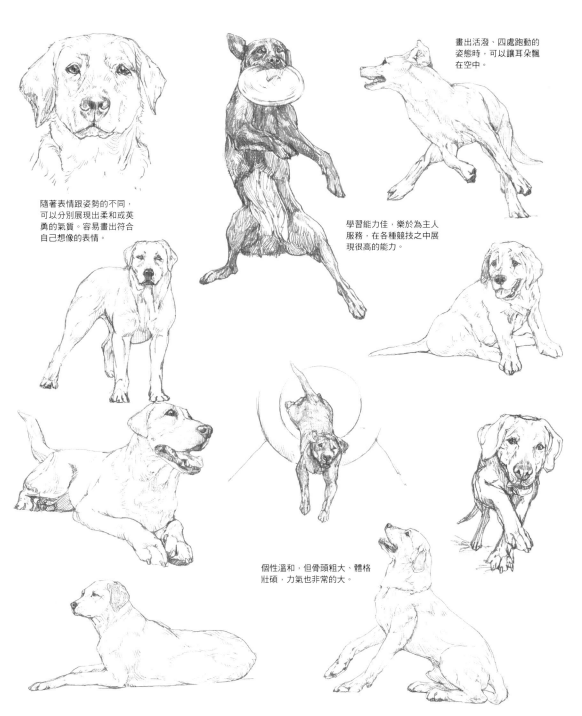

隨著表情跟姿勢的不同，可以分別展現出柔和或英勇的氣質。容易畫出符合自己想像的表情。

畫出活潑、四處跑動的姿態時，可以讓耳朵飄在空中。

學習能力佳，樂於為主人服務，在各種競技之中展現很高的能力。

個性溫和，但骨頭粗大、體格壯碩，力氣也非常的大。

犬
黃金獵犬

雖然原產於英國，但確切的源頭並不清楚。似乎是用跑到水中或水邊將獵物咬回來的Retriever（拾獵犬）品種，跟其他犬種交配所創造出來。身體高度為51～61cm，骨幹粗大、體格壯碩。個性極為溫和、沉穩，對人類非常的友好。頭腦也很聰明，管教起來相當容易。理想的個性讓牠們成為很好的導盲犬，另外也透過優異的嗅覺，活躍在緝毒犬的領域之中。

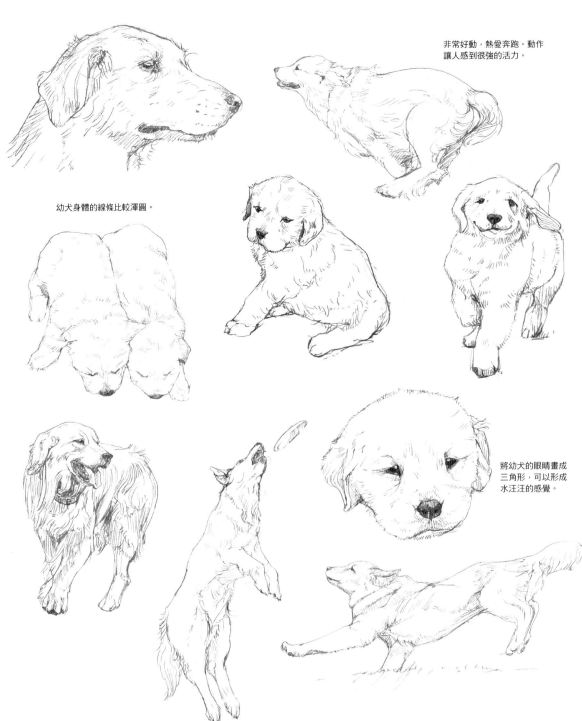

非常好動，熱愛奔跑。動作讓人感到很強的活力。

幼犬身體的線條比較渾圓。

將幼犬的眼睛畫成三角形，可以形成水汪汪的感覺。

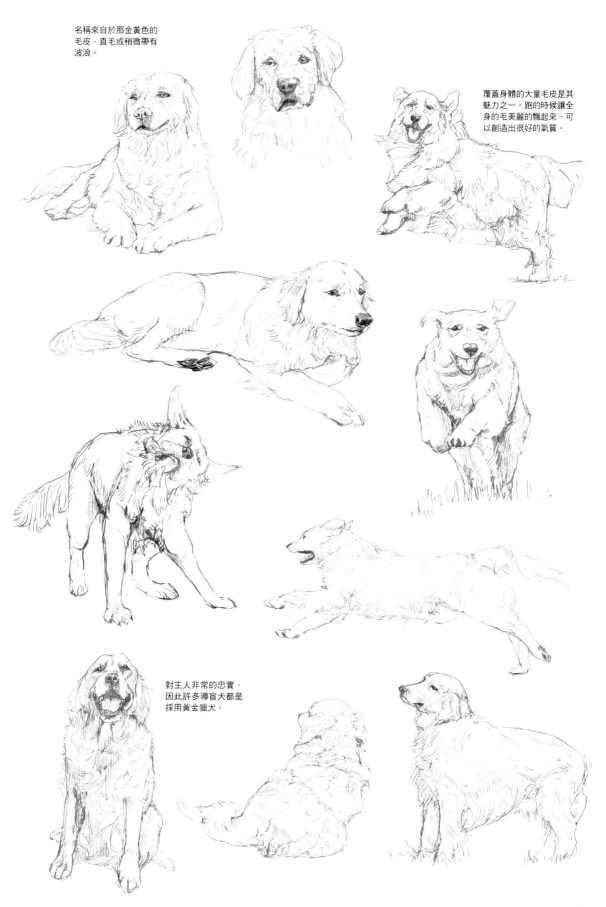

名稱來自於那金黃色的
毛皮，直毛或稍微帶有
波浪。

覆蓋身體的大量毛皮是其
魅力之一。跑的時候讓全
身的毛美麗的飄起來，可
以創造出很好的氣質。

對主人非常的忠實，
因此許多導盲犬都是
採用黃金獵犬。

犬
聖伯納犬

原產於瑞士，同時也是瑞士的國犬。原本是在農場拉車的工作狗。之後被養在義大利、瑞士國界的阿爾卑斯山，山中旅店所附設的聖伯納修道院，成為尋找遇難旅客的救難犬。名稱來自於這家修道院的英文發音。身體高度為65～90cm。體格龐大、肌肉強壯。個性非常的溫和、友善。

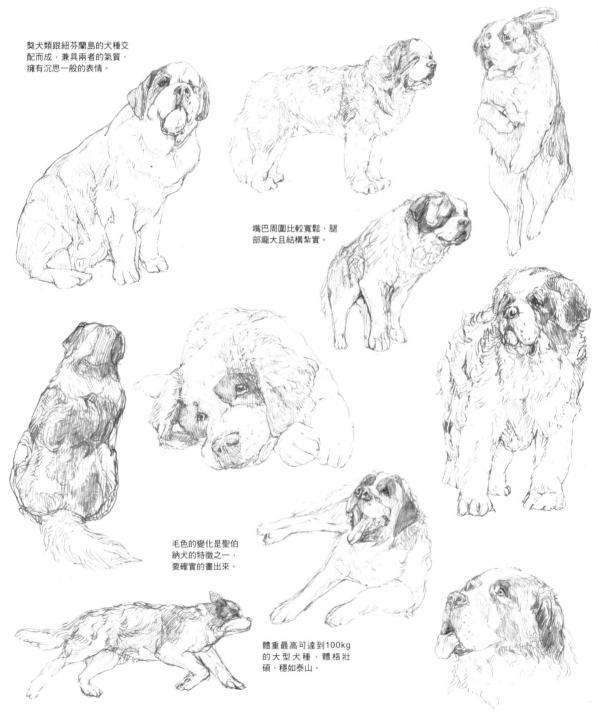

獒犬類跟紐芬蘭島的犬種交配而成，兼具兩者的氣質，擁有沉思一般的表情。

嘴巴周圍比較寬鬆，腿部龐大且結構紮實。

毛色的變化是聖伯納犬的特徵之一，要確實的畫出來。

體重最高可達到100kg的大型犬種，體格壯碩、穩如泰山。

犬
大丹犬

原產於德國，獒犬類的犬種跟獵犬類的犬種交配而成。在德國被稱為Deutsche Dogge（德國獒），擁有國犬的地位。公狗的身體高度在80cm以上、母狗在72cm以上，體格均衡、結實。姿態讓人感覺到一種高貴的格調，被比喻成希臘神話之中的阿波羅（太陽神）。個性沉穩、友善。雖然勇敢，但是對主人非常溫馴。

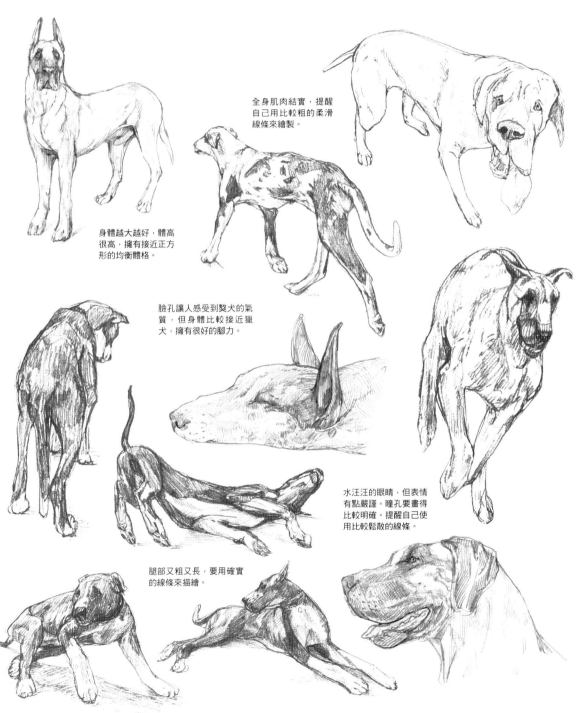

全身肌肉結實，提醒自己用比較粗的柔滑線條來繪製。

身體越大越好，體高很高，擁有接近正方形的均衡體格。

臉孔讓人感受到獒犬的氣質，但身體比較接近獵犬，擁有很好的腳力。

水汪汪的眼睛，但表情有點嚴謹。瞳孔要畫得比較明確。提醒自己使用比較鬆散的線條。

腿部又粗又長，要用確實的線條來描繪。

專欄
1

奔跑、飛行時身體的動作

可以感受到動物之躍動感的姿勢，常常是畫家想要嘗試的主題之一。但只存在於剎那之間的動態，很難用肉眼來捕捉到。在此讓我們來介紹貓、狗、馬奔跑時的樣子、鳥類飛行的樣子。文章會說明動作上的重點，掌握好腿部或翅膀的動作之後，再來自己動筆嘗試看看。

狗

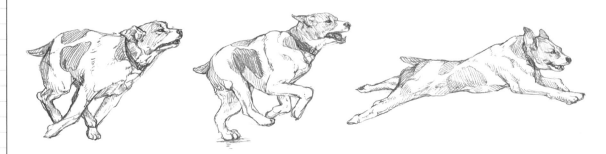

著地的腳會承受體重，讓腳趾的形狀改變。

伸展性的姿勢，可以用清爽、帶有強弱的線條來繪製。

狗在奔跑的時候，腳會以右後腳→左後腳→左前腳→右前腳的順序來跟地面接觸。快速奔跑的時候，左右兩隻前腳幾乎是同時跟地面接觸，後腳也是一樣。另外也會將背部彎曲、延伸，把這份力量用在奔跑之中。

貓

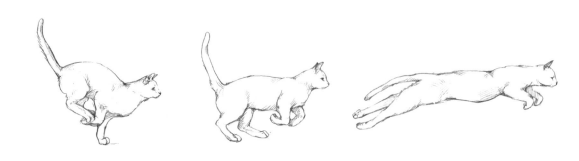

全身帶有渾圓的感觸，用柔和的線條來表現出貓柔軟的動作。

因為骨骼的不同，貓的前腳無法像狗那樣大大的往前伸出去。跑的時候會讓兩隻後腳同時踢出去，前腳以左右的順序著地，同時也會利用背部彎曲與伸展的力量。跟狗相比持久力較差，但瞬間的爆發力較強。

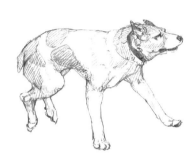 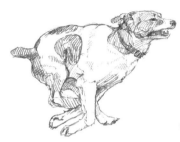 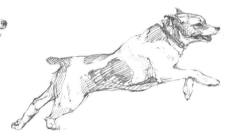

在彎曲的腿部，肌肉的動作會
特別明顯，要在隆起的部分畫
上明確的陰影可。

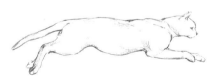 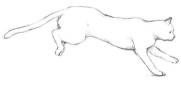 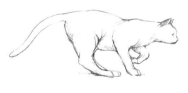

跑起來較為輕盈的貓咪，腳跟
地面的接觸面積會比較少。

鳥

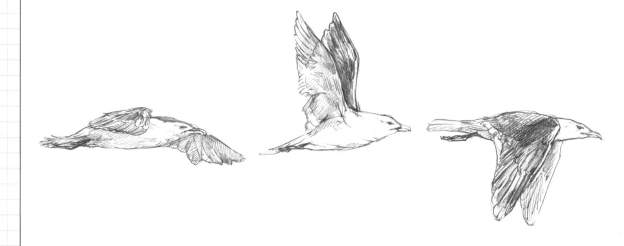

翅膀最為伸展的時候，可以用強而
有力的線條來繪製羽毛的前端。

翅膀來到最下方的位置時，用緊
湊的線條來繪製翅膀的根部。

鳥會讓翅膀上下擺動來飛行。翅膀往下擺動的時候會產生升力，往上擺動的時候則是升力消失，阻力也跟
著減到最低。為了創造升力來得到推力，位在翅膀外側、左右不對稱的風切羽（飛翔羽）扮演非常重要的
角色。

馬

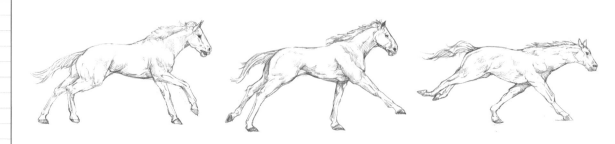

承受體重的那隻腳，很自然的會
讓肌肉隆起，畫的時候可以將重
點放在此處。

馬不像貓狗那樣擁有發達的脊椎，快速奔跑的時候背部彎曲、延伸的程度較小。但腳部肌肉更為發達，速度
的主軸在於那大大的步伐。會用左後腳→右後腳→左前腳→右前腳的順序來跟地面接觸。

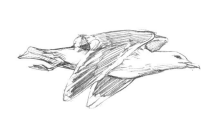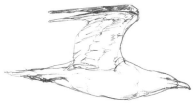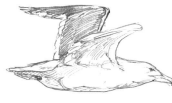

飛的時候要以面的方式來看待
翅膀，而不是像停下來那樣縮
成一團。

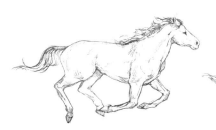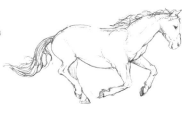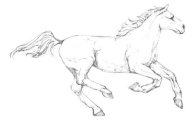

臀部的位置跟形狀會很重要，
要配合姿勢來繪製。

貓
美國短毛貓

原產於美國，起源據說是移民到美國的時候，從英國帶過去的短毛貓。最初是為了抓老鼠，隨著時代改變，漸漸被當作純粹的寵物來飼養，經過各種交配之後演變成現在的外表。公貓的體重為5～6.8kg、母貓為3.6～5.5kg。毛皮又厚又粗。除了Silver Tabby（銀色虎斑）之外，還可以看到其他各式各樣的顏色。擁有社交、溫柔的個性。

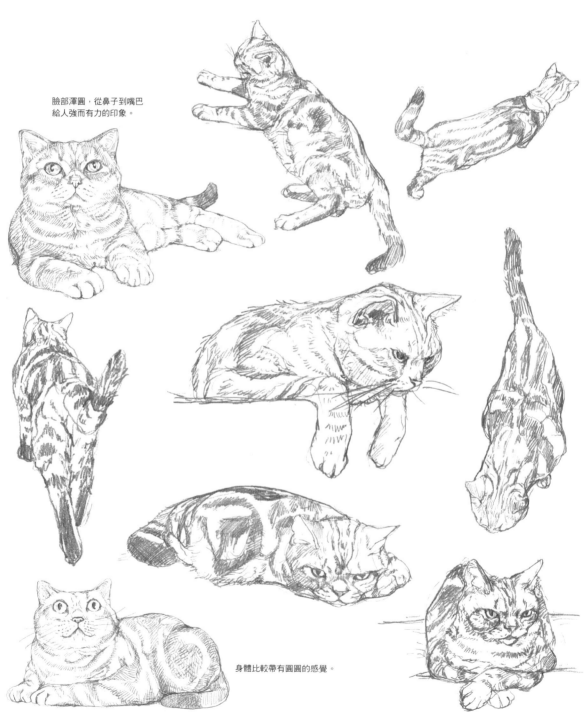

臉部渾圓，從鼻子到嘴巴給人強而有力的印象。

身體比較帶有圓圓的感覺。

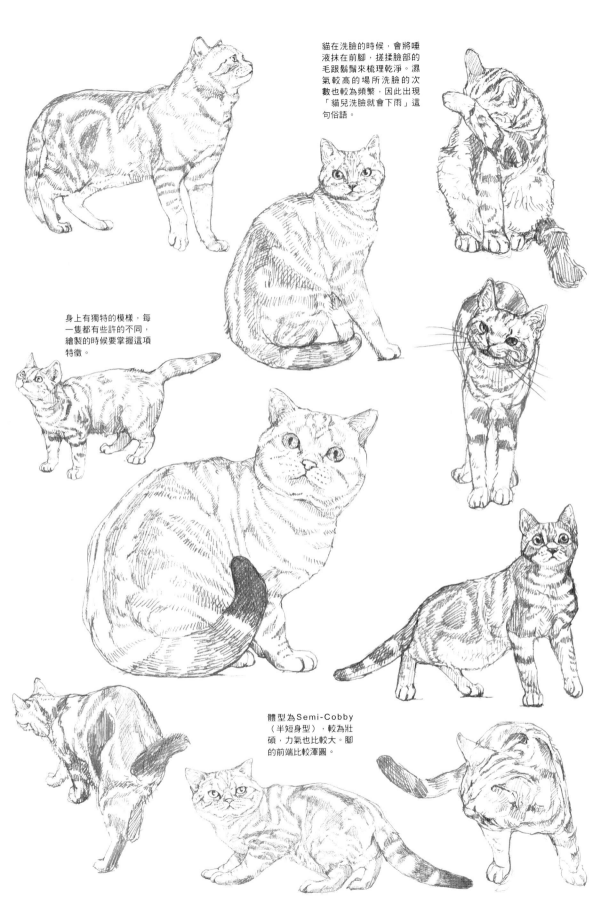

貓在洗臉的時候，會將唾液抹在前腳，搓揉臉部的毛跟鬍鬚來梳理乾淨。濕氣較高的場所洗臉的次數也較為頻繁，因此出現「貓兒洗臉就會下雨」這句俗語。

身上有獨特的模樣，每一隻都有些許的不同，繪製的時候要掌握這項特徵。

體型為Semi-Cobby（半短身型），較為壯碩，力氣也比較大。腳的前端比較渾圓。

貓
暹羅貓

原產於泰國，擁有著古老的血統，在泰文之中被稱為 Wichien-maat（月亮鑽石），據說以前只有王侯貴族跟寺廟才能飼養。體重在3.5kg前後。修長體型加上長長的尾巴，臉部為小巧的V字型。臉部、耳朵、四肢、尾巴有特別的顏色存在，眼睛必須是藍寶石的顏色才行。個性活潑、喜愛玩耍。充滿感情，但也具有任性的一面。

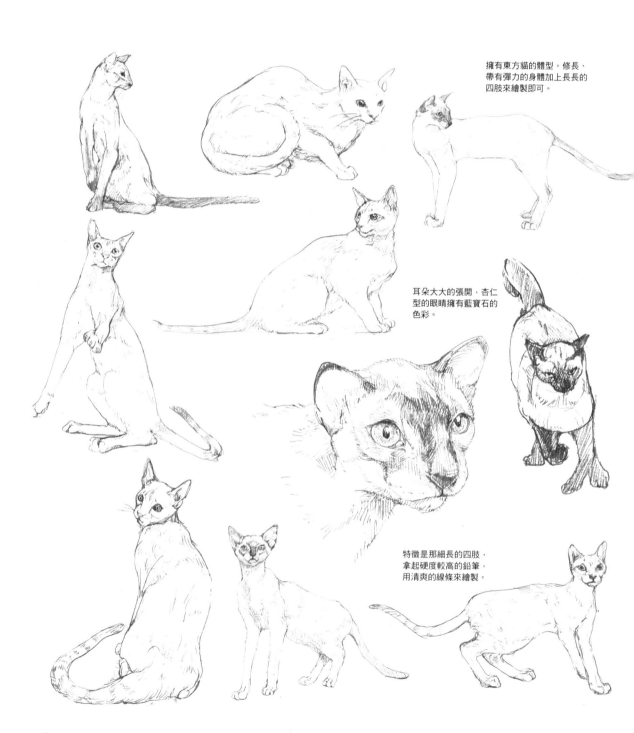

擁有東方貓的體型。修長、帶有彈力的身體加上長長的四肢來繪製即可。

耳朵大大的張開，杏仁型的眼睛擁有藍寶石的色彩。

特徵是那細長的四肢，拿起硬度較高的鉛筆，用清爽的線條來繪製。

貓
東方短毛貓

暹羅貓改良的過程之中所誕生的品種,不像暹羅貓那樣,必須擁有藍寶石的眼睛跟特定的顏色變化,毛皮跟眼睛的色彩有好幾種不同的類型存在。分成暹羅貓之間交配出來的短毛種,以及跟其他品種交配出來的長毛種。擁有修長的體型跟尖尖的大耳朵。活潑好動、喜愛玩耍。充滿感情、愛向人撒嬌。

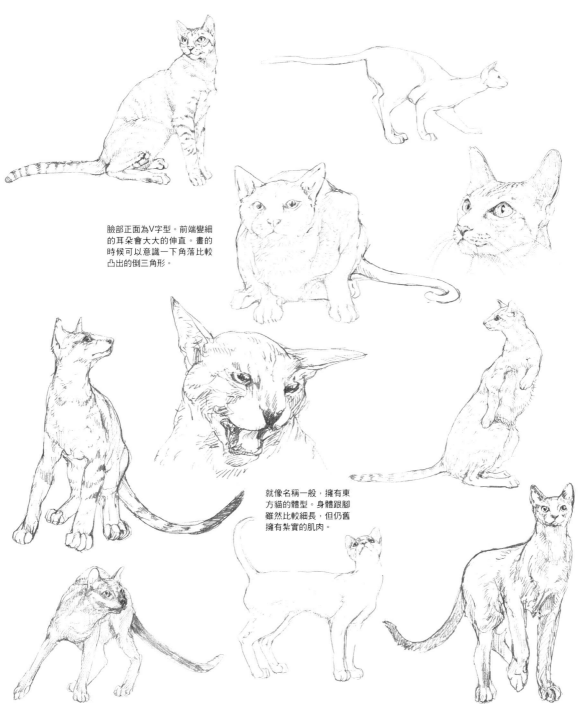

臉部正面為V字型。前端變細的耳朵會大大的伸直。畫的時候可以意識一下角落比較凸出的倒三角形。

就像名稱一般,擁有東方貓的體型。身體跟腳雖然比較細長,但仍舊擁有紮實的肌肉。

貓
曼切堪貓

原產於美國，本來是1983年偶然出現的短腿突變，將這個特徵固定下來成為獨自的物種。體重約3kg左右，擁有結實的體格。腳的部分跟其他貓咪相比非常的短，但不論爬樹還是跳躍都毫不遜色。跟其他許多品種交配過，毛皮的性質與顏色有多樣的變化。活潑開朗、好奇心強，也有愛撒嬌的一面。

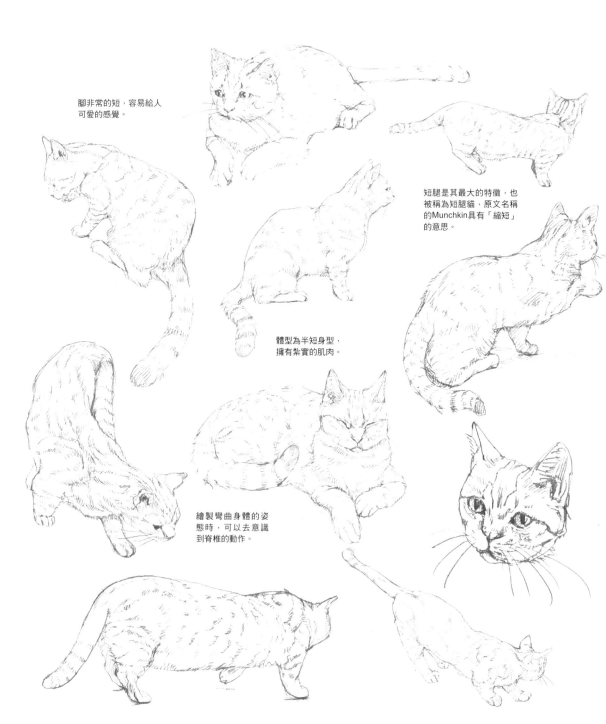

腳非常的短，容易給人可愛的感覺。

短腿是其最大的特徵，也被稱為短腿貓，原文名稱的Munchkin具有「縮短」的意思。

體型為半短身型，擁有紮實的肌肉。

繪製彎曲身體的姿態時，可以去意識到脊椎的動作。

貓
斯芬克斯貓

1978年，長毛雜種的母貓生出來的無毛突變，跟德文帝王貓交配所誕生的品種。但許多團體並不承認這是一個獨立的品種。體重在5kg左右。雖然說是無毛，仔細觀察還是可以看到柔軟的細毛。頭部為V字形，擁有大大的耳朵跟偏長的中型體格。活潑且好奇心旺盛，社交性強、喜愛與人親近。無毛的肌膚相當敏感，當然也無法禦寒。

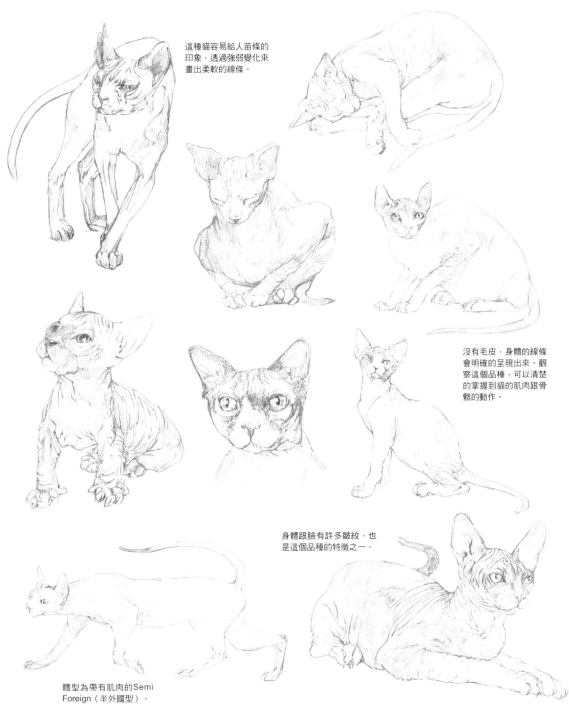

這種貓容易給人苗條的印象，透過強弱變化來畫出柔軟的線條。

沒有毛皮，身體的線條會明確的呈現出來。觀察這個品種，可以清楚的掌握到貓的肌肉跟骨骼的動作。

身體跟臉有許多皺紋，也是這個品種的特徵之一。

體型為帶有肌肉的Semi Foreign（半外國型）。

貓
蘇格蘭摺耳貓

1961年在英國蘇格蘭誕生的耳朵摺疊起來的貓咪,跟英國短毛貓、美國短毛貓交配所創造出來的品種。體重為3～4kg,擁有肌肉紮實的體格。分成短毛種跟長毛種,顏色也相當多元。擁有圓圓的臉孔跟大大的眼睛。耳朵在出生之後的3個禮拜左右就會開始摺起來。個性相當平穩。

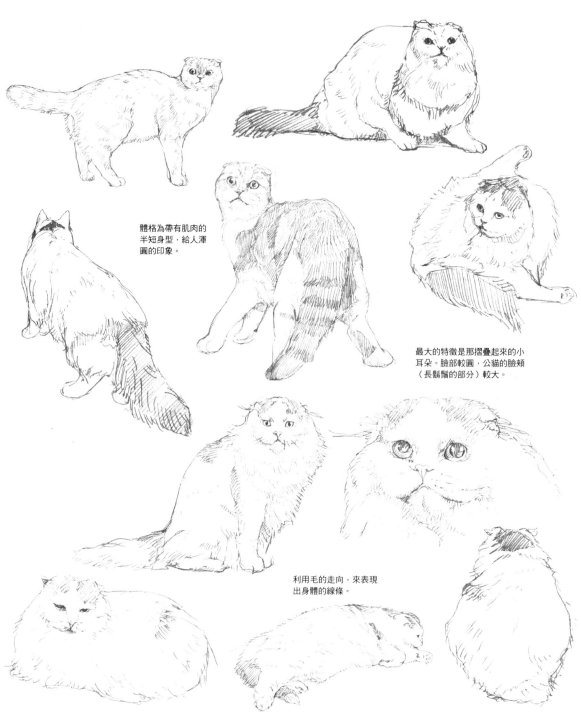

體格為帶有肌肉的半短身型,給人渾圓的印象。

最大的特徵是那摺疊起來的小耳朵。臉部較圓,公貓的臉頰(長鬍鬚的部分)較大。

利用毛的走向,來表現出身體的線條。

貓
俄羅斯藍貓

原產於俄羅斯，據說是從俄羅斯西北部的阿爾漢格爾斯克港被帶到歐洲諸國，被人稱作阿爾漢格爾貓。體重為4kg左右。體型較為修長，肌肉結實。最大的特徵是長有厚厚一層藍色（藍灰色）毛皮，以及綠寶石一般的眼睛。個性平穩，對於主人相當溫馴，但是怕生，對陌生人會抱持警戒心。

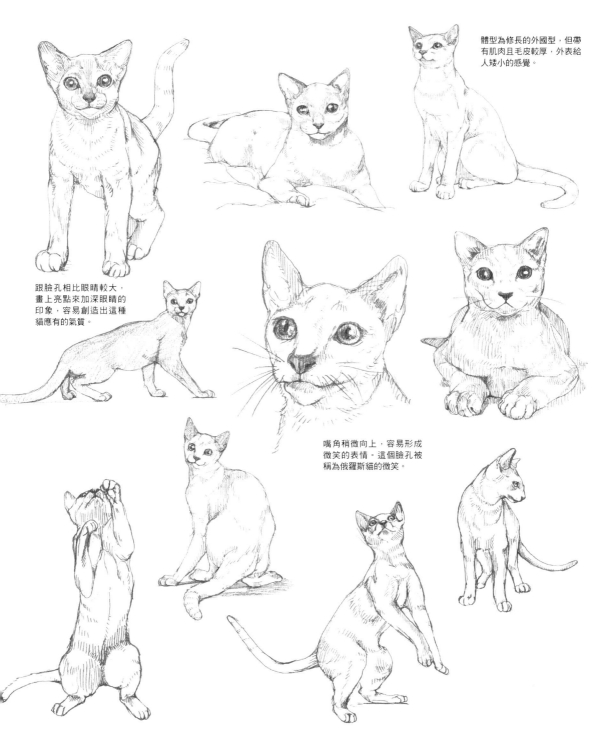

體型為修長的外國型，但帶有肌肉且毛皮較厚，外表給人矮小的感覺。

跟臉孔相比眼睛較大，畫上亮點來加深眼睛的印象，容易創造出這種貓應有的氣質。

嘴角稍微向上，容易形成微笑的表情。這個臉孔被稱為俄羅斯貓的微笑。

貓
阿比西尼亞貓

起源據說是1868～1872年發生的英國·阿比西尼亞（現在的衣索比亞）戰爭後，歸國的士兵從非洲帶回來的貓咪，名稱也是來自於這個故事。體重為4kg左右。體型修長、肌肉紮實。特徵是Ticking這種1根毛染上2～3種濃色系的毛皮。額頭有M字形的模樣。活潑又喜愛玩耍、喜愛與人親近，也具有愛撒嬌的一面。

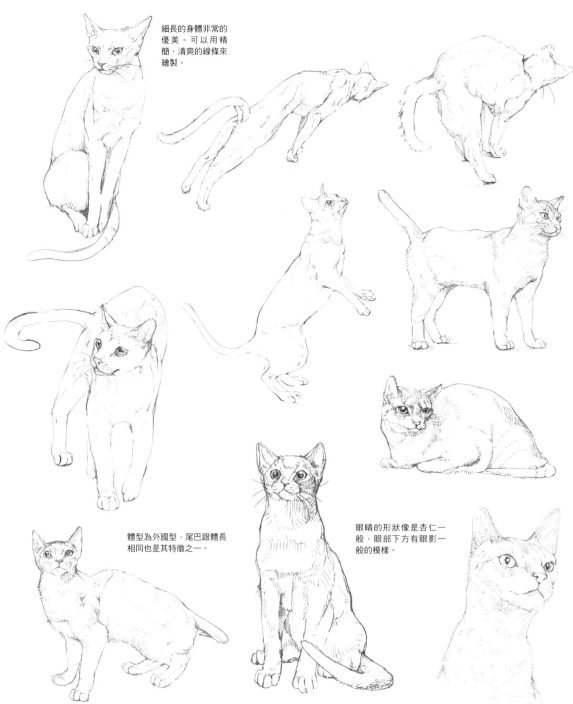

細長的身體非常的優美。可以用精簡、清爽的線條來繪製。

體型為外國型，尾巴跟體長相同也是其特徵之一。

眼睛的形狀像杏仁一般，眼部下方有眼影一般的模樣。

貓
埃及貓

1950年代在埃及的開羅，找到跟古埃及壁畫之中非常相似、擁有斑點模樣的品種，以此進行改良，成為獨樹一格的品種。體重為4kg左右，肌肉紮實的中等體格。毛色只有三色，擁有淡綠色的眼睛。眼眶跟額頭的模樣也是其特徵之一。運動量高且個性乖巧，對主人相當溫馴，但具有怕生的一面。

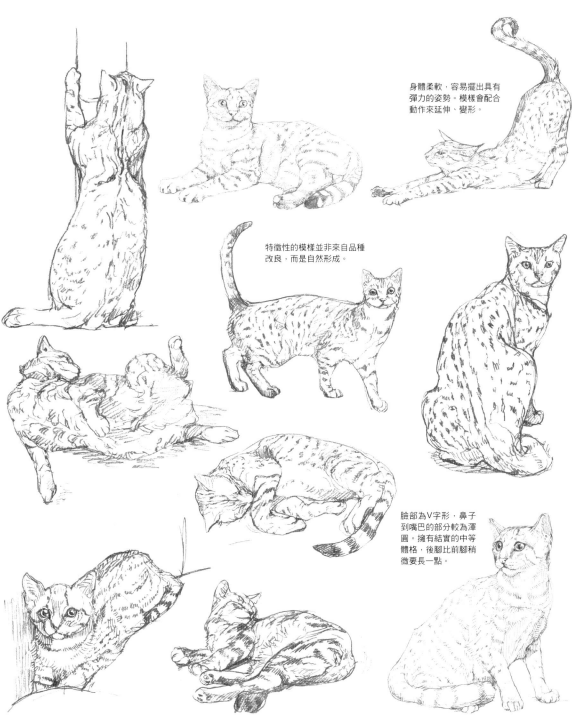

身體柔軟，容易擺出具有彈力的姿勢。模樣會配合動作來延伸、變形。

特徵性的模樣並非來自品種改良，而是自然形成。

臉部為V字形，鼻子到嘴巴的部分較為渾圓。擁有結實的中等體格，後腳比前腳稍微要長一點。

貓
沙特爾貓

原產於法國，明確的起源不明，只在16世紀的文獻之中找到特徵相似的品種。體重約4.5kg，最大可達7kg。擁有結實、龐大的體格。灰藍色毛皮的代表性品種之一，濃密的毛皮可以將水彈開，在過去甚至成為交易對象。性格沉穩，對主人相當溫馴，運動量偏高。

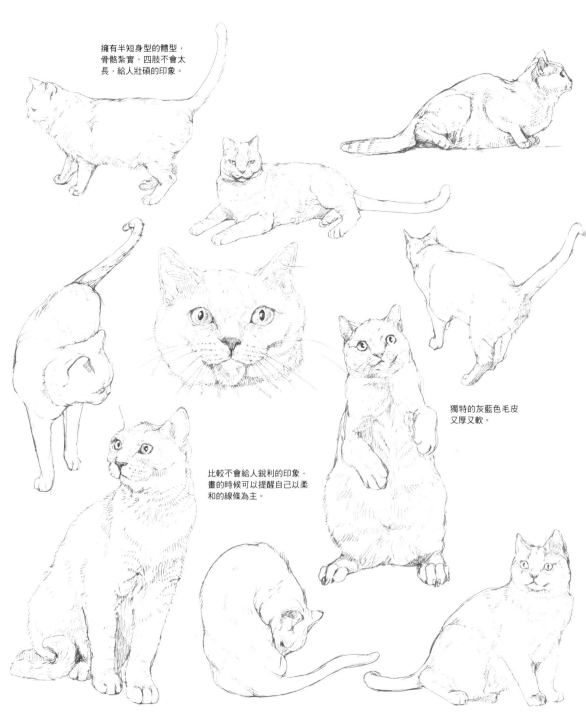

擁有半短身型的體型，骨骼紮實、四肢不會太長，給人壯碩的印象。

比較不會給人銳利的印象，畫的時候可以提醒自己以柔和的線條為主。

獨特的灰藍色毛皮又厚又軟。

貓
索馬利貓

阿比西尼亞貓偶爾會生出來的長毛種，被固定下來成為新
的品種。體重為4kg左右，體型修長、肌肉紮實。就長毛
種來說毛比較短，跟索馬利貓一樣擁有Ticking的色彩。
毛茸茸的尾巴是其特徵之一，以叫聲美妙的品種而聞名。
活潑好動、好奇心旺盛。容易與人親近、對主人相當忠
實，但偶爾會展現出神經質的一面。

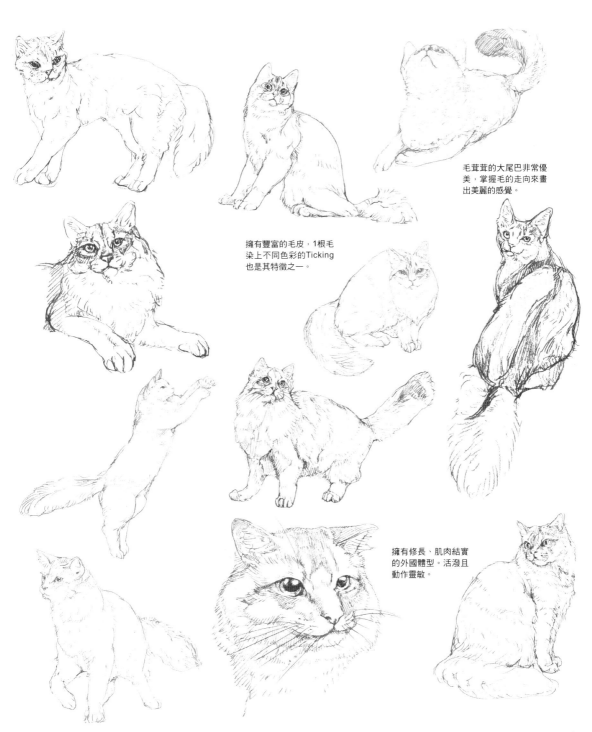

毛茸茸的大尾巴非常優
美，掌握毛的走向來畫
出美麗的感覺。

擁有豐富的毛皮，1根毛
染上不同色彩的Ticking
也是其特徵之一。

擁有修長、肌肉結實
的外國體型。活潑且
動作靈敏。

貓
異國短毛貓

1960年代，透過波斯貓跟美國短毛貓的交配所誕生的物種。體重為3～4kg，擁有肌肉結實的強壯體格。就短毛品種來說毛比較長，圓圓的眼睛跟朝上的扁鼻子是來自波斯貓的特徵。個性乖巧、運動量低。充滿感情，喜愛與人親近。很少會叫，聲音也很小聲。

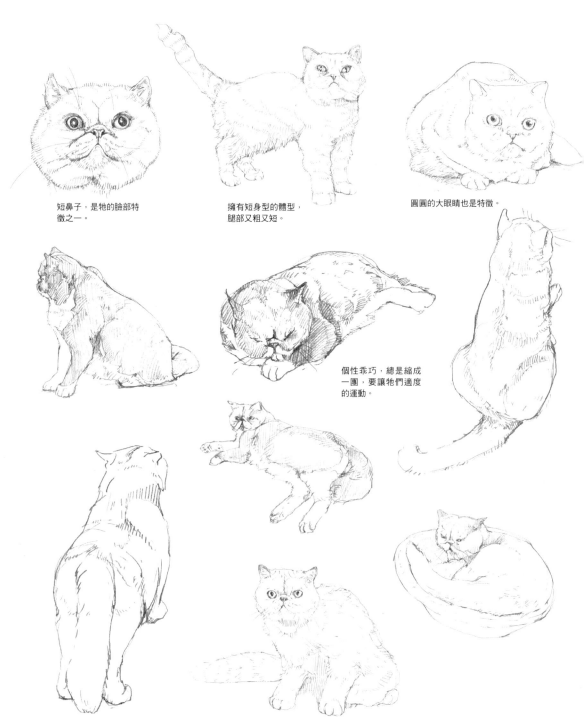

短鼻子，是牠的臉部特徵之一。

擁有短身型的體型，腿部又粗又短。

圓圓的大眼睛也是特徵。

個性乖巧，總是縮成一團，要讓牠們適度的運動。

貓
孟加拉貓

為了取代被抓來當作寵物的孟加拉山貓，也為了研究貓類的白血病，讓孟加拉山貓跟家貓交配，在實驗的過程之中所誕生的品種。也有跟其他短毛的品種交配過。體重為3～8kg。擁有肌肉結實的體格，帶有相當程度的野生氣息。有些會像豹那樣，出現Rosette（玫瑰斑）的花紋。活潑且喜愛玩耍，乖巧但相當具有社交性。

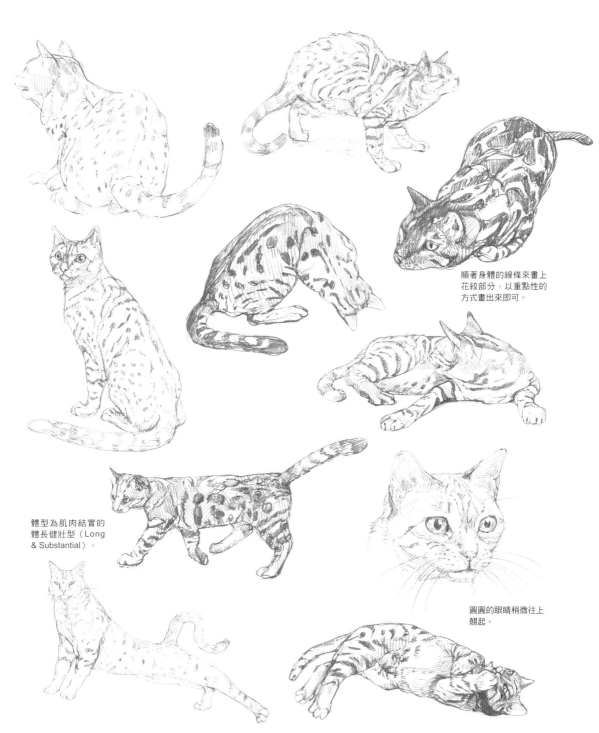

順著身體的線條來畫上花紋部分，以重點性的方式畫出來即可。

體型為肌肉結實的體長健壯型（Long & Substantial）。

圓圓的眼睛稍微往上翹起。

貓
挪威森林貓

原產於挪威的古老品種，甚至被北歐神話拿來當作題材使用。公貓的體重為5～6kg、母貓為3.5～4.5kg。體格較大且肌肉紮實，身體構造相當強健。擁有豐厚的長毛跟毛茸茸的長尾巴。運動量高且動作敏捷，掠食動物的氣質相當濃厚。個性乖巧喜愛與人親近，也有無法承受寂寞的一面。要3～4歲才算是成貓。

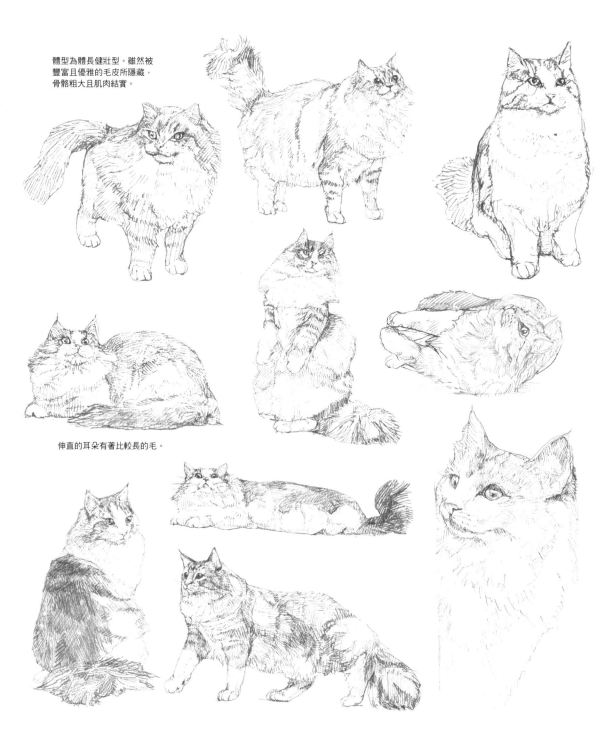

體型為體長健壯型。雖然被豐富且優雅的毛皮所隱藏，骨骼粗大且肌肉結實。

伸直的耳朵有著比較長的毛。

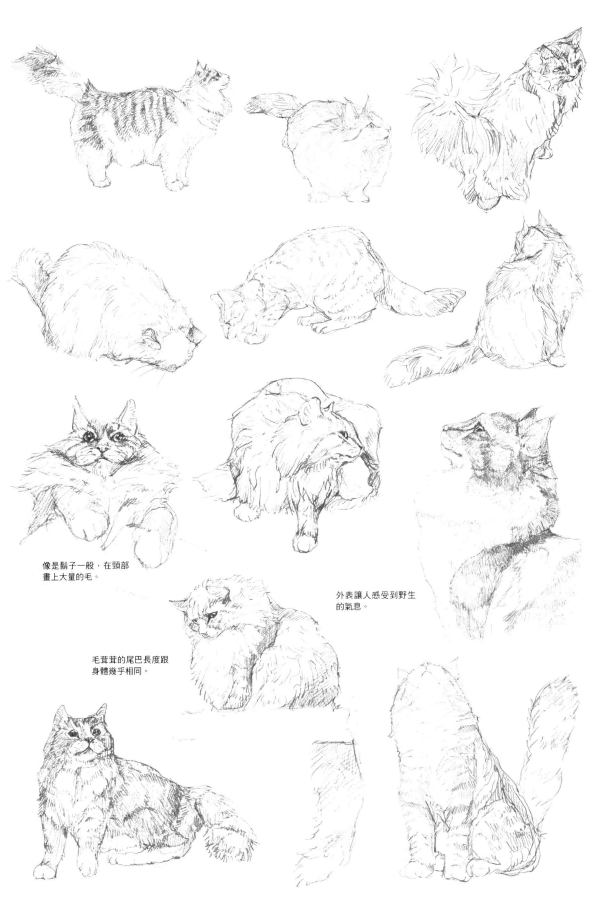

像是鬍子一般，在頸部
畫上大量的毛。

外表讓人感受到野生
的氣息。

毛茸茸的尾巴長度跟
身體幾乎相同。

貓
布偶貓

據說是讓波斯貓跟伯曼貓交配，更進一步讓牠們的小孩跟緬甸貓交配所創造出來的品種。公貓的體重為7～8kg、母貓為5～6kg，體格壯碩。屬於長度中等的長毛品種，頸部到胸部的毛比較長。個性溫馴，對主人相當順從。適合在室內飼養，被人抱起來也不會掙扎或逃脫，因此得到「布偶」這個名稱。歸巢本能也相當的強。

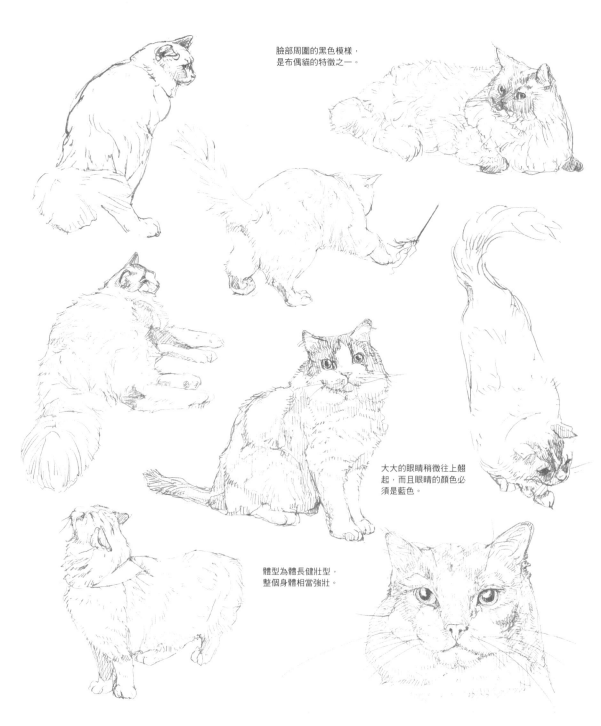

臉部周圍的黑色模樣，是布偶貓的特徵之一。

大大的眼睛稍微往上翹起，而且眼睛的顏色必須是藍色。

體型為體長健壯型，整個身體相當強壯。

貓
美國反耳貓

1981年，美國加州被人撿到的小貓耳朵外翻，以此進行改良，將這個特徵固定下來的品種。體重為3～5kg。肌肉結實的身體前後較長，尾巴也是一樣。最大之特徵的耳朵，剛出生的時候是直的，幾天之後開始捲起來。分成短毛種跟長毛種。個性溫馴，管教起來也較為容易。

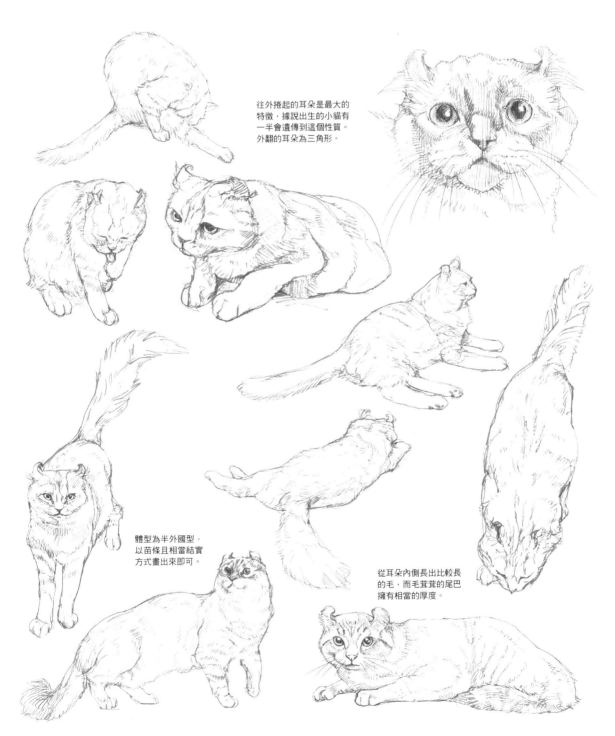

往外捲起的耳朵是最大的特徵，據說出生的小貓有一半會遺傳到這個性質。外翻的耳朵為三角形。

體型為半外國型，以苗條且相當結實方式畫出來即可。

從耳朵內側長出比較長的毛，而毛茸茸的尾巴擁有相當的厚度。

貓
喜馬拉雅貓

讓波斯貓跟暹羅貓交配，長久下來進行改良所創造出來的品種。長毛、渾圓的身體、圓圓的眼睛跟扁扁的鼻子是波斯貓所擁有的特徵，藍色的眼睛跟特定部位的顏色則是來自於暹羅貓。現在被當作波斯貓下面的一個區分，不屬於獨立的品種。體重為3～5kg。個性跟波斯貓一樣溫柔平穩。我行我素，但也具有愛跟人親近的一面。

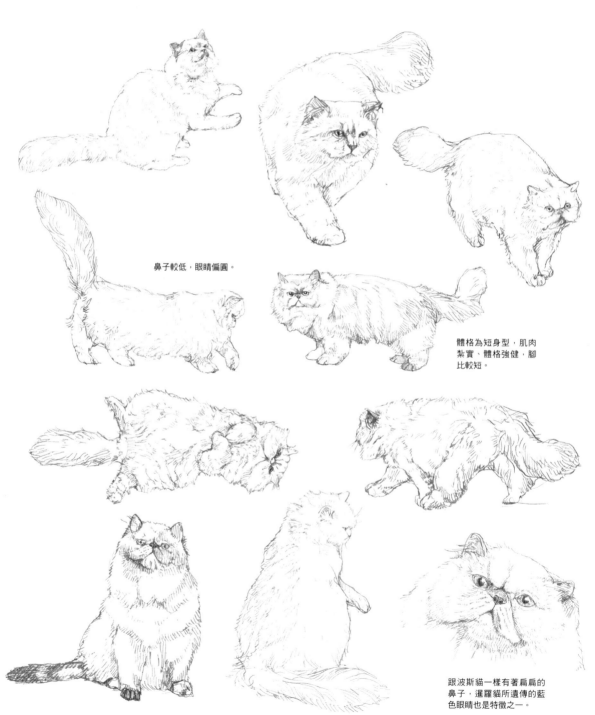

鼻子較低，眼睛偏圓。

體格為短身型、肌肉紮實、體格強健、腳比較短。

跟波斯貓一樣有著扁扁的鼻子，暹羅貓所遺傳的藍色眼睛也是特徵之一。

貓
波斯貓

起源並不清楚，據說是從波斯（現在的伊朗）跟土耳其等地區傳到歐洲的品種。體重大約是3～5kg。體型渾圓，特徵是大大的眼睛跟扁扁的鼻子。長毛品種的代表，全身被大量的毛所包覆，自古以來就被用在觀賞的用途。個性溫柔且平穩，擁有相當程度的自立心。很少會叫，非常安靜。

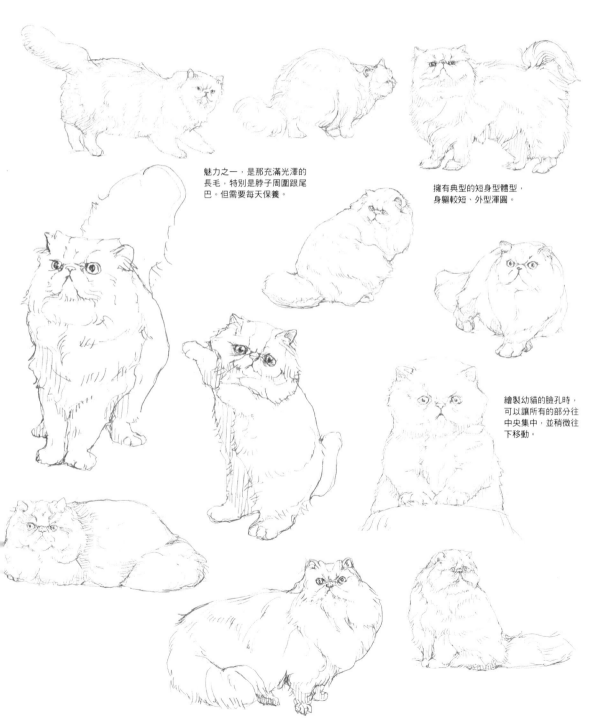

魅力之一，是那充滿光澤的長毛，特別是脖子周圍跟尾巴。但需要每天保養。

擁有典型的短身型體型，身軀較短、外型渾圓。

繪製幼貓的臉孔時，可以讓所有的部分往中央集中，並稍微往下移動。

貓
緬因貓

原產於美國緬因州。起源有各種不同的說法存在，似乎是外國船內逃出來的貓，跟本地品種交配而產生的結果。體重為4～10kg。大型、軀體較長。體格強健且肌肉結實。被長毛所覆蓋，有著毛毛的長尾巴。尖尖的大耳朵跟前端的細毛也是特徵之一。個性非常溫馴。頭腦聰明、喜愛玩耍。具有掠食者的氣質。

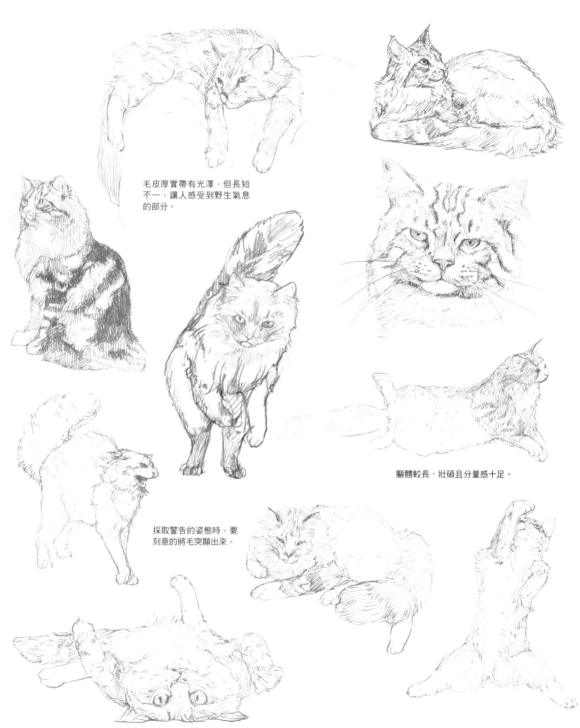

毛皮厚實帶有光澤，但長短不一，讓人感受到野生氣息的部分。

軀體較長、壯碩且分量感十足。

採取警告的姿態時，要刻意的將毛突顯出來。

動作舉止，跟目前為止所介紹的純種貓並沒有太大的不同。特徵是純種貓所沒有的各種斑紋與外觀。野貓生活在我們的周遭附近，最適合用來當作寫生的對象。

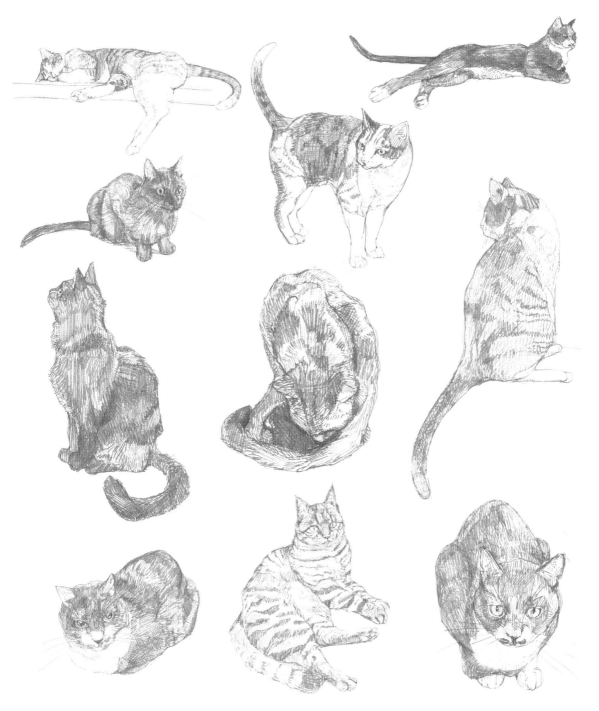

年邁時臉部及動作的變化

隨著年齡的增加，除了外觀與個性會有所改變，行動也會跟著出現變化。年輕動物那擁有強健肌肉的體魄跟充滿精神的動作，畫起來非常的有趣，但年邁之動物那種柔和的表情與雜亂的毛皮、筋脈浮現的體態，也是非常具有魅力的主題。讓我們用狗來進行介紹。

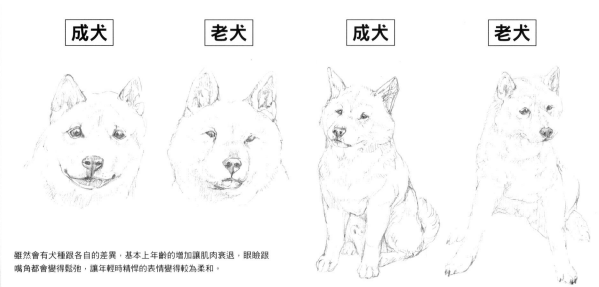

| 成犬 | 老犬 | 成犬 | 老犬 |

雖然會有犬種跟各自的差異，基本上年齡的增加讓肌肉衰退，眼瞼跟嘴角都會變得鬆弛，讓年輕時精悍的表情變得較為柔和。

年齡增加之後身體的肌肉會衰退，腿部跟腰部的力量減弱，柔軟的關節也變得比較僵硬，動作不再那麼的輕快，常常會低下頭來，以遲緩的步驟前進。坐下的時候會讓左右腳大大的張開，後腳像女生坐下來一樣。

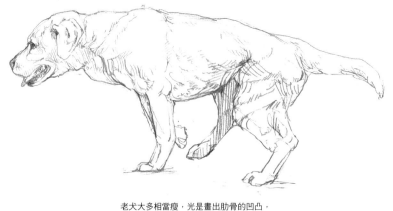

老犬大多相當瘦，光是畫出肋骨的凹凸，就能給人年邁、衰弱的感覺。

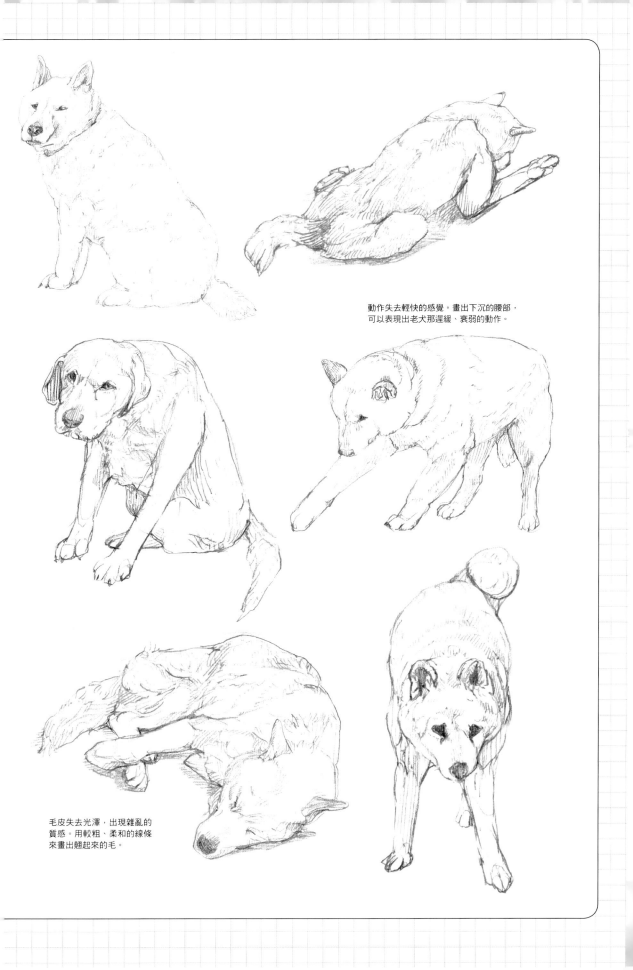

動作失去輕快的感覺。畫出下沉的腰部，
可以表現出老犬那遲緩、衰弱的動作。

毛皮失去光澤，出現雜亂的
質感。用較粗、柔和的線條
來畫出翹起來的毛。

獅

也被稱為百獸之王的貓科動物。分佈範圍是在印度西北部跟熱帶雨林以外的撒哈拉沙漠南部以南的非洲，主要的棲息地為草原。公獅的體長為3m左右、母獅為2.5m左右。只有公獅才會長出鬃毛。1～6頭的公獅跟4～12頭的母獅，加上牠們的小孩來形成Pride（獅群）並擁有自己的地盤。保護地盤是公獅的工作，母獅則是成群的進行狩獵。

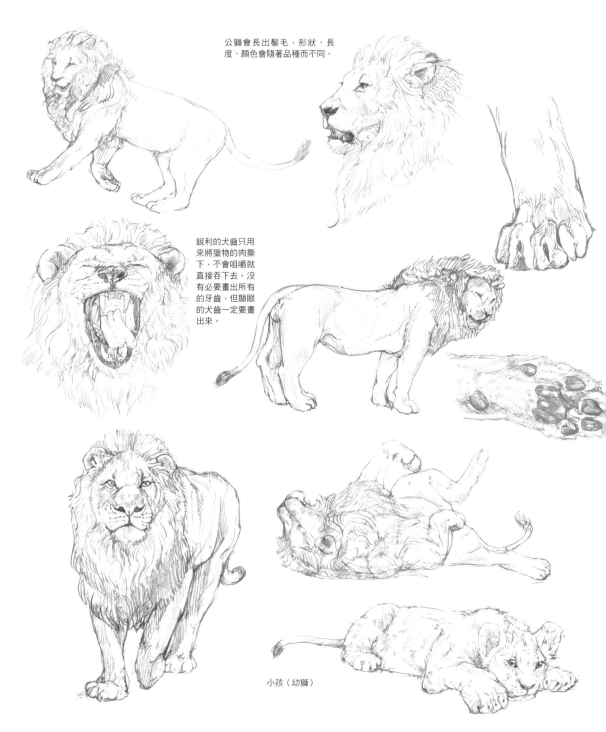

公獅會長出鬃毛，形狀、長度、顏色會隨著品種而不同。

銳利的犬齒只用來將獵物的肉撕下，不會咀嚼就直接吞下去。沒有必要畫出所有的牙齒，但顯眼的犬齒一定要畫出來。

小孩（幼獅）

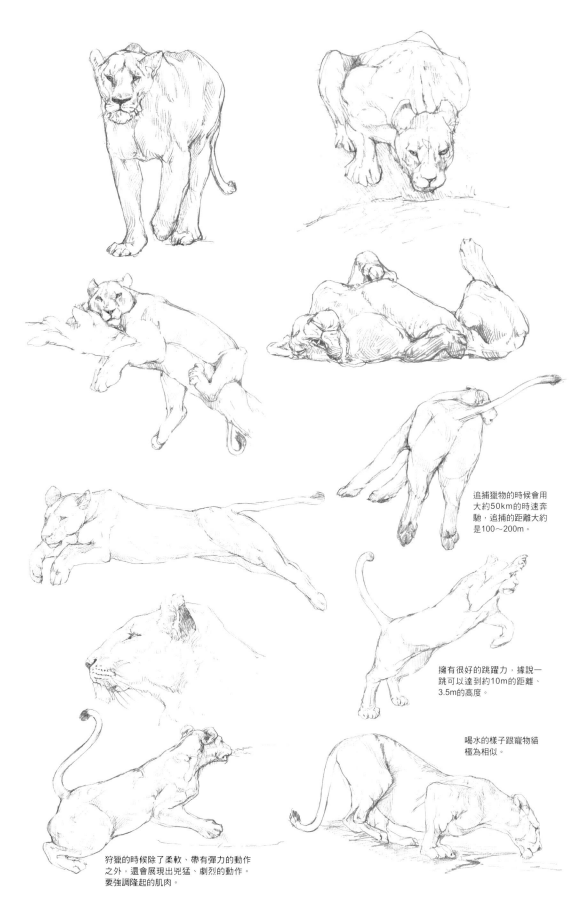

追捕獵物的時候會用
大約50km的時速奔
馳，追捕的距離大約
是100～200m。

擁有很好的跳躍力，據說一
跳可以達到約10m的距離、
3.5m的高度。

喝水的樣子跟寵物貓
極為相似。

狩獵的時候除了柔軟、帶有彈力的動作
之外，還會展現出兇猛、劇烈的動作。
要強調隆起的肌肉。

虎

分佈在印度、尼泊爾、印度尼西亞、中國東北部～俄羅斯沿海各州的貓科動物。棲息在森林或較為茂盛的草叢內，由單獨或母子生活在自己的地盤內。公虎的體長為2m左右，雌虎為1.7m左右。壯碩的身體加上粗壯的四肢，體格非常雄偉。條紋相間的模樣在森林或草叢內可以成為偽裝。

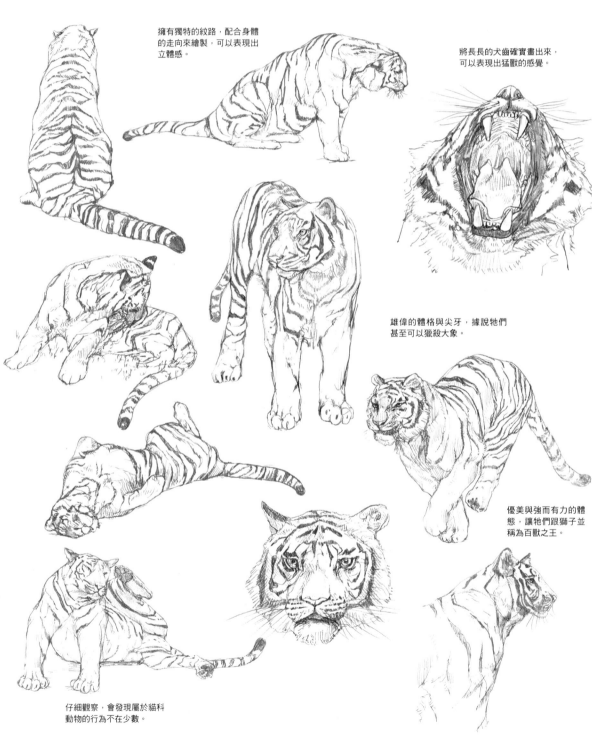

擁有獨特的紋路，配合身體的走向來繪製，可以表現出立體感。

將長長的犬齒確實畫出來，可以表現出猛獸的感覺。

雄偉的體格與尖牙，據說牠們甚至可以獵殺大象。

優美與強而有力的體態，讓牠們跟獅子並稱為百獸之王。

仔細觀察，會發現屬於貓科動物的行為不在少數。

獵豹

分佈在非洲、中東、南亞的貓科動物。居住在長有矮木的草原地帶。體長約1.2m，擁有修長、彪悍的體態。特徵是身體上的斑點模樣跟眼睛下方的條紋。隨時都將爪子露出來。狩獵的時候會偷偷逼近，以卓越的衝刺力一口氣捕捉獵物。時速可達100km，但無法持久。

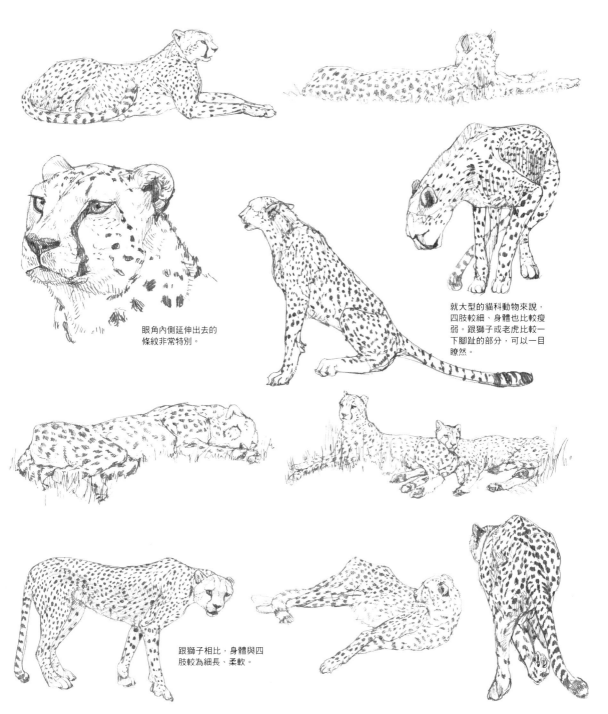

眼角內側延伸出去的條紋非常特別。

就大型的貓科動物來說，四肢較細、身體也比較瘦弱。跟獅子或老虎比較一下腳趾的部分，可以一目瞭然。

跟獅子相比，身體與四肢較為細長、柔軟。

哺乳類

豹

分佈在非洲到南亞的貓科動物。單獨的棲息在草原或森林等各種不同的環境之中。體長1～1.9m。擁有均衡的體格與結實的肌肉。身上的豹紋有許多突變存在，黑豹就是這個品種黑化的個體。獵物以小型的哺乳類跟鳥類為主，埋伏或是跟蹤，以多元的手法來進行狩獵，也會爬到樹上。

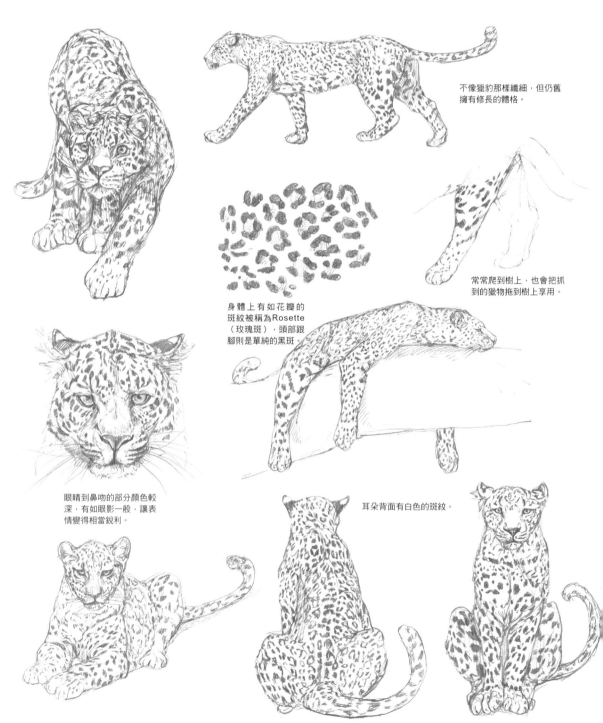

不像獵豹那樣纖細，但仍舊擁有修長的體格。

常常爬到樹上，也會把抓到的獵物拖到樹上享用。

身體上有如花瓣的斑紋被稱為Rosette（玫瑰斑），頭部跟腳則是單純的黑斑。

眼睛到鼻吻的部分顏色較深，有如眼影一般，讓表情變得相當銳利。

耳朵背面有白色的斑紋。

美洲豹

跟豹處於近親的貓科動物。分佈在北美南部～南美，主要是單獨的棲息在森林或草原等地區。體長為1.5m左右。獵物從大型的哺乳類到鳥類、小型的鱷魚等爬蟲類，或是魚跟青蛙等非常的多元。雖然是貓科動物，但也擅長游泳，南美地區食物鏈的頂點。

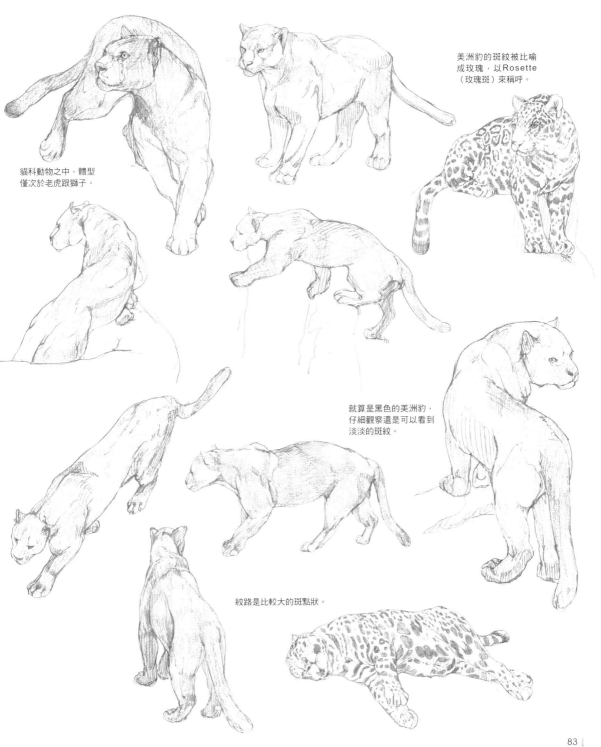

美洲豹的斑紋被比喻成玫瑰，以Rosette（玫瑰斑）來稱呼。

貓科動物之中，體型僅次於老虎跟獅子。

就算是黑色的美洲豹，仔細觀察還是可以看到淡淡的斑紋。

紋路是比較大的斑點狀。

哺乳類

馬
（純種馬）

身為家畜的馬，起源據說是亞洲中央被人馴養的野馬。跟人類擁有密切的關係，自古以來被用在各種不同的用途上，有多達200種以上的品種。純種馬是18世紀的英國，為了競賽用途，以阿拉伯馬等品種改良而成。肩膀高度170cm、體重約500kg。肌肉結實，擁有細長的腿部，各種身體結構都是以迅速奔跑為目的。

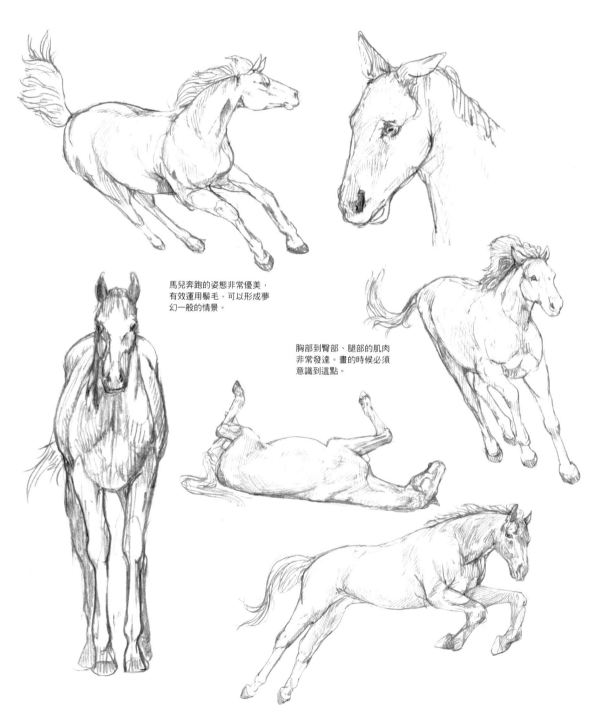

馬兒奔跑的姿態非常優美，有效運用鬃毛，可以形成夢幻一般的情景。

胸部到臀部、腿部的肌肉非常發達。畫的時候必須意識到這點。

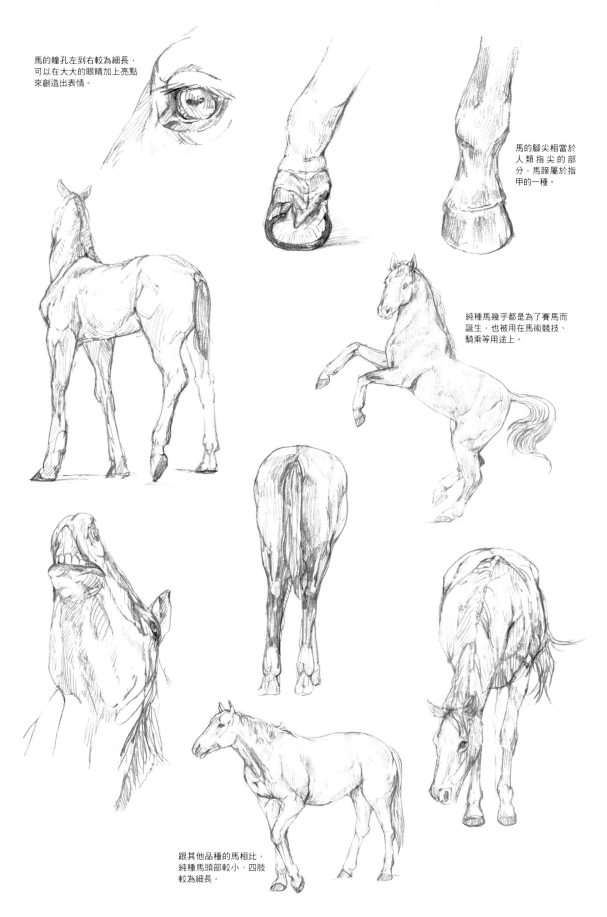

馬的瞳孔左到右較為細長，可以在大大的眼睛加上亮點來創造出表情。

馬的腳尖相當於人類指尖的部分，馬蹄屬於指甲的一種。

純種馬幾乎都是為了賽馬而誕生，也被用在馬術競技、騎乘等用途上。

跟其他品種的馬相比，純種馬頭部較小、四肢較為細長。

細紋斑馬

分佈在肯亞北部～衣索比亞、索馬利亞等地區的斑馬。細紋斑馬跟動物園可以看到的平原斑馬、山斑馬一起，都是屬於馬科馬屬，但關係卻比較疏遠。住在半沙漠或草原地區，體長為2.5～3m。跟其他斑馬相比條紋較細、數量較多、臀部朝上彎曲。以母子為基礎來形成關係曖昧的群體，公馬則是單獨生活。

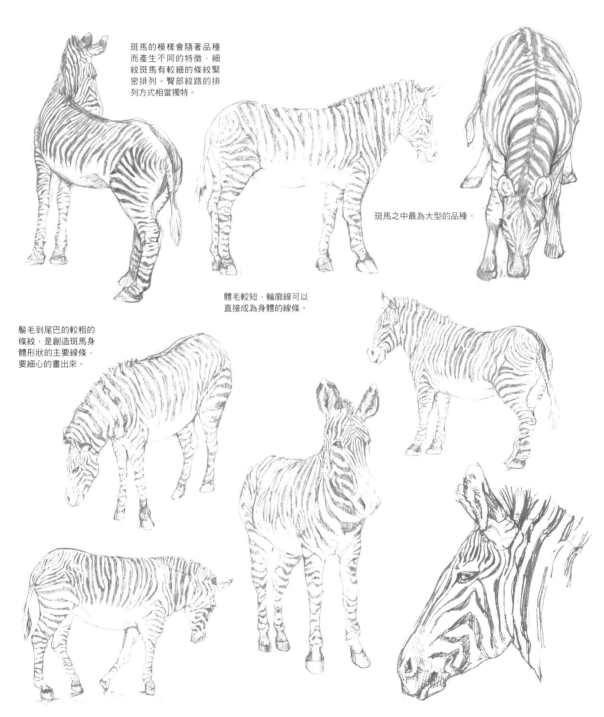

斑馬的模樣會隨著品種而產生不同的特徵，細紋斑馬有較細的條紋緊密排列。臀部紋路的排列方式相當獨特。

斑馬之中最為大型的品種。

體毛較短，輪廓線可以直接成為身體的線條。

鬃毛到尾巴的較粗的條紋，是創造斑馬身體形狀的主要線條，要細心的畫出來。

駱駝

駱駝分成原產於亞洲西部～北非的單峰駱駝、原產於亞洲中央的雙峰駱駝。兩者都被當作家畜來飼養，但雙峰駱駝仍舊保留少數的野生種。兩者的體長都在3m左右。駱駝的駝峰儲存有大量的脂肪，可以忍受粗糙的食物，一次喝下大量的水但很少排出，藉此來適應水跟食物都很欠缺的沙漠環境。

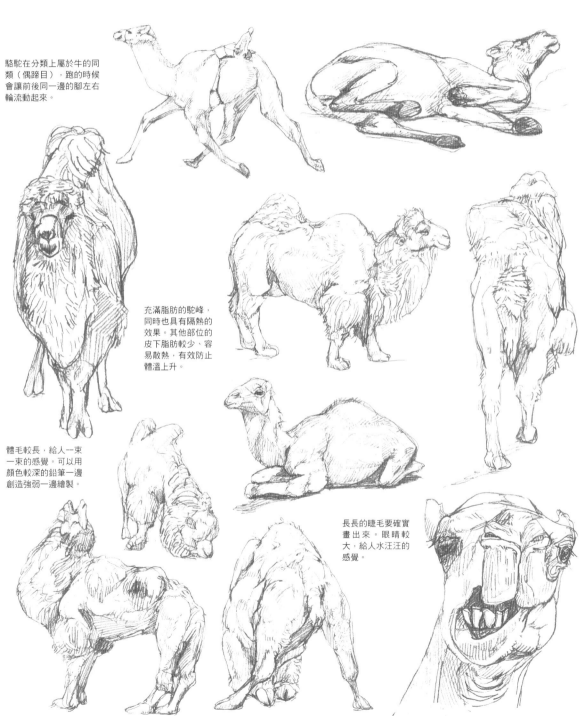

駱駝在分類上屬於牛的同類（偶蹄目），跑的時候會讓前後同一邊的腳左右輪流動起來。

充滿脂肪的駝峰，同時也具有隔熱的效果。其他部位的皮下脂肪較少、容易散熱，有效防止體溫上升。

體毛較長，給人一束一束的感覺。可以用顏色較深的鉛筆一邊創造強弱一邊繪製。

長長的睫毛要確實畫出來。眼睛較大，給人水汪汪的感覺。

羊駝

駱駝的同類，在南美的智利、祕魯、玻利維亞的安帝斯山地被當作家畜來飼養。據說是在古老的時代，將小羊駝或其近親的絕滅物種改良成家畜。體長約2m、肩膀高度約1m。身體被大量的長毛所覆蓋，為了將毛拿來利用而進行畜牧。現在仍舊被用來製作服飾，有同樣名稱的製品存在。

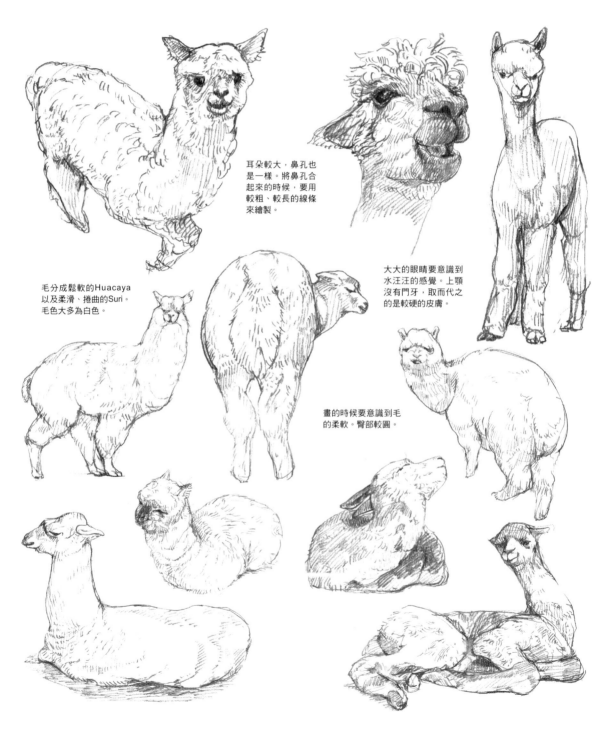

耳朵較大，鼻孔也是一樣。將鼻孔合起來的時候，要用較粗、較長的線條來繪製。

毛分成鬆軟的Huacaya以及柔滑、捲曲的Suri。毛色大多為白色。

大大的眼睛要意識到水汪汪的感覺。上顎沒有門牙，取而代之的是較硬的皮膚。

畫的時候要意識到毛的柔軟。臀部較圓。

梅花鹿

日本在來種之梅花鹿的本州出產的亞種，主要棲息在森林之中。體長為1.1～1.7m，公鹿比母鹿要大，擁有4叉的角。體色在夏季為棕色毛皮與白色斑點，冬天為灰褐色。臀部則是保持白色。自古以來就被當作狩獵的對象，但另一方面，在奈良、春日大社等地則被當作神明的使者。近幾年來數量增加，讓人擔心植樹跟農作物有可能會受到損害。

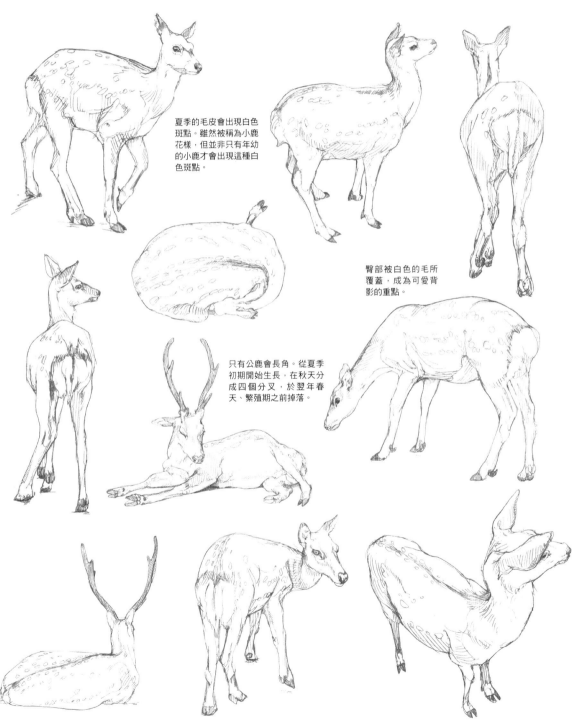

夏季的毛皮會出現白色斑點。雖然被稱為小鹿花樣，但並非只有年幼的小鹿才會出現這種白色斑點。

臀部被白色的毛所覆蓋，成為可愛背影的重點。

只有公鹿會長角。從夏季初期開始生長，在秋天分成四個分叉，於翌年春天、繁殖期之前掉落。

駝鹿

世界最大的鹿科動物，分佈在歐亞大陸跟北美的高緯度地區，主要棲息在針葉樹的林地之中。在冬天有可能形成群體。體長達到3m。角的形狀像是手掌一般，鼻子前端較長、嘴脣較大，形成一種獨特的表情。喉嚨有肉垂，肩膀大大的隆起。在美國稱為Moose，在歐洲稱為Elk。

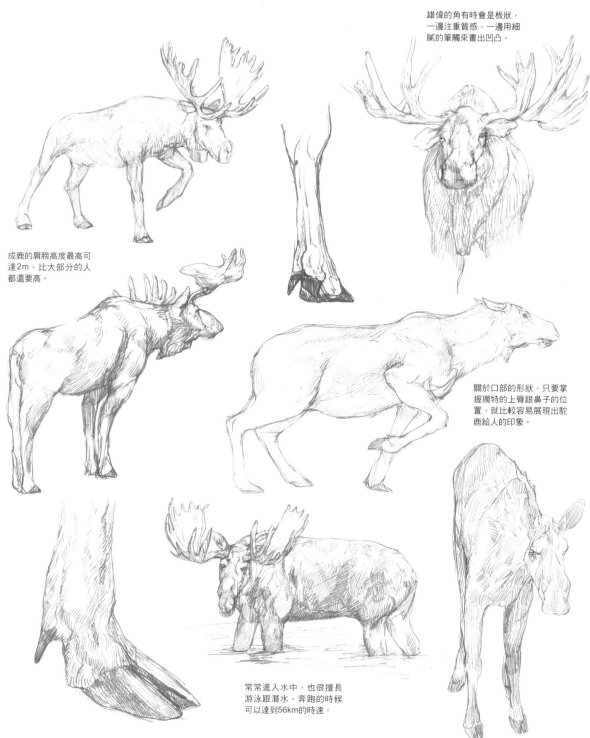

雄偉的角有時會是板狀，一邊注重質感，一邊用細膩的筆觸來畫出凹凸。

成鹿的肩膀高度最高可達2m，比大部分的人都還要高。

關於口部的形狀，只要掌握獨特的上脣跟鼻子的位置，就比較容易展現出駝鹿給人的印象。

常常進入水中，也很擅長游泳跟潛水。奔跑的時候可以達到56km的時速。

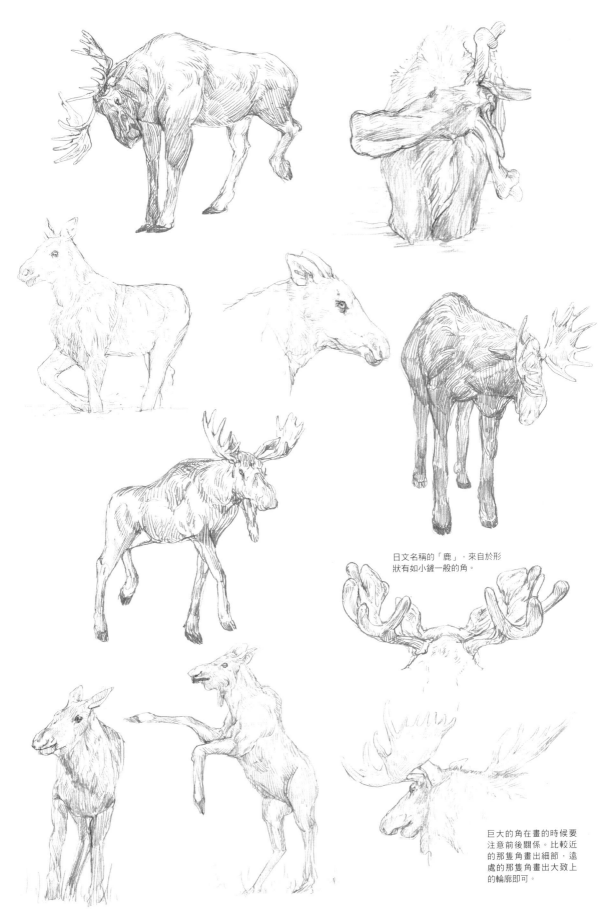

日文名稱的「鹿」，來自於形
狀有如小鏟一般的角。

巨大的角在畫的時候要
注意前後關係。比較近
的那隻角畫出細節，遠
處的那隻角畫出大致上
的輪廓即可。

東部森林狼

分佈在北美的狼的一種，就如同名稱一般，棲息在森林之中。體長1～1.5m。不但是體型最大的狼，同時也是犬科之中最為龐大的動物。以一對公狼跟母狼為中心來形成狼群，擁有自己的地盤。狼群內不論公狼還是母狼，都擁有嚴格的上下關係，由身為領袖的公狼率領整個狼群。以群體來進行狩獵，從野兔到大型的駝鹿都是牠們獵殺的對象。

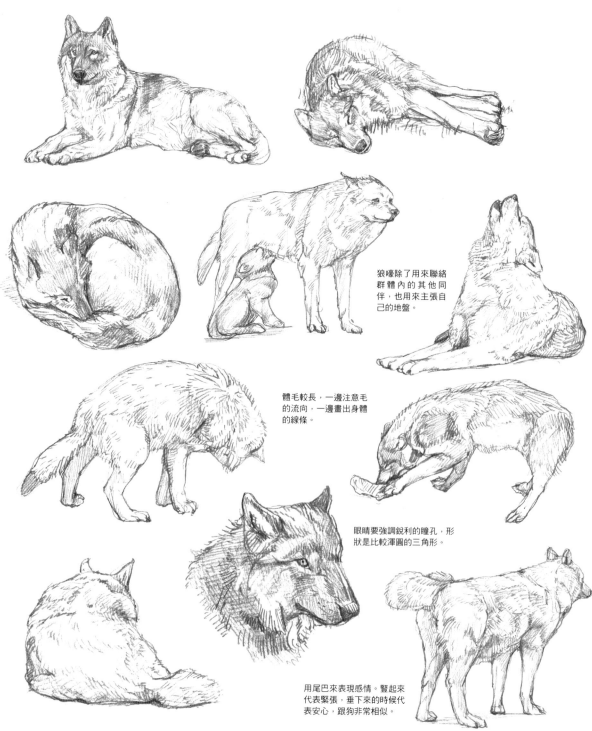

狼嚎除了用來聯絡群體內的其他同伴，也用來主張自己的地盤。

體毛較長，一邊注意毛的流向，一邊畫出身體的線條。

眼睛要強調銳利的瞳孔，形狀是比較渾圓的三角形。

用尾巴來表現情。豎起來代表緊張，垂下來的時候代表安心，跟狗非常相似。

狐狸

犬科動物，分佈在日本的狐狸，是歐亞大陸廣為分佈的赤狐的亞種，分成北海道的北狐跟本州以南的本土狐。體長為60～75cm，北狐比本土狐要大。棲息在平地到山地內的森林內，單獨生活、擁有自己的地盤。繁殖期會在地面挖洞來養育幼狐。獵物是老鼠、鳥類、昆蟲等等。

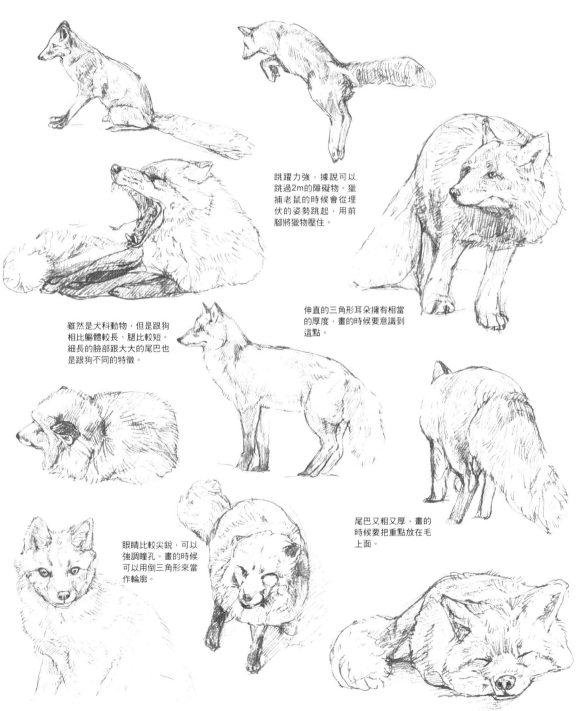

跳躍力強，據說可以跳過2m的障礙物。獵捕老鼠的時候會從埋伏的姿勢跳起，用前腳將獵物壓住。

雖然是犬科動物，但是跟狗相比軀體較長、腿比較短。細長的臉部跟大大的尾巴也是跟狗不同的特徵。

伸直的三角形耳朵擁有相當的厚度，畫的時候要意識到這點。

眼睛比較尖銳，可以強調瞳孔。畫的時候可以用倒三角形來當作輪廓。

尾巴又粗又厚，畫的時候要把重點放在毛上面。

貉

犬科的動物，除了日本之外，也分佈在朝鮮半島、中國、俄羅斯的部分地區。日本的貉，分成北海道的蝦夷貉，以及本州～九州的本土貉這兩個亞種，棲息在平地到山地的森林之中。體長為50～60cm。特徵是眼睛周圍的斑紋。雜食動物，只要有一些樹林存在，就算是都市內也能看到。受到驚嚇會裝死，因此有「貉子假睡（裝死）」這句俗語存在。

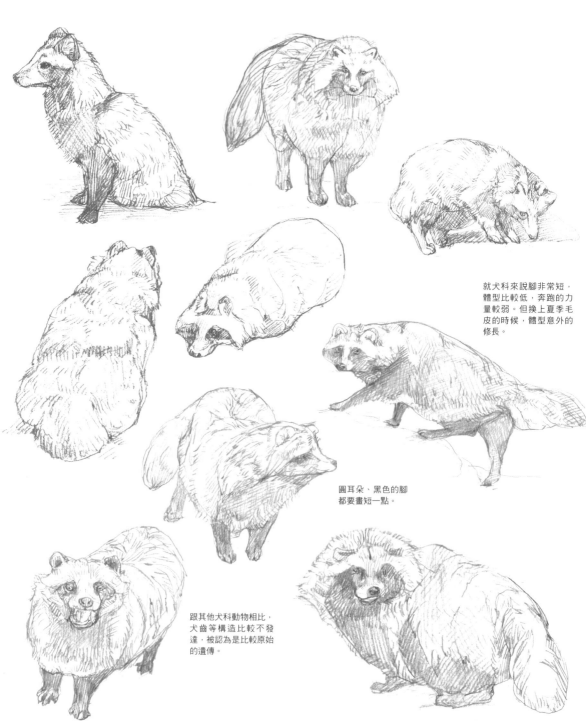

就犬科來說腳非常短，體型比較低，奔跑的力量較弱。但換上夏季毛皮的時候，體型意外的修長。

圓耳朵、黑色的腳都要畫短一點。

跟其他犬科動物相比，犬齒等構造比較不發達，被認為是比較原始的遺傳。

日本獼猴

日本獨特的獼猴，分佈在本州～九州（一直到屋久島為止）。這是分佈地區最北（青森縣下北半島）的猴子，生活在山區內好幾公尺的積雪之中，因此被海外稱為雪猴。棲息在山地的樹林，以群體生活、擁有自己的地盤。以植物性的食物為中心，但也會捕捉昆蟲等小動物。體長為47～60cm，公獼猴比母獼猴要大。臉跟臀部帶有紅色。

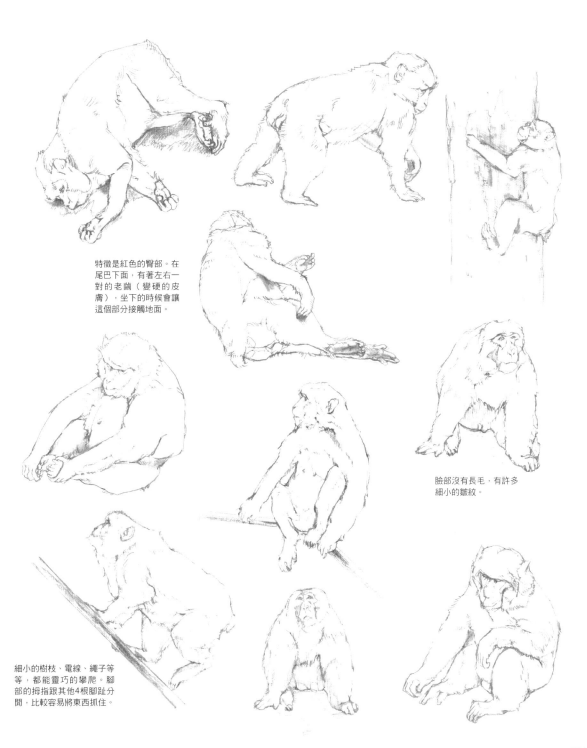

特徵是紅色的臀部。在尾巴下面，有著左右一對的老繭（變硬的皮膚），坐下的時候會讓這個部分接觸地面。

臉部沒有長毛，有許多細小的皺紋。

細小的樹枝、電線、繩子等等，都能靈巧的攀爬。腳部的拇指跟其他4根腳趾分開，比較容易將東西抓住。

黑猩猩

人科、黑猩猩屬的類人猿。分佈在非洲中部與西非南部，棲息在森林等地區之中。公的黑猩猩體長大約85cm、母的大約是77cm。以複數的公猩猩跟母猩猩來形成群體。棲息在樹上，也會跑到地上來活動。雜食性，但是會積極的攝取肉類，也會襲擊小動物。懂得用石頭敲開堅硬的果實，或是用木棒來捕捉蟻巢內的白蟻。

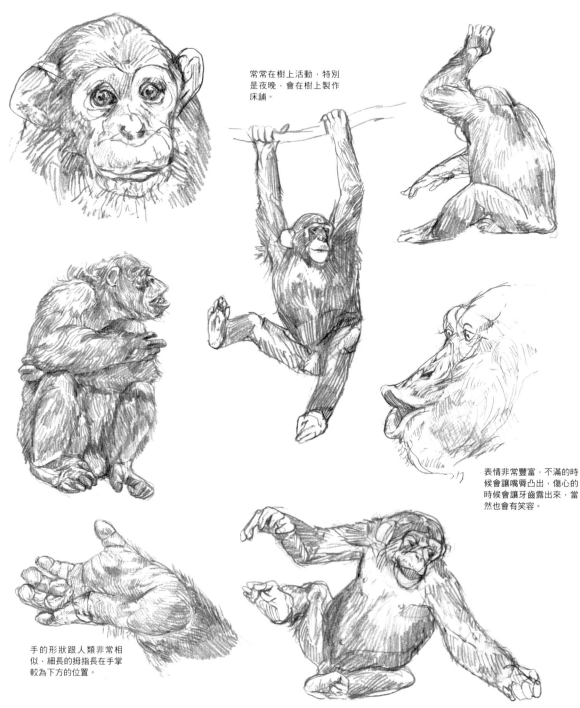

常常在樹上活動，特別是夜晚，會在樹上製作床舖。

表情非常豐富，不滿的時候會讓嘴唇凸出，傷心的時候會讓牙齒露出來，當然也會有笑容。

手的形狀跟人類非常相似，細長的拇指長在手掌較為下方的位置。

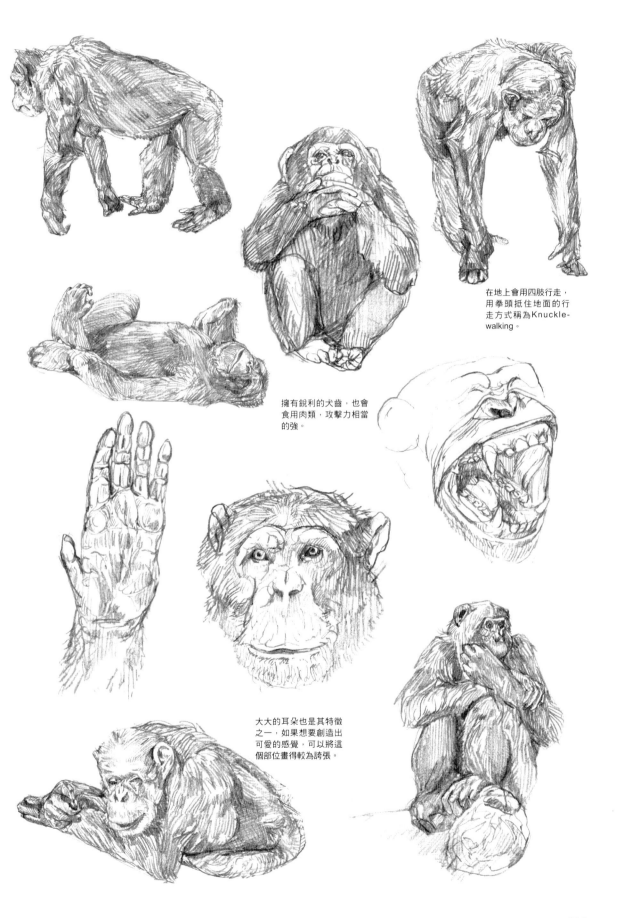

在地上會用四肢行走，
用拳頭抵住地面的行
走方式稱為Knuckle-
walking。

擁有銳利的犬齒，也會
食用肉類，攻擊力相當
的強。

大大的耳朵也是其特徵
之一，如果想要創造出
可愛的感覺，可以將這
個部位畫得較為誇張。

紅毛猩猩

人科、猩猩屬的類人猿。分佈在印度尼西亞的蘇門達臘島跟婆羅洲（加里曼丹島），棲息在森林之中。原文名稱Orangutan意思是「森林中的人」。公的紅毛猩猩體長約97cm，母的大約是78cm。身體被棕色的體毛包覆，成年的公猩猩在臉頰跟喉嚨有發達的Flange（肉緣）。棲息在樹上、單獨生活、擁有自己的地盤。以植物為中心的雜食動物。因為森林遭到破壞的關係，數量持續減少。

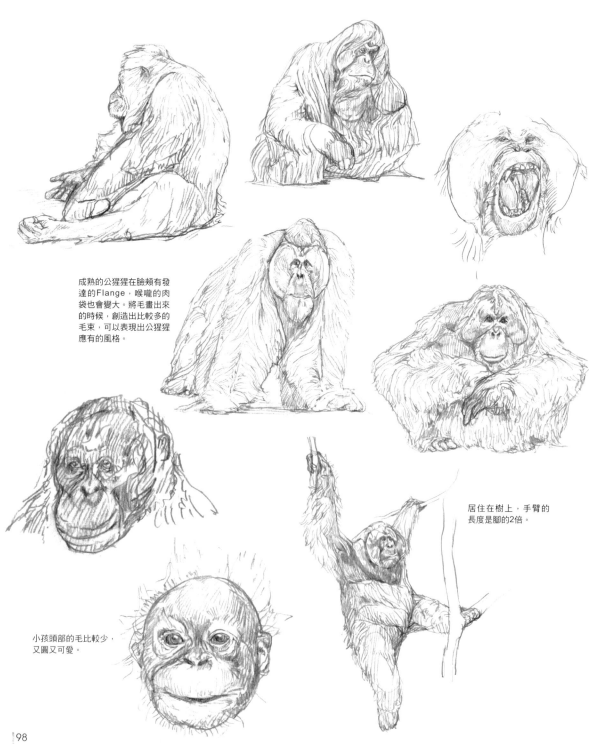

成熟的公猩猩在臉頰有發達的Flange，喉嚨的肉袋也會變大。將毛畫出來的時候，創造出比較多的毛束，可以表現出公猩猩應有的風格。

居住在樹上，手臂的長度是腳的2倍。

小孩頭部的毛比較少，又圓又可愛。

大猩猩

人科、大猩猩屬的類人猿。分佈在非洲中部的剛果、喀麥隆、非洲東部的盧安達、烏干達等地區，棲息在森林之中。體長1.2～1.8m，體重最大可達200kg。成年的公猩猩在背部會出現銀灰色，被稱為Silver Back（銀背）。公的大猩猩會搥自己的胸部來嚇走敵人，或是對母猩猩求愛。以家族來形成群體，個性非常的溫和。

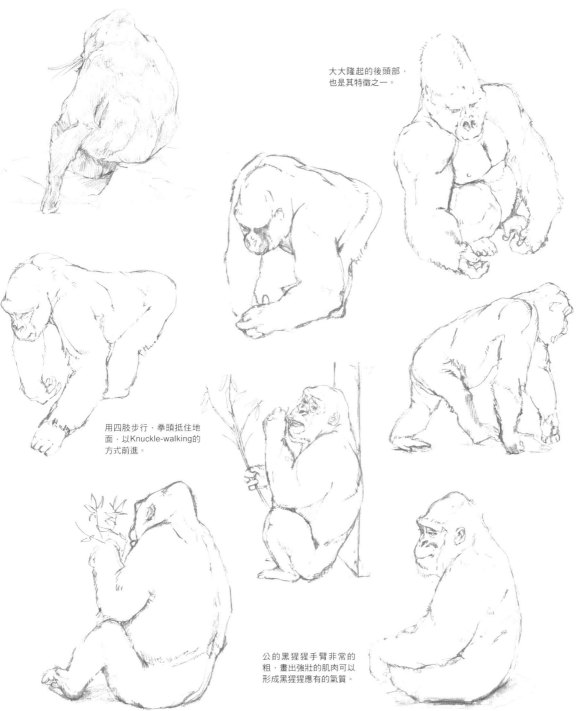

大大隆起的後頭部，也是其特徵之一。

用四肢步行，拳頭抵住地面，以Knuckle-walking的方式前進。

公的黑猩猩手臂非常的粗，畫出強壯的肌肉可以形成黑猩猩應有的氣質。

牛
（霍爾斯坦牛）

哺乳類

據說是已經滅絕的原牛，在古時被人類馴養成為家畜，出現在古代遺跡的壁畫之中。飼養的目的，主要是為了牛肉跟牛奶，有各式各樣的品種存在。日本一般廣為人知的黑白牛，是以牛奶為主要目的的霍爾斯坦牛。原產於德國與荷蘭，體高140～160cm、體重650～1100kg。乳牛之中牛奶分泌量最高的品種。

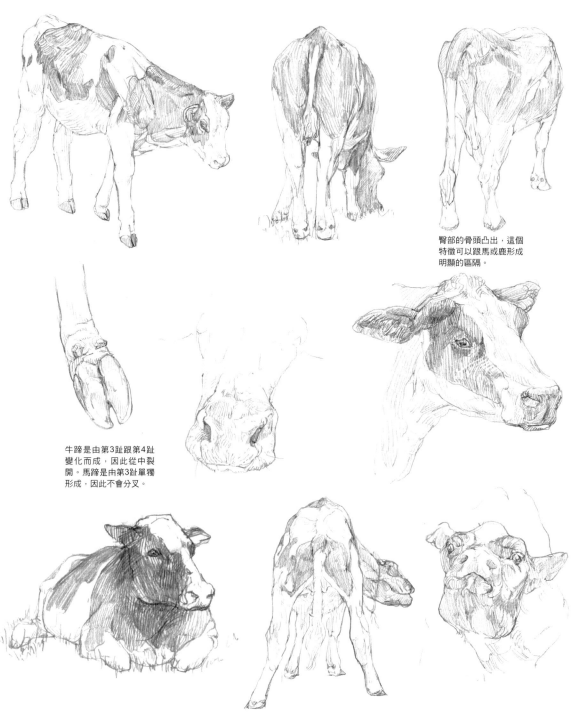

臀部的骨頭凸出，這個特徵可以跟馬或鹿形成明顯的區隔。

牛蹄是由第3趾跟第4趾變化而成，因此從中裂開。馬蹄是由第3趾單獨形成，因此不會分叉。

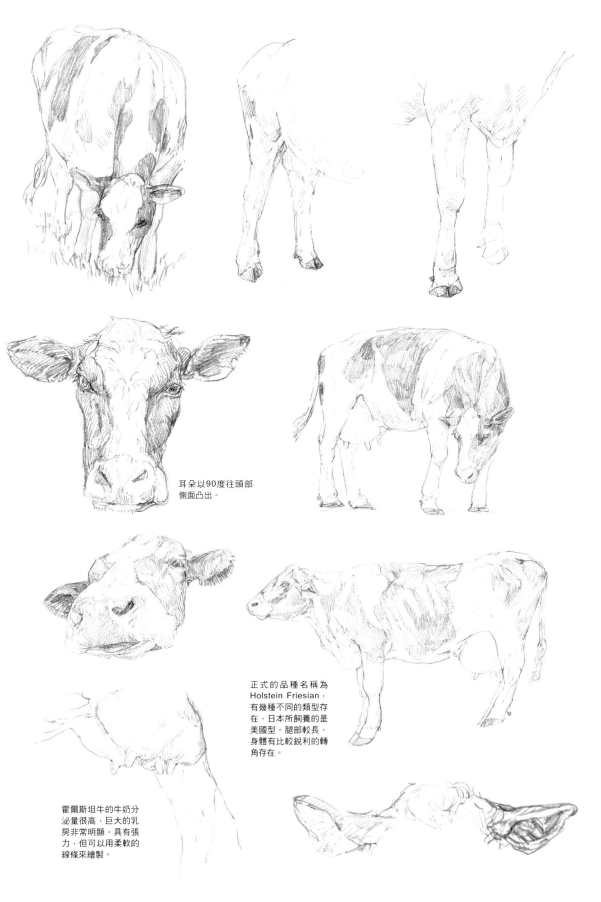

耳朵以90度往頭部
側面凸出。

正式的品種名稱為
Holstein Friesian，
有幾種不同的類型存
在，日本所飼養的是
美國型。腿部較長，
身體有比較銳利的轉
角存在。

霍爾斯坦牛的牛奶分
泌量很高，巨大的乳
房非常明顯。具有張
力，但可以用柔軟的
線條來繪製。

非洲水牛

牛的同類,分佈在撒哈拉沙漠以南的非洲地區,跟亞洲的水牛來自不同屬。棲息在森林或草原,體長大約3m。頭頂有角質的凸出,左右彎曲來形成大大的牛角。以群體來生活,在草原形成數百頭到千頭以上的大群。牛群是以母牛跟小牛為中心,公牛會單獨或是形成只有公牛的小群體來生活。

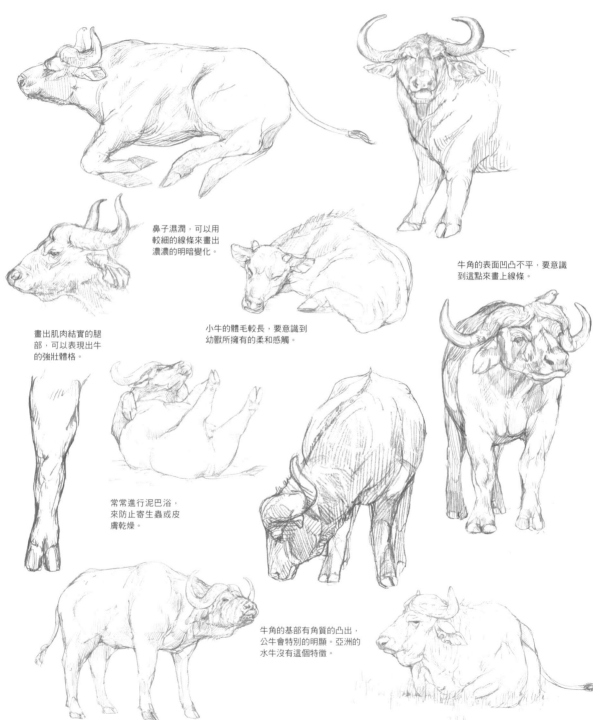

鼻子濕潤,可以用較細的線條來畫出濃濃的明暗變化。

牛角的表面凹凸不平,要意識到這點來畫上線條。

畫出肌肉結實的腿部,可以表現出牛的強壯體格。

小牛的體毛較長,要意識到幼獸所擁有的柔和感觸。

常常進行泥巴浴,來防止寄生蟲或皮膚乾燥。

牛角的基部有角質的凸出,公牛會特別的明顯。亞洲的水牛沒有這個特徵。

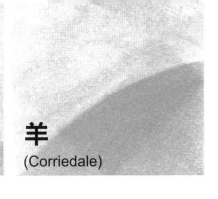

羊
(Corriedale)

據說是野生山羊的Mouflon在古時被人類馴養成為家畜。
除了用羊毛（Wool）製作毛織品之外，羊肉跟羊奶也
都有被拿來利用。品種非常的多元，日本飼養的主流為
Corriedale（考利黛綿羊）。這個品種原產於紐西蘭，是
用毛質優良的Merino（美麗諾羊）所創造出來的毛肉兼用
的品種。沒有羊角。適應涼爽的氣候，羊毛與羊肉都擁有
優良的品質。

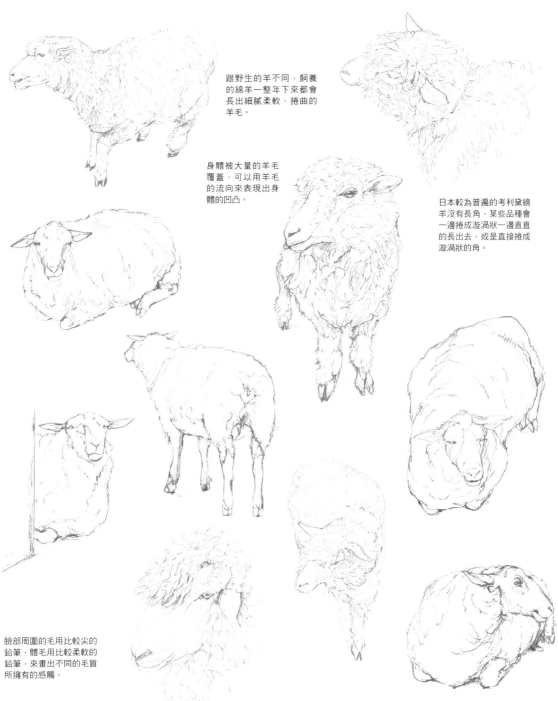

跟野生的羊不同，飼養
的綿羊一整年下來都會
長出細膩柔軟、捲曲的
羊毛。

身體被大量的羊毛
覆蓋，可以用羊毛
的流向來表現出身
體的凹凸。

日本較為普遍的考利黛綿
羊沒有長角，某些品種會
一邊捲成漩渦狀一邊直直
的長出去，或是直接捲成
漩渦狀的角。

臉部周圍的毛用比較尖的
鉛筆，體毛用比較柔軟的
鉛筆，來畫出不同的毛質
所擁有的感觸。

家山羊
(Saanen)

據說是將南歐跟亞洲西部的野生種馴養成家畜的動物。飼養的目的在於羊肉跟羊毛、羊奶，有各式各樣的品種存在。喀什米爾、安哥拉都是相當有名的羊毛專用的品種。在日本數量較多的是來自瑞士的Saanen（撒能）山羊跟牠的雜種。原本是羊奶專用的品種，但羊肉也可以拿來利用。某些地區野生化的山羊對植樹的樹林造成傷害，成為一種新的問題。

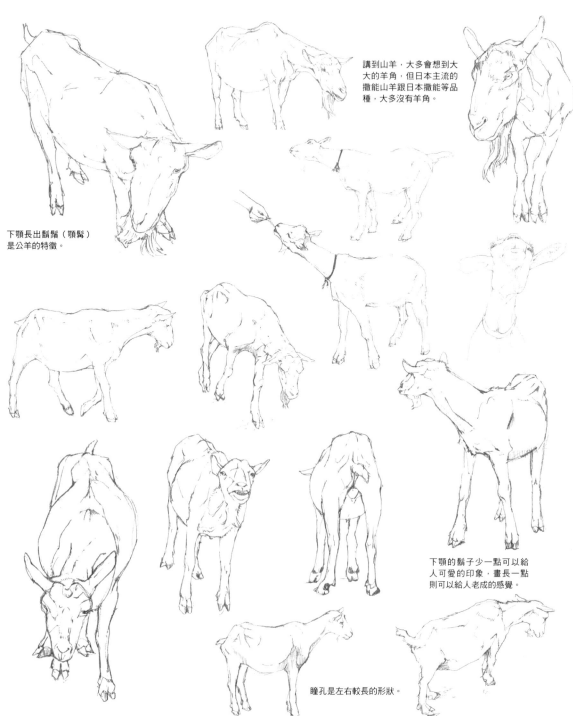

講到山羊，大多會想到大大的羊角，但日本主流的撒能山羊跟日本撒能等品種，大多沒有羊角。

下顎長出鬍鬚（顎鬚）是公羊的特徵。

下顎的鬍子少一點可以給人可愛的印象，畫長一點則可以給人老成的感覺。

瞳孔是左右較長的形狀。

哺乳類

豬

野生的山豬被馴養成為家畜，就生物學來看跟山豬屬於同一個物種。飼養的目的是為了當作食料，有各式各樣的品種存在。日本的主流為白色的藍瑞斯、大型或中型的約克夏（大白豬）、黑色的盤克夏豬等等。近幾年來開始被用在實驗之中，經過改良的迷你豬也被拿來當作寵物。

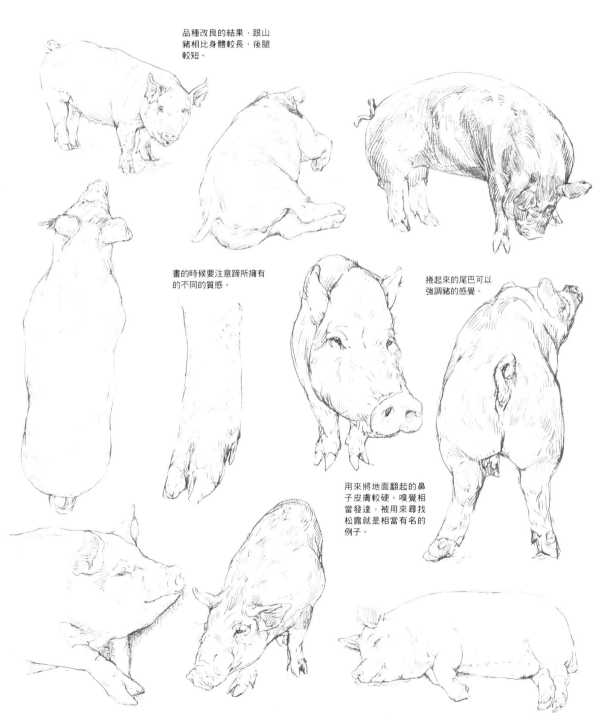

品種改良的結果，跟山豬相比身體較長、後腿較短。

畫的時候要注意蹄所擁有的不同的質感。

捲起來的尾巴可以強調豬的感覺。

用來將地面翻起的鼻子皮膚較硬。嗅覺相當發達，被用來尋找松露就是相當有名的例子。

金倉鼠

原產於亞洲西部，敘利亞等地區的鼠類，棲息在半沙漠地區。體長約15cm，頭部較大、體型渾圓。夜行性動物，單獨居住在自己製作的穴道狀的巢穴之中。擁有頰囊，可以將食物儲存在此。是人氣非常高的寵物。野生種從頭部到身體上面為棕色，寵物用的品種則是有各式各樣的顏色存在。

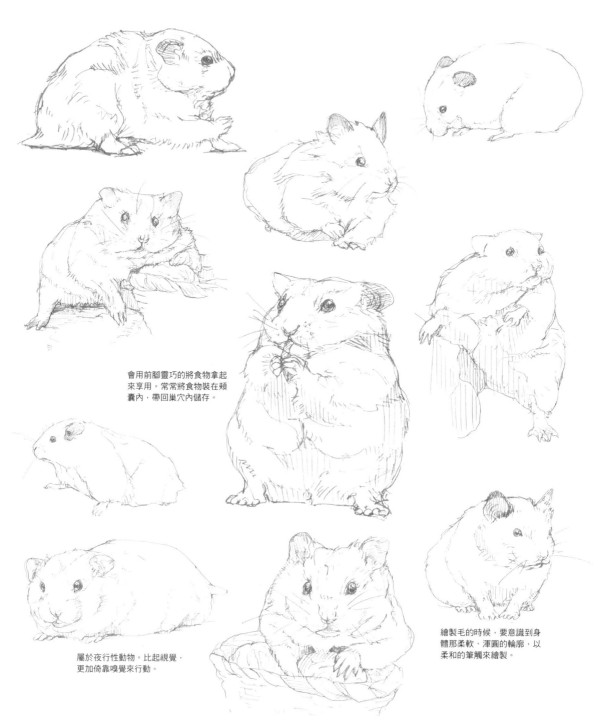

會用前腳靈巧的將食物拿起來享用。常常將食物裝在頰囊內，帶回巢穴內儲存。

屬於夜行性動物。比起視覺，更加倚靠嗅覺來行動。

繪製毛的時候，要意識到身體那柔軟、渾圓的輪廓，以柔和的筆觸來繪製。

花栗鼠

松鼠科的動物，分佈在亞洲東北部。日本則是有亞種的縞栗鼠（花鼠）分佈在北海道，棲息在比較開闊的森林之中。體長約25cm。名稱來自於頭部到背部的5條花紋。主要活動於地面，雜食性，從植物到昆蟲都會食用。冬天會在地下挖出巢穴來冬眠。用來當作寵物的，是出產於大陸的亞種。

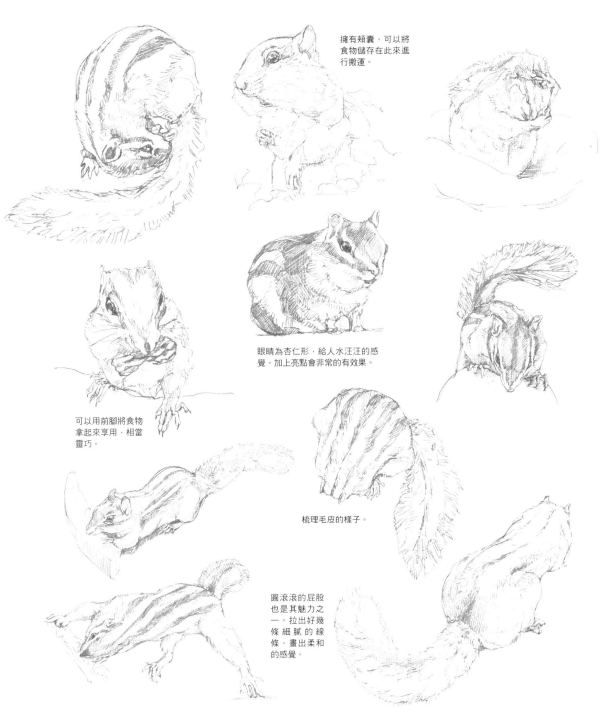

擁有頰囊，可以將食物儲存在此來進行搬運。

眼睛為杏仁形，給人水汪汪的感覺。加上亮點會非常的有效果。

可以用前腳將食物拿起來享用，相當靈巧。

梳理毛皮的樣子。

圓滾滾的屁股也是其魅力之一。拉出好幾條細膩的線條，畫出柔和的感覺。

家兔

一般被當作寵物來飼養的兔子，主要來自分佈在歐洲等地區的穴兔，古時被人類馴養的品種。有各式各樣的品種存在，也有耳朵下垂的Lop-ear或是以兔毛為目的的長毛安哥拉兔。紅色眼睛是缺乏色素的白化症的個體才會出現的特徵。體長約45cm。幾乎不會叫、個性非常的溫馴。

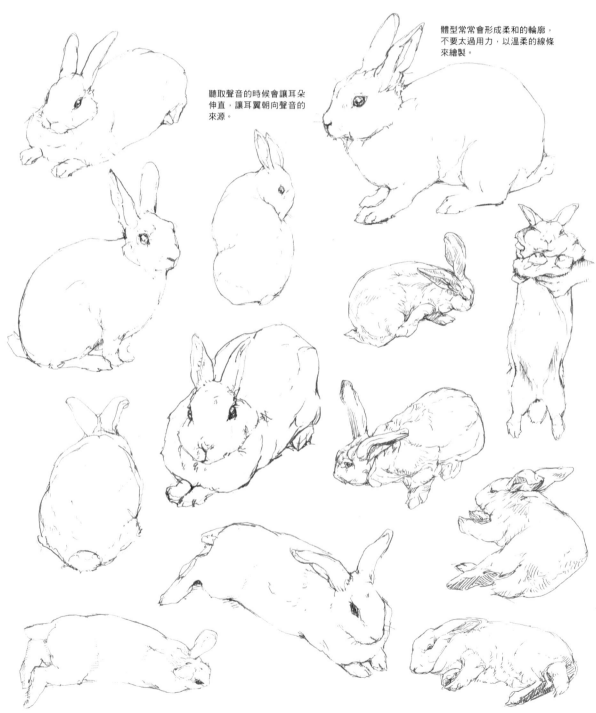

體型常常會形成柔和的輪廓，不要太過用力，以溫柔的線條來繪製。

聽取聲音的時候會讓耳朵伸直，讓耳翼朝向聲音的來源。

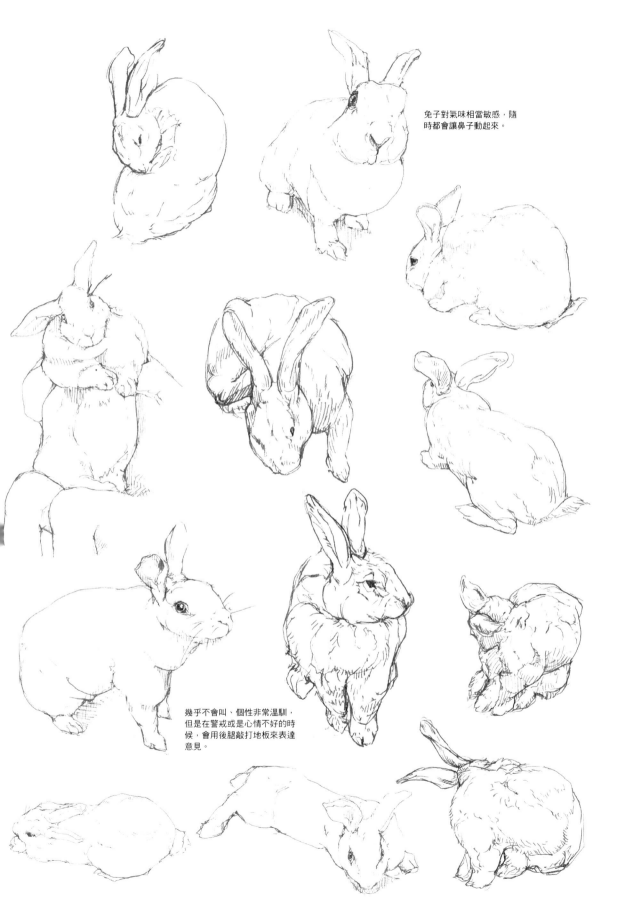

兔子對氣味相當敏感，隨
時都會讓鼻子動起來。

幾乎不會叫、個性非常溫馴，
但是在警戒或是心情不好的時
候，會用後腿敲打地板來表達
意見。

刺蝟

蝟科的動物,各種同類廣泛的分佈在非洲到歐亞大陸的範圍之中。頭部到背部長有尖刺狀的毛,察覺到危險時會縮成一團來保護自己。分佈在歐洲的歐洲刺蝟相當有名,日本飼養的是主要分佈在非洲的四趾刺蝟。跟其他品種不同,後面的腳趾只有4根,體長約20cm。

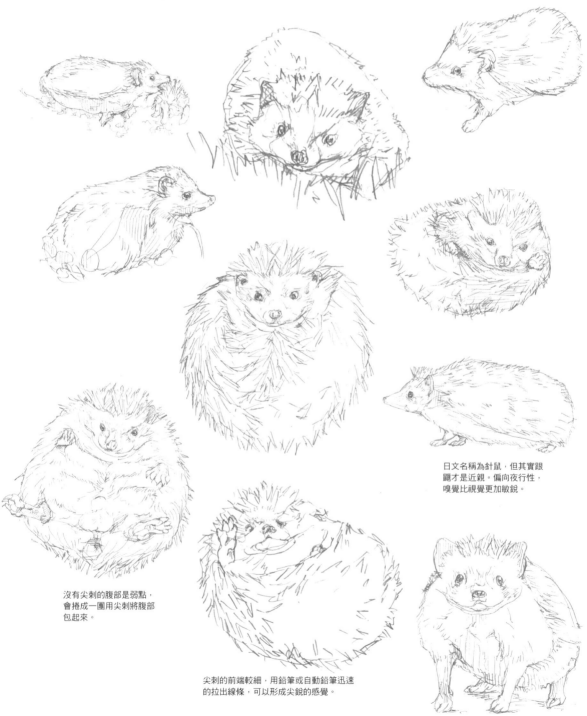

日文名稱為針鼠,但其實跟鼴才是近親。偏向夜行性,嗅覺比視覺更加敏銳。

沒有尖刺的腹部是弱點,會捲成一團用尖刺將腹部包起來。

尖刺的前端較細,用鉛筆或自動鉛筆迅速的拉出線條,可以形成尖銳的感覺。

水豚

分佈在中南美，棲息在熱帶雨林之水邊的大型鼠類的同類。體長為100～130cm。適應水邊的生活，腳趾之間有蹼，不論游泳還是潛水都很擅長。以群體來生活，主食為植物。鼠類之中非常罕見的，幼鼠會以長有毛皮的狀態出生，產後馬上就會張開眼睛。圓滾滾的體型加上風趣的臉孔，在動物園擁有很高的人氣。

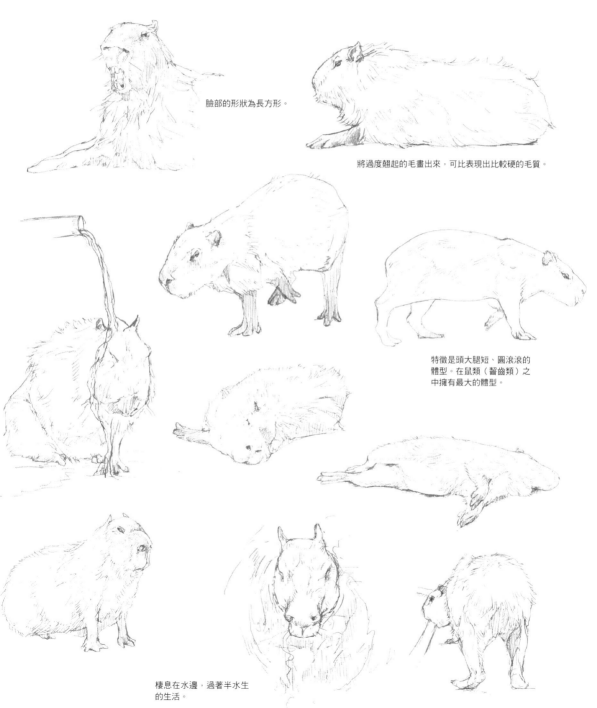

臉部的形狀為長方形。

將過度翹起的毛畫出來，可比表現出比較硬的毛質。

特徵是頭大腿短、圓滾滾的體型。在鼠類（齧齒類）之中擁有最大的體型。

棲息在水邊，過著半水生的生活。

小爪水獺

分佈在中國南部跟亞洲東南部、印度等地區的水獺的同類。是體型最小的水獺，體長約40～65cm，很少超過90cm。爪子留下的痕跡又粗又短，像是短短的釘子一般，因此得到「小爪」的名稱。另一個特徵是蹼只長到趾尖的關節。水獺一般抓到獵物時會用嘴巴去咬，小爪水獺則是將前腳伸出去來抓住獵物。

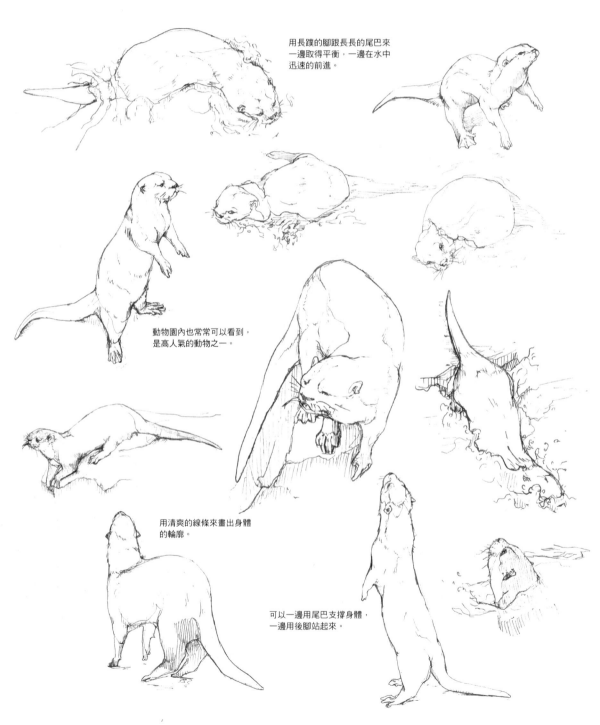

用長蹼的腳跟長長的尾巴來一邊取得平衡，一邊在水中迅速的前進。

動物園內也常常可以看到，是高人氣的動物之一。

用清爽的線條來畫出身體的輪廓。

可以一邊用尾巴支撐身體，一邊用後腳站起來。

小熊貓

分佈在喜瑪拉雅山脈到中國南部的熊貓科動物。「熊貓」原本是屬於這個物種的名稱，跟熊科的大貓熊是關聯性不高的遠親。棲息在標高較高之地區的森林之中。體長50～60cm，身體為褐色，臉部跟尾巴有白色的模樣，成為外觀上主要的特徵。食物是竹子等植物或小動物，手腕骨頭的一部分凸出來變得像手指一般。

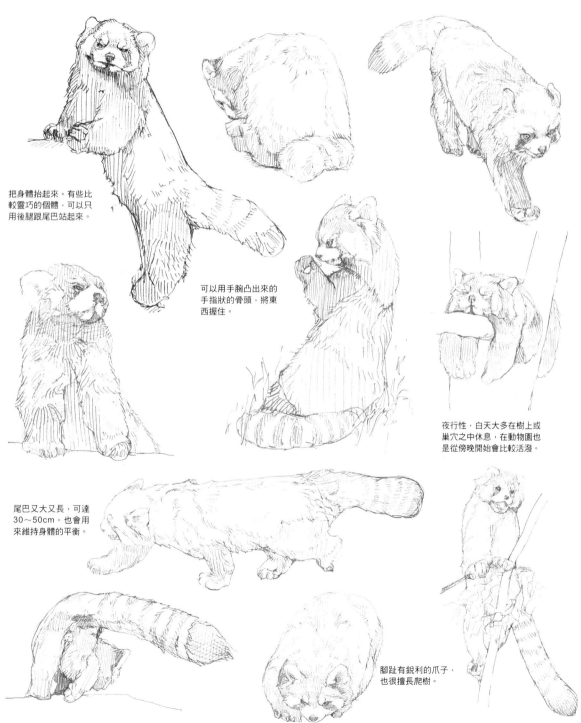

把身體抬起來。有些比較靈巧的個體，可以只用後腿跟尾巴站起來。

可以用手腕凸出來的手指狀的骨頭，將東西握住。

夜行性，白天大多在樹上或巢穴之中休息，在動物園也是從傍晚開始會比較活潑。

尾巴又大又長，可達30～50cm。也會用來維持身體的平衡。

腳趾有銳利的爪子，也很擅長爬樹。

無尾熊

分佈在澳洲的有袋類動物,分類上屬於無尾熊科。單獨住在平地的尤加利樹的樹林之中,擁有自己的地盤。雖然住在樹上,移動的時候還是會跑到地上來。體長60～80cm,體格渾圓。盲腸是體長約3～4倍的長度,借助腸內細菌的力量來分解尤加利葉,然後用肝臟來分解尤加利葉的毒素。

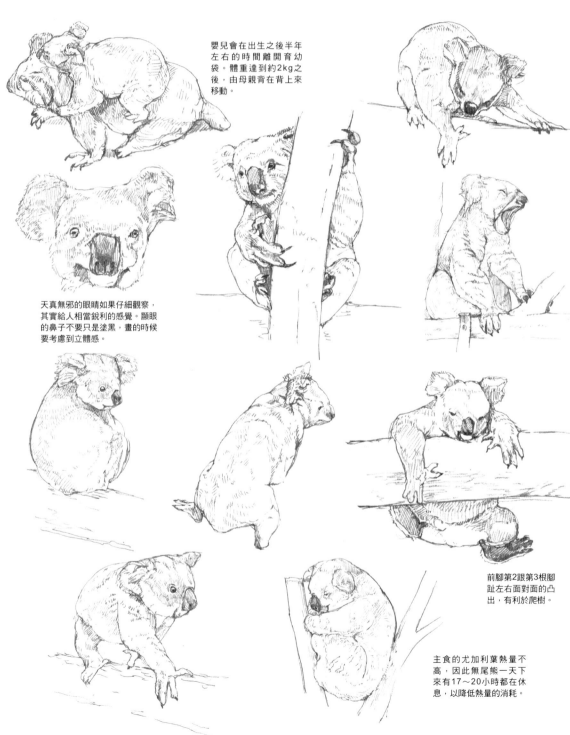

嬰兒會在出生之後半年左右的時間離開育幼袋。體重達到約2kg之後,由母親背在背上來移動。

天真無邪的眼睛如果仔細觀察,其實給人相當銳利的感覺。顯眼的鼻子不要只是塗黑,畫的時候要考慮到立體感。

前腳第2跟第3根腳趾左右面對面的凸出,有利於爬樹。

主食的尤加利葉熱量不高,因此無尾熊一天下來有17～20小時都在休息,以降低熱量的消耗。

馬來貘

貘科的動物，大型動物之中最為原始的物種之一。分佈在泰國南部到馬來半島、緬甸南部、蘇門達臘島等地區，棲息在熱帶雨林的水邊附近。體長2.2～2.5m。身體前半跟後腿為黑色，身體後半為白色的雙色構造。鼻子就像是比較短的象鼻，會以此觸摸物體來判斷是否為食物，或是將食物抓過來。也擅長游泳跟潛水。

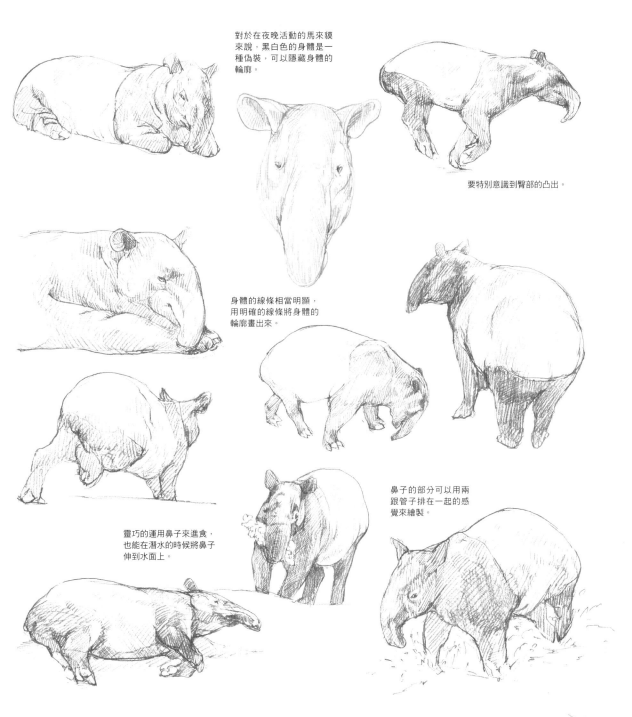

對於在夜晚活動的馬來貘來說，黑白色的身體是一種偽裝，可以隱藏身體的輪廓。

要特別意識到臀部的凸出。

身體的線條相當明顯，用明確的線條將身體的輪廓畫出來。

鼻子的部分可以用兩跟管子排在一起的感覺來繪製。

靈巧的運用鼻子來進食，也能在潛水的時候將鼻子伸到水面上。

紅大袋鼠

除了最北部跟最西南部之外，在澳洲廣為分佈的袋鼠類。跟近親的大袋鼠一起，屬於體型最為龐大的袋鼠類，同時也是現存物種之中最大的有袋類。體長1～1.6m，公袋鼠比母袋鼠要大。名稱來自於公袋鼠紅褐色的毛皮，母袋鼠則是灰藍色。繁殖期的公袋鼠會用尾巴跟後腿站起來，有如拳擊一般的進行打鬥。

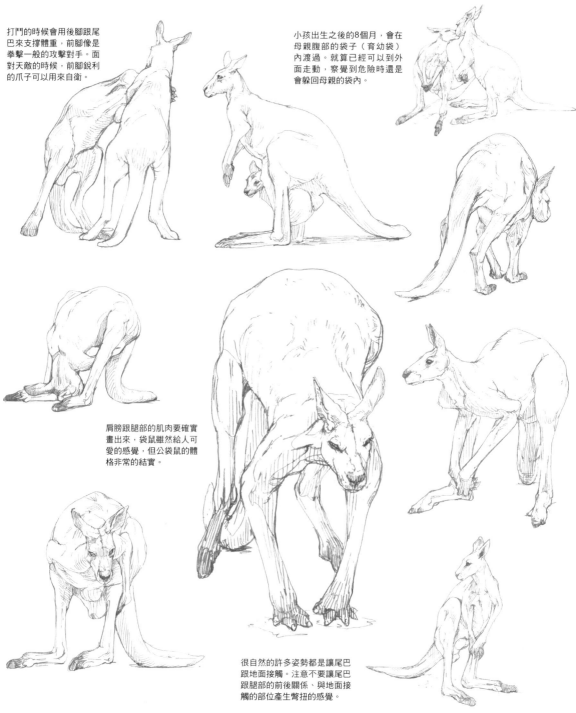

打鬥的時候會用後腳跟尾巴來支撐體重，前腳像是拳擊一般的攻擊對手。面對天敵的時候，前腳銳利的爪子可以用來自衛。

小孩出生之後的8個月，會在母親腹部的袋子（育幼袋）內渡過。就算已經可以到外面走動，察覺到危險時還是會躲回母親的袋內。

肩膀跟腿部的肌肉要確實畫出來，袋鼠雖然給人可愛的感覺，但公袋鼠的體格非常的結實。

很自然的許多姿勢都是讓尾巴跟地面接觸。注意不要讓尾巴跟腿部的前後關係、與地面接觸的部位產生彆扭的感覺。

棕熊

熊的同類，分佈在歐亞大陸跟北美等地區，日本則是在北海道可以看到亞種的北海道棕熊。北海道棕熊棲息在森林或原野之中，也有可能出現在高山地區。體長2～2.3m、體重250～300kg，是日本最大的陸地動物。雜食性，除了植物的葉子跟果實之外，還會捕捉魚或昆蟲，甚至是食用其他動物的屍體。冬天會躲在巢穴之中過冬。

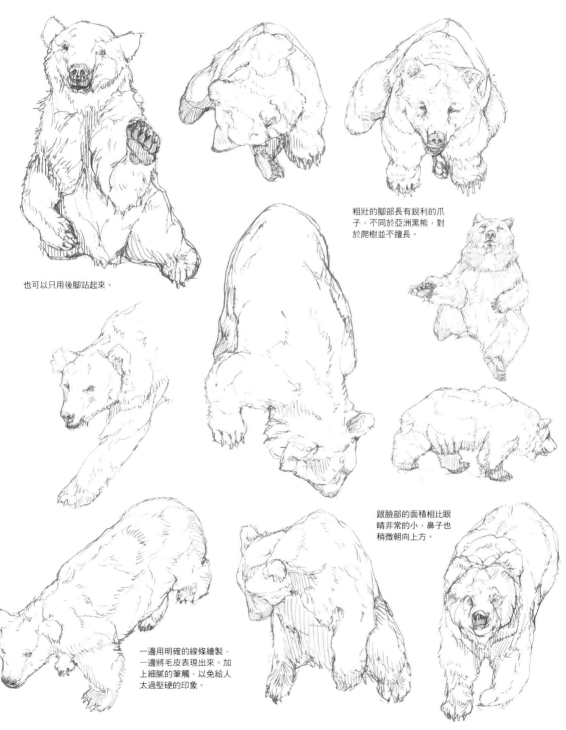

也可以只用後腳站起來。

粗壯的腳部長有銳利的爪子，不同於亞洲黑熊，對於爬樹並不擅長。

跟臉部的面積相比眼睛非常的小，鼻子也稍微朝向上方。

一邊用明確的線條繪製，一邊將毛皮表現出來。加上細膩的筆觸，以免給人太過堅硬的印象。

大貓熊

分佈在中國西南部的熊科動物，棲息在高地的森林。體長1.2～1.5m、體重100～150kg，特徵是黑白2色的毛皮。非常特殊的以竹子為主食，但擁有肉食動物的消化器官，營養的吸收效率非常低，因此平時不是休息就是在吃東西。手腕一部分的骨頭形成手指一般的構造，可以用來將東西握住。

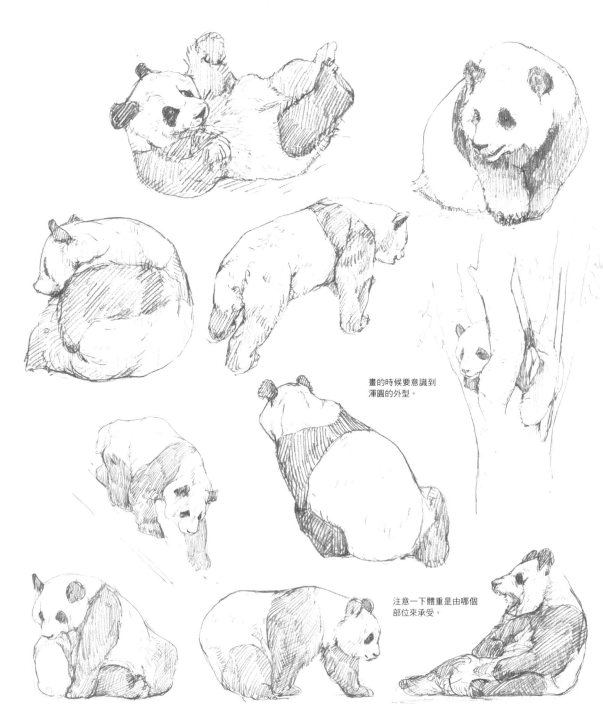

畫的時候要意識到渾圓的外型。

注意一下體重是由哪個部位來承受。

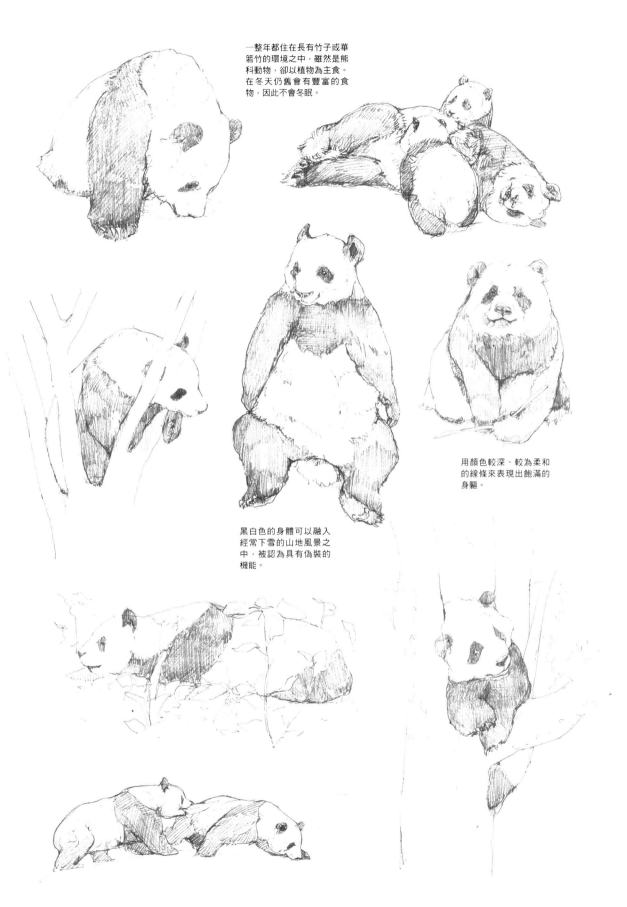

一整年都住在長有竹子或華
箬竹的環境之中，雖然是熊
科動物，卻以植物為主食。
在冬天仍舊會有豐富的食
物，因此不會冬眠。

用顏色較深、較為柔和
的線條來表現出飽滿的
身軀。

黑白色的身體可以融入
經常下雪的山地風景之
中，被認為具有偽裝的
機能。

河馬

河馬科的動物，分佈在撒哈拉沙漠以南的非洲，棲息在河川、湖沼等地區。白天在水中渡過，晚上來到陸地尋找植物覓食。體長3.5～4m、體重高達1.5～3t。頭大腳短的矮胖體型，為了適應水中生活，鼻子、眼睛、耳朵都位在臉部的上方。有著大大的嘴巴，下顎的犬齒長成巨大的尖牙。為了保護皮膚，會分泌紅色的黏液。

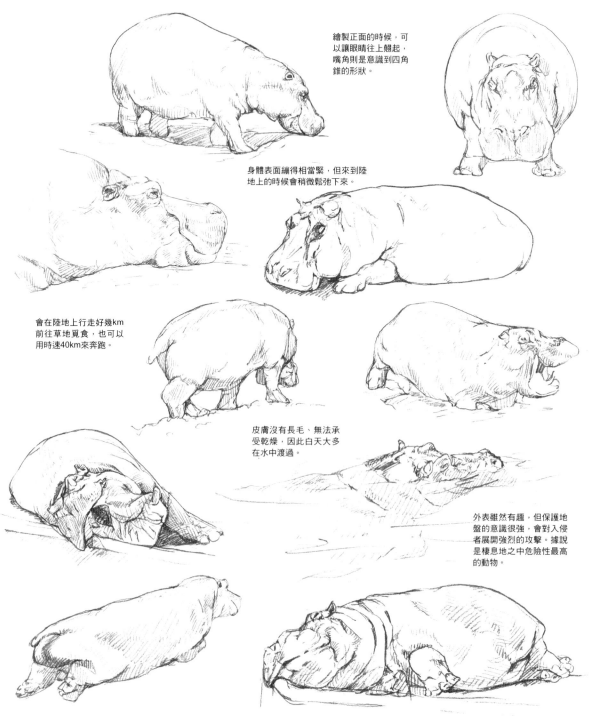

繪製正面的時候，可以讓眼睛往上翹起，嘴角則是意識到四角錐的形狀。

身體表面繃得相當緊，但來到陸地上的時候會稍微鬆弛下來。

會在陸地上行走好幾km前往草地覓食，也可以用時速40km來奔跑。

皮膚沒有長毛、無法承受乾燥，因此白天大多在水中渡過。

外表雖然有趣，但保護地盤的意識很強，會對入侵者展開強烈的攻擊。據說是棲息地之中危險性最高的動物。

白犀牛／黑犀牛

世界5種犀牛之中，白犀牛跟黑犀牛這2種分佈在非洲。白犀牛的體長為3.6～4.2m，黑犀牛為3～3.8m，兩者都擁有2根犀牛角。一種說法是白犀牛的名稱來自於當地語言的「寬（wijd）」，但被誤認為「白（White）」，名稱來自於覓食的時候張開來的嘴巴左右比較寬。黑犀牛以樹木的葉子為主食，嘴巴較尖。

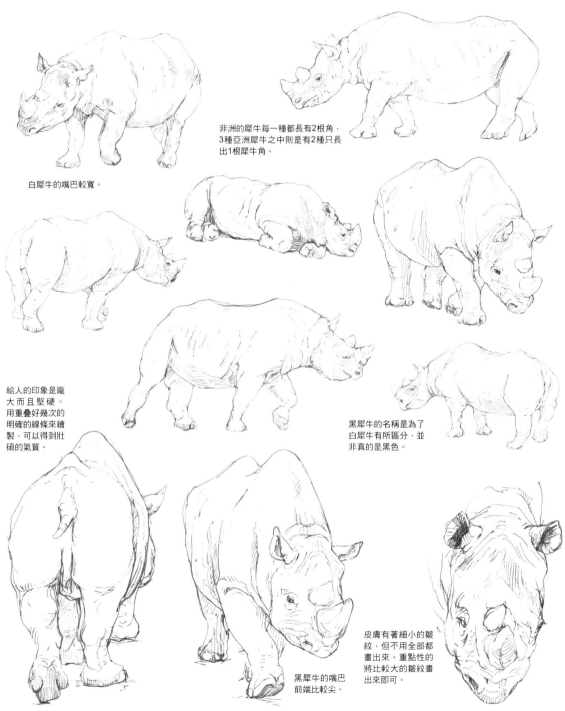

非洲的犀牛每一種都長有2根角，3種亞洲犀牛之中則是有2種只長出1根犀牛角。

白犀牛的嘴巴較寬。

給人的印象是龐大而且堅硬。用重疊好幾次的明確的線條來繪製，可以得到壯碩的氣質。

黑犀牛的名稱是為了白犀牛有所區分，並非真的是黑色。

黑犀牛的嘴巴前端比較尖。

皮膚有著細小的皺紋，但不用全部都畫出來。重點性的將比較大的皺紋畫出來即可。

網紋長頸鹿

長頸鹿科的動物，分佈在撒哈拉沙漠以南的非洲，棲息在開闊的樹林或是長有樹木的草原。體長3.8～4.7m。公長頸鹿最高可達5m。以群體生活，主食為樹木的葉子。有其他幾種亞種存在，身體的網紋也稍微有點差異。長長的脖子是為了尋找高處的食物，但也會讓頸部靠在一起，進行儀式一般的摟抱或是打鬥。

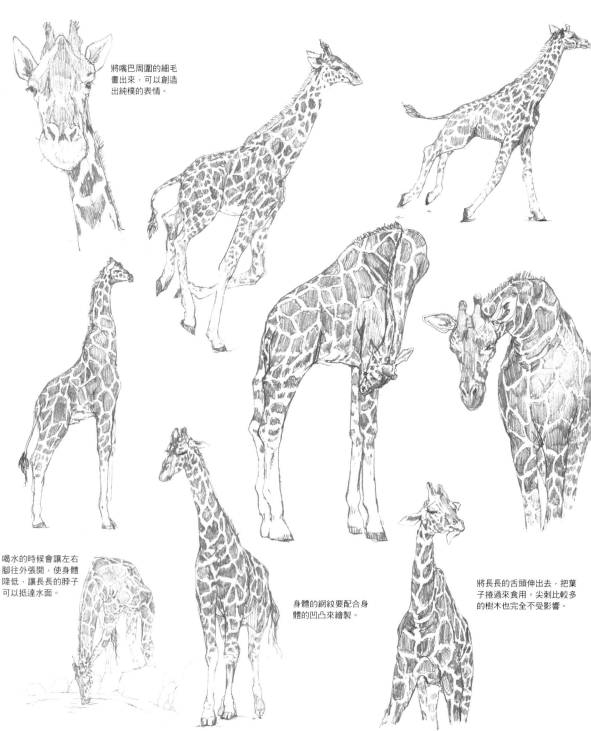

將嘴巴周圍的細毛畫出來，可以創造出純樸的表情。

喝水的時候會讓左右腳往外張開，使身體降低，讓長長的脖子可以抵達水面。

身體的網紋要配合身體的凹凸來繪製。

將長長的舌頭伸出去，把葉子捲過來食用。尖刺比較多的樹木也完全不受影響。

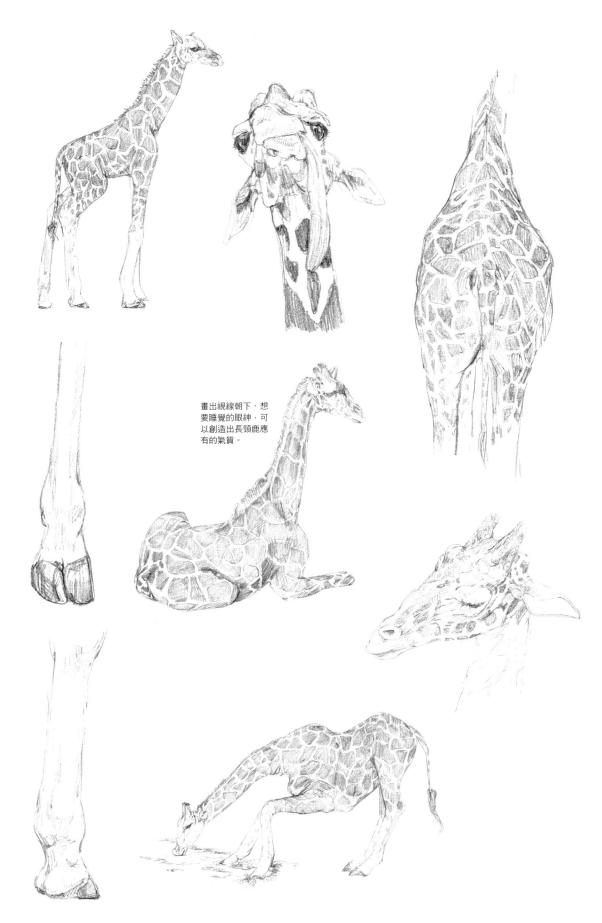

畫出視線朝下、想
要睡覺的眼神，可
以創造出長頸鹿應
有的氣質。

亞洲象

分佈在印度～東南亞、中國南部的大象的同類，棲息在森林之中。體長5.5～6.5m比非洲象小，耳朵跟象牙也沒有那麼大。只有公象會長象牙，背部較圓，鼻子只有上方有拇指狀的凸出。以母象跟小象為基礎，形成母系的群體，公象只有在繁殖期才會加入。從以前就被人類馴養，當作勞動用的牲畜。

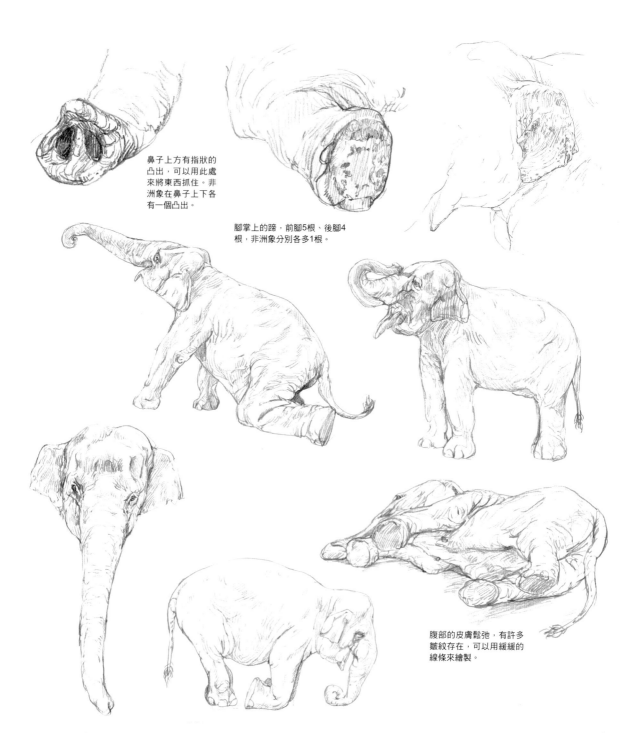

鼻子上方有指狀的凸出，可以用此處來將東西抓住。非洲象在鼻子上下各有一個凸出。

腳掌上的蹄，前腳5根、後腳4根，非洲象分別各多1根。

腹部的皮膚鬆弛，有許多皺紋存在，可以用緩緩的線條來繪製。

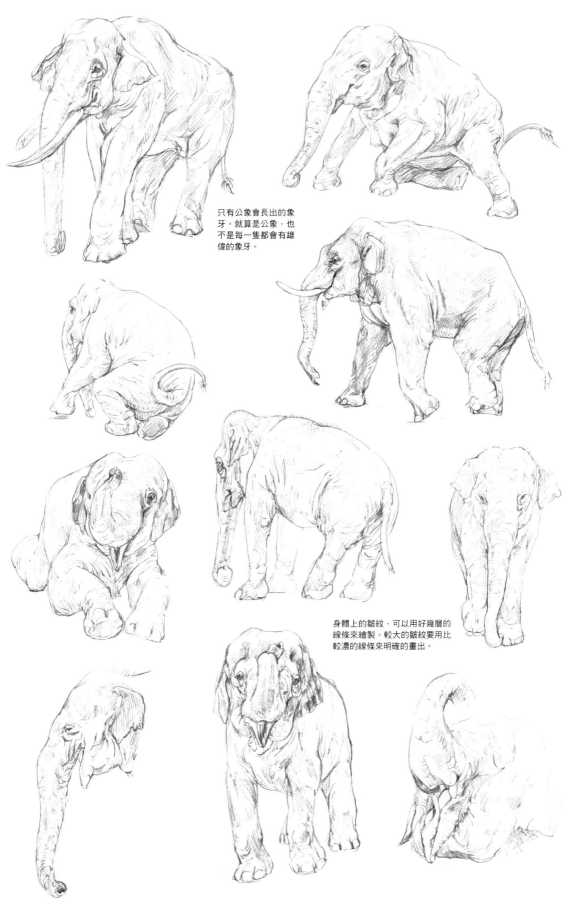

只有公象會長出的象
牙。就算是公象，也
不是每一隻都會有雄
偉的象牙。

身體上的皺紋，可以用好幾層的
線條來繪製。較大的皺紋要用比
較濃的線條來明確的畫出。

北極熊

分佈在歐亞大陸跟北美的北端、北極圈等地區的全身白色的熊科動物，棲息在海邊或流冰上面。體長2～2.5m，體重最大可達700kg以上，是陸地上最為龐大的肉食性動物。跟其他熊科動物相比，頭部較小、頸部較長。體毛為透明、中空，散亂的光線形成白色的外表。主食為海豹或是其他動物，在夏天也會食用植物。

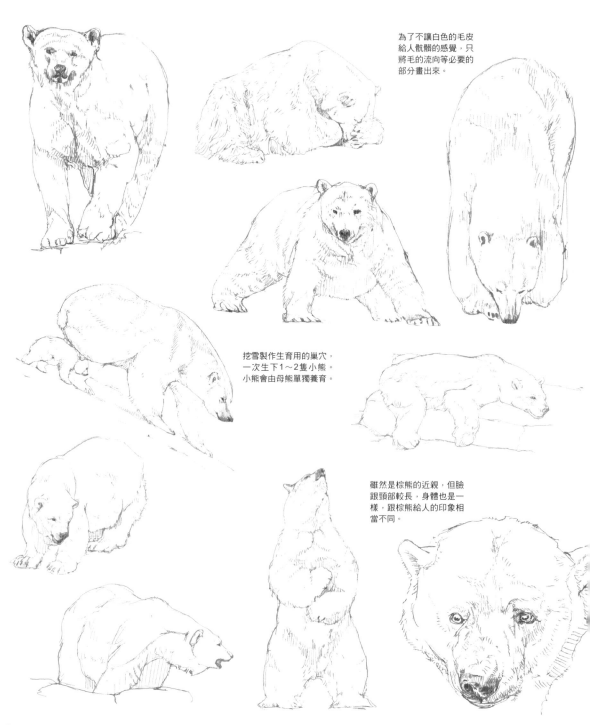

為了不讓白色的毛皮給人骯髒的感覺，只將毛的流向等必要的部分畫出來。

挖雪製作生育用的巢穴，一次生下1～2隻小熊。小熊會由母熊單獨養育。

雖然是棕熊的近親，但臉跟頸部較長，身體也是一樣，跟棕熊給人的印象相當不同。

哺乳類

海獺

鼬科動物，分佈在日本北海道～千島列島、阿留申群島、阿拉斯加州、加州等地區的沿海，或是住在這些地區的海上。體長55～130cm。用長有蹼的鰭一般的後腳跟尾巴來游泳，潛到海中捕捉貝類、蟹類、海膽等來當作食物。會讓腹部朝上來飄在海上，將貝殼擺在腹部用石頭敲破。休息的時候會用海藻將身體蓋起來。

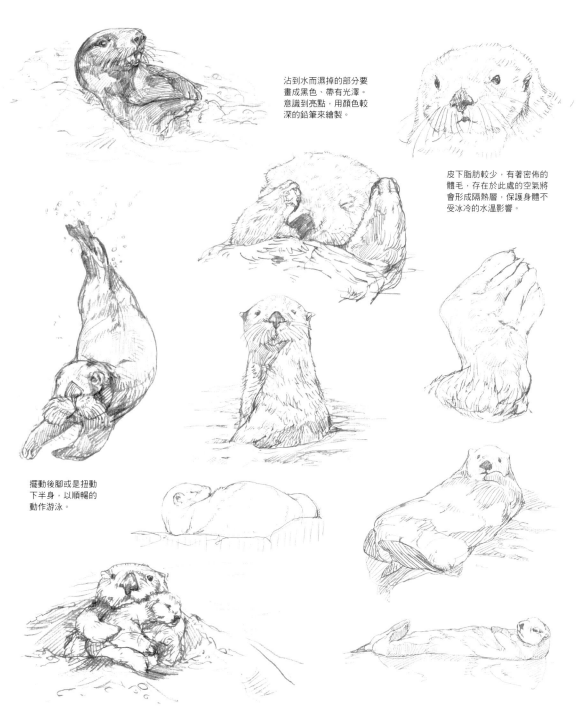

沾到水而濕掉的部分要畫成黑色、帶有光澤。意識到亮點，用顏色較深的鉛筆來繪製。

皮下脂肪較少，有著密佈的體毛，存在於此處的空氣將會形成隔熱層，保護身體不受冰冷的水溫影響。

擺動後腳或是扭動下半身，以順暢的動作游泳。

斑海豹

分佈在白令海、鄂霍次克海的海豹的近親，冬天的時候會在日本北海道出現龐大的數量。另外也被飼養在水族館。體長約1.5m，體型為紡錘形。鰭狀的腳、沒有耳翼的耳朵、自由開合的鼻孔等等，擁有足以適應水中生活的各種特徵。名稱來自於身上的黑色斑點，在流冰上面繁殖，幼小的時候全身都是白色。

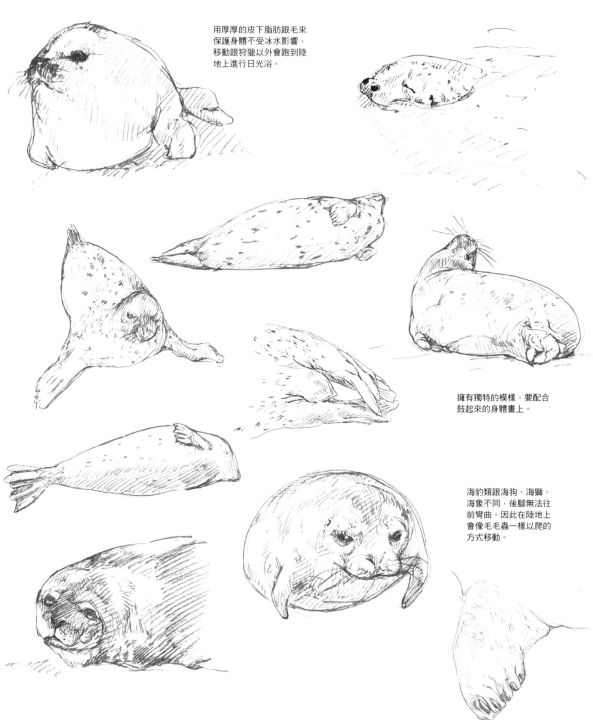

用厚厚的皮下脂肪跟毛來保護身體不受冰水影響，移動跟狩獵以外會跑到陸地上進行日光浴。

擁有獨特的模樣，要配合鼓起來的身體畫上。

海豹類跟海狗、海獅、海象不同，後腳無法往前彎曲。因此在陸地上會像毛毛蟲一樣以爬的方式移動。

海狗

海獅科的動物,有分佈在北太平洋的北海狗、分佈在非洲與澳洲南部的南海狗屬等等。北海狗的體長,公的約2.5m、母的約1.5m。跟海獅相比鼻子比較尖、有著密集的下層絨毛。跟海豹相比在陸地上的活動能力較高、耳朵有耳翼存在。會在水中靈敏的游動來捕捉魚類。偶爾也會出現在日本海沿岸。

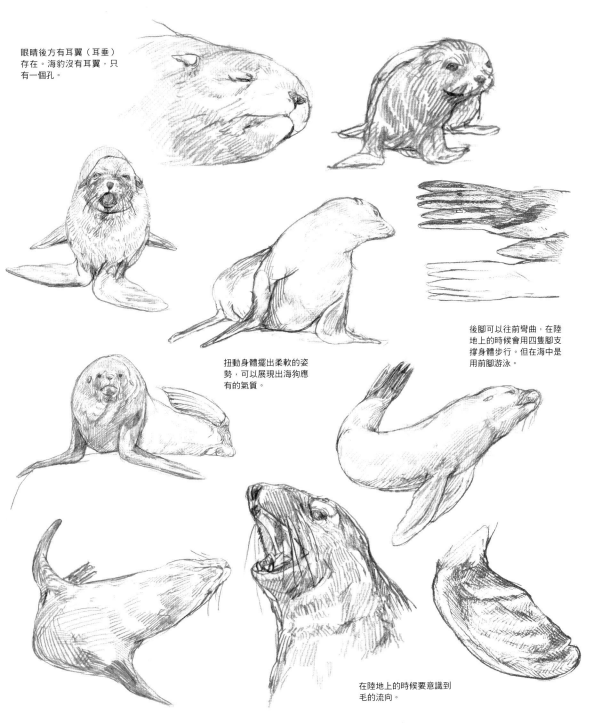

眼睛後方有耳翼(耳垂)存在。海豹沒有耳翼,只有一個孔。

扭動身體擺出柔軟的姿勢,可以展現出海狗應有的氣質。

後腳可以往前彎曲,在陸地上的時候會用四隻腳支撐身體步行。但在海中是用前腳游泳。

在陸地上的時候要意識到毛的流向。

寬吻海豚

主要分佈在溫帶～熱帶海域的海豚（海豚科）的一種。體長3～4m，擁有長長的吻突。日本水族館所飼養的大多是這個品種，擁有海豚典型的外觀。可以用時速30km來游泳，跳到水面上好幾公尺的高度。除了可以用叫聲跟同伴溝通之外，還可以透過回波定位來尋找獵物。

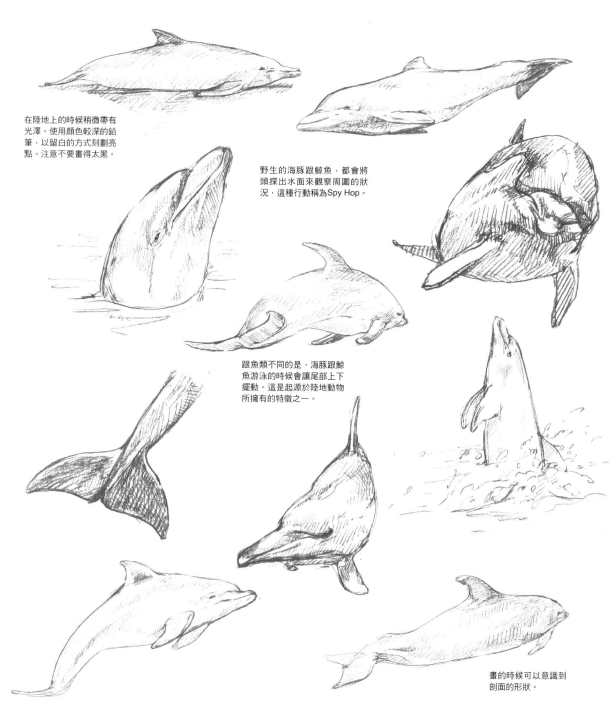

在陸地上的時候稍微帶有光澤。使用顏色較深的鉛筆，以留白的方式刻劃亮點。注意不要畫得太黑。

野生的海豚跟鯨魚，都會將頭探出水面來觀察周圍的狀況，這種行動稱為Spy Hop。

跟魚類不同的是，海豚跟鯨魚游泳的時候會讓尾部上下擺動。這是起源於陸地動物所擁有的特徵之一。

畫的時候可以意識到剖面的形狀。

虎鯨

海豚科動物的一種，分佈在全世界的海洋。體長6～7m，公虎鯨的背鰭較長。分成定居型迴游型。另外按照居住地區、身體特徵來分成幾種不同的類型，就遺傳來看也有著不同的特徵。主要是以群體來生活。以魚類跟海中的哺乳類為主食，甚至會攻擊其他的鯨類，得到殺手鯨這個稱號。頭腦非常聰明、容易與人親近，因此也會被飼養在水族館內。

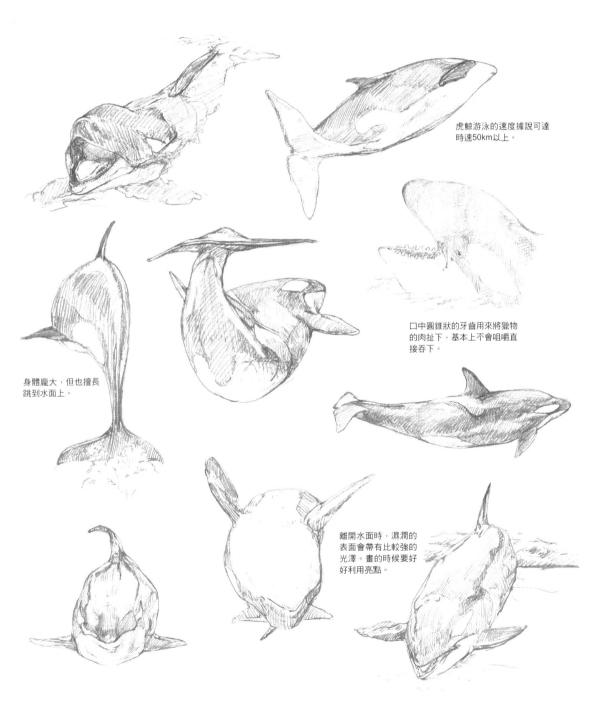

虎鯨游泳的速度據說可達時速50km以上。

口中圓錐狀的牙齒用來將獵物的肉扯下，基本上不會咀嚼直接吞下。

身體龐大，但也擅長跳到水面上。

離開水面時，濕潤的表面會帶有比較強的光澤。畫的時候要好好利用亮點。

海象

海象科的動物，分佈在北美～歐亞大陸北部、格陵蘭，棲息在海岸或流冰上面。最大的體長為公海象3.6m、母海象2.5m。公海象的體重最大可達1.6t。上顎的犬齒會長成尖牙。這兩根尖牙除了當作武器之外，還可以支撐身體，或是挖掘海底尋找雙殼類來當作食物。以群體為生活型態，牙齒越大地位越高。

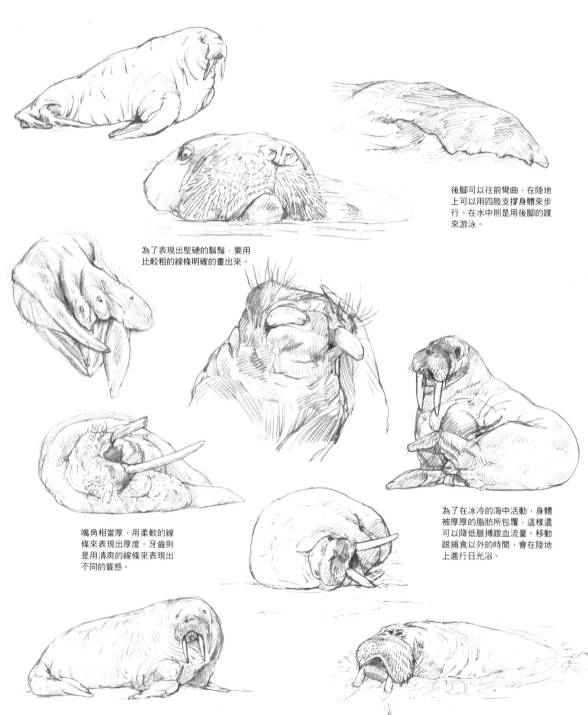

後腳可以往前彎曲，在陸地上可以用四肢支撐身體來步行。在水中則是用後腳的蹼來游泳。

為了表現出堅硬的鬍鬚，要用比較粗的線條明確的畫出來。

嘴角相當厚，用柔軟的線條來表現出厚度。牙齒則是用清爽的線條來表現出不同的質感。

為了在冰冷的海中活動，身體被厚厚的脂肪所包覆，這樣還可以降低搏脈跟血流量。移動跟捕食以外的時間，會在陸地上進行日光浴。

儒艮

儒艮科的動物，分佈在太平洋西部、南部～印度洋、紅海，日本則是會出現在沖繩諸島。棲息在沿岸的淺海之中，以大葉藻類等海藻為主食。體長3m。前腳有如胸鰭一般，尾部是魚鰭的形狀。跟外觀相似的海牛相比，有著尾鰭前端為直線形、公的上顎會長尖牙等不同之處。胸鰭的根部有乳頭存在。

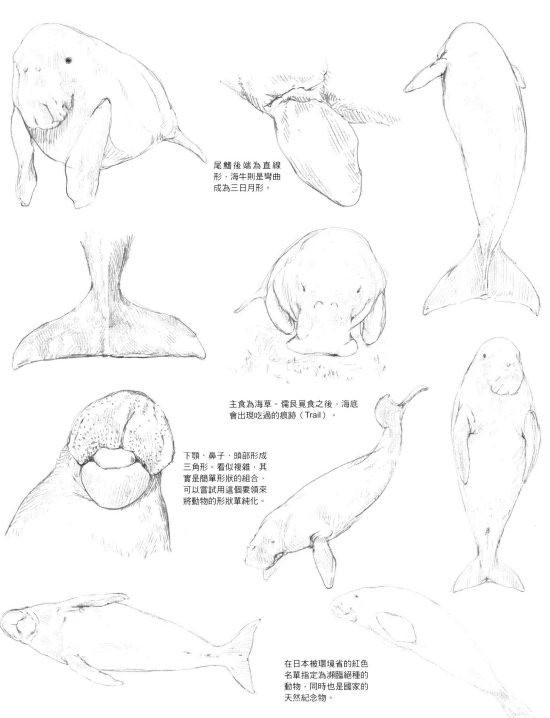

尾鰭後端為直線形，海牛則是彎曲成為三日月形。

主食為海草。儒艮覓食之後，海底會出現吃過的痕跡（Trail）。

下顎、鼻子、頭部形成三角形。看似複雜，其實是簡單形狀的組合，可以嘗試用這個要領來將動物的形狀單純化。

在日本被環境省的紅色名單指定為瀕臨絕種的動物，同時也是國家的天然紀念物。

成獸、幼獸的差異

跟出生的時候相比,臉孔跟體格越來越是強壯的物種,或是外觀變得截然不同的物種等等,幼獸與成獸之間的差異,會隨著物種而不同。在畫想要畫的動物時,最好可以掌握牠們是怎樣成長、到現在的外觀。

犬科、貓科

犬科的狗、貓科的貓或獅子,在幼獸的時期鼻吻都比成獸要短,讓眼睛跟耳朵看起來比較大。隨著成長跟肌肉的發達,狗或獅子的鼻吻變得比較長,貓的鼻吻則是變得比較胖。因此三個物種在長大之後,眼睛跟耳朵在臉部所佔的比例都會變得比較小。

犬

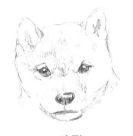

幼獸

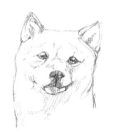

成獸

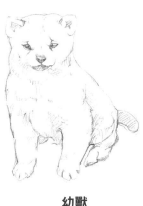

幼獸

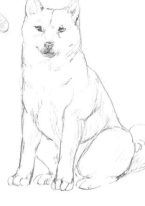

成獸

貓

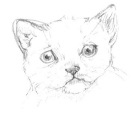

幼獸

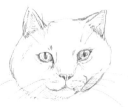

成獸

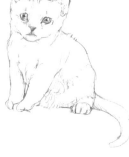

幼獸

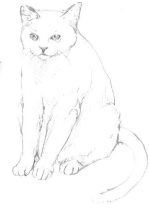

成獸

獅子

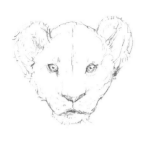

幼獸

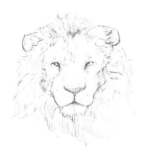

成獸

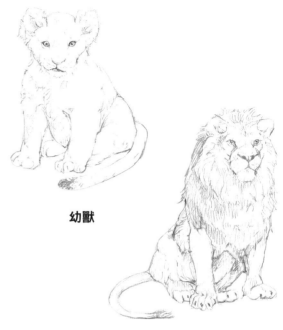

幼獸

成獸

海豹

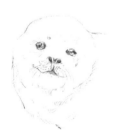

幼獸

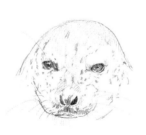

成獸

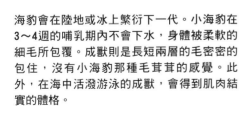

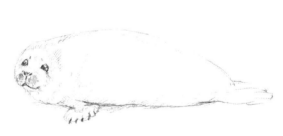

幼獸

海豹會在陸地或冰上繁衍下一代。小海豹在
3～4週的哺乳期內不會下水，身體被柔軟的
細毛所包覆。成獸則是長短兩層的毛密密的
包住，沒有小海豹那種毛茸茸的感覺。此
外，在海中活潑游泳的成獸，會得到肌肉結
實的體格。

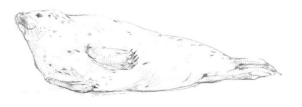

成獸

蛙類

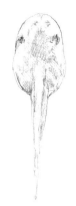

蝌蚪

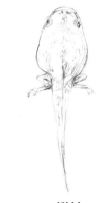

蝌蚪

兩棲類（蛙類），會從水中生活、用鰓呼吸的蝌蚪，變態轉型成為在陸地上用肺呼吸的成體（蛙）。蝌蚪擁有尾鰭，隨著成長而長出後腿，接著長出前腳，尾鰭漸漸的變小，然後爬上陸地。

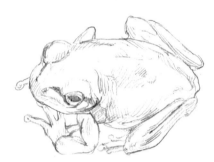

蛙

企鵝

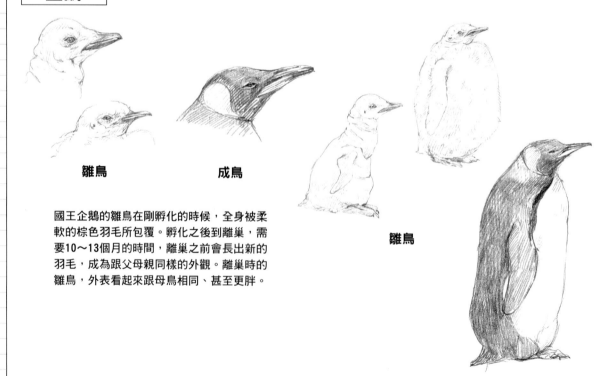

雛鳥　　　　**成鳥**

國王企鵝的雛鳥在剛孵化的時候，全身被柔軟的棕色羽毛所包覆。孵化之後到離巢，需要10～13個月的時間，離巢之前會長出新的羽毛，成為跟父母親同樣的外觀。離巢時的雛鳥，外表看起來跟母鳥相同、甚至更胖。

雛鳥

成鳥

雞

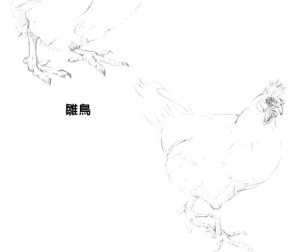

雛鳥　　　　　**成鳥**

雛鳥

剛出生的小雞身上已經長有羽毛，張開眼睛馬上就會開始活動，是早熟動物的代表。雛鳥（小雞）黃褐色的羽毛會在1個月左右換掉，長出跟成鳥相似的羽毛。更進一步成長之後，頭部所佔的比例會越來越小，雞冠也越來越發達。

成鳥

蝴蝶

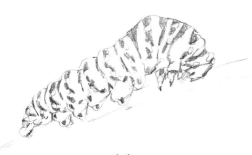

幼蟲　　　　　　　　**蛹**

鳳蝶在成長的過程之中會經過蛹的階段，從幼蟲蛻變為成蟲，讓身體結構產生巨大的變化，進行所謂的完全變態。身為幼蟲的毛毛蟲會一邊脫皮一邊成長，在第5次的脫皮之後結繭，羽化成為擁有大小2對翅膀的成體。

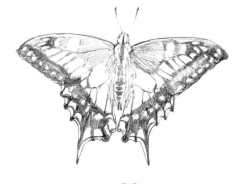

成蟲

變色龍

變色龍是避役科的動物，分佈在非洲、馬達加斯加、歐亞大陸西南部、斯里蘭卡等地，主要棲息在森林之中。體長大多為20～30cm，但最小的品種為3cm、最大的品種為69cm。許多品種都有著改變身體顏色、兩眼分別朝向不同方向、腳趾分成前後2叉、用伸長的舌頭來捕捉獵物等特徵。

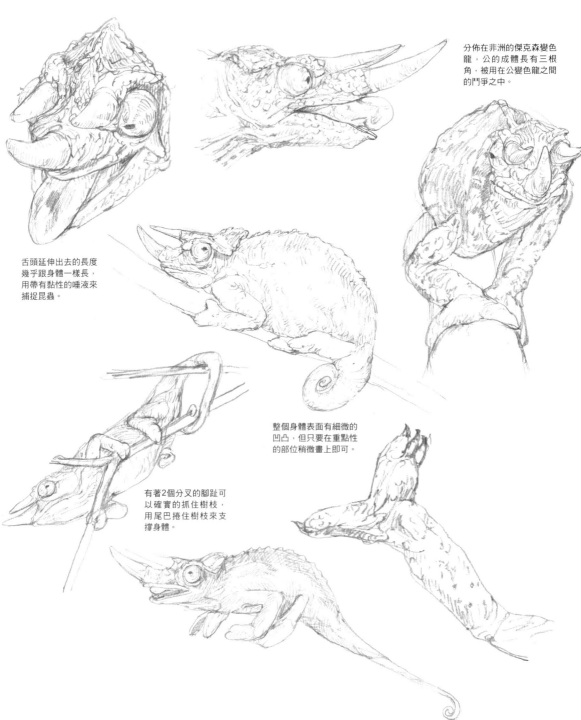

分佈在非洲的傑克森變色龍，公的成體長有三根角，被用在公變色龍之間的鬥爭之中。

舌頭延伸出去的長度幾乎跟身體一樣長，用帶有黏性的唾液來捕捉昆蟲。

整個身體表面有細微的凹凸，但只要在重點性的部位稍微畫上即可。

有著2個分叉的腳趾可以確實的抓住樹枝，用尾巴捲住樹枝來支撐身體。

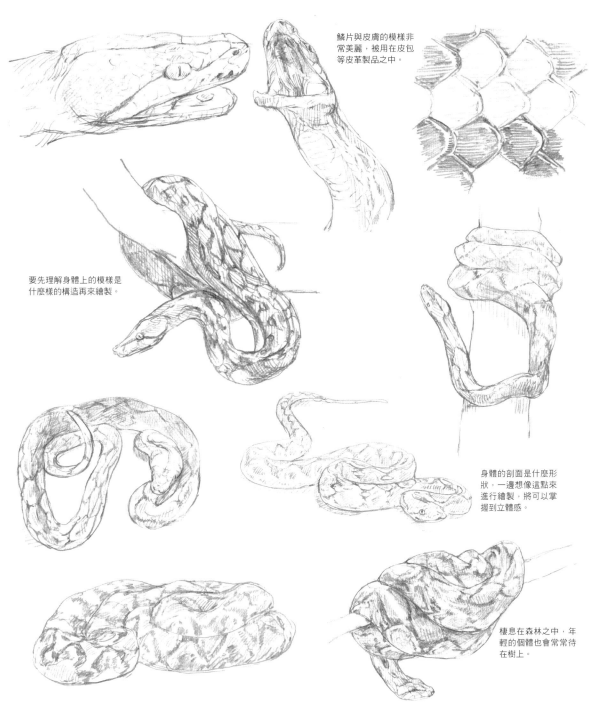

網紋蟒

分佈在東南亞～印度的蟒科動物，棲息在水邊附近的森林。全世界最為龐大的蛇類，體長一般為3～5m，但正式的世界紀錄為8m38cm，文獻上則是有長達9.9m的個體。如同名稱一般，在背部有網格狀的花紋。肉食性，有時甚至會捕捉大型哺乳類，但很少會攻擊人。母蟒具有在卵周圍將身體捲起來，藉此保護卵的習性。

鱗片與皮膚的模樣非常美麗，被用在皮包等皮革製品之中。

要先理解身體上的模樣是什麼樣的構造再來繪製。

身體的剖面是什麼形狀，一邊想像這點來進行繪製，將可以掌握到立體感。

棲息在森林之中，年輕的個體也會常常待在樹上。

綠鬣蜥

分佈在美洲中央～南美北部的美洲鬣蜥的一種，棲息在熱帶雨林之中。體長60～150cm，頭部到尾巴有鬃毛一般的鱗片。喉嚨有巨大的肉垂，耳孔下方有大片的圓形鱗片。年幼時期為鮮豔的綠色，成長之後顏色會變得暗淡。半樹棲、草食。最近出現逃脫的寵物野生化的問題。

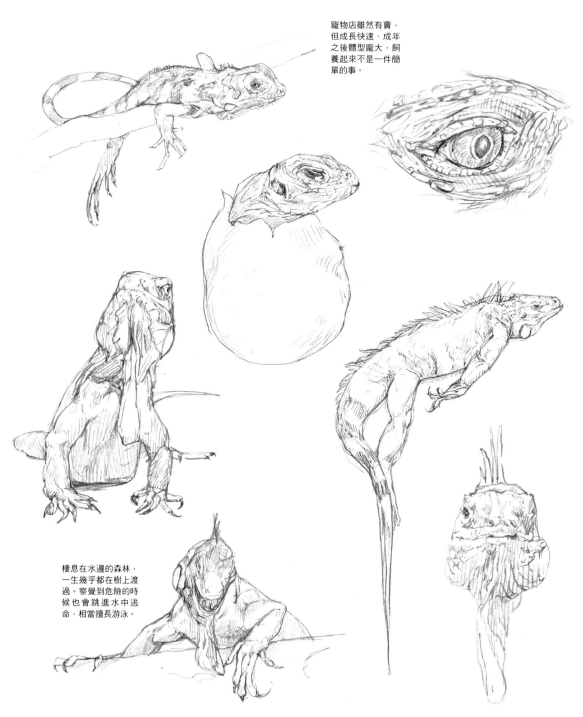

寵物店雖然有賣，但成長快速、成年之後體型龐大，飼養起來不是一件簡單的事。

棲息在水邊的森林，一生幾乎都在樹上渡過。察覺到危險的時候也會跳進水中逃命，相當擅長游泳。

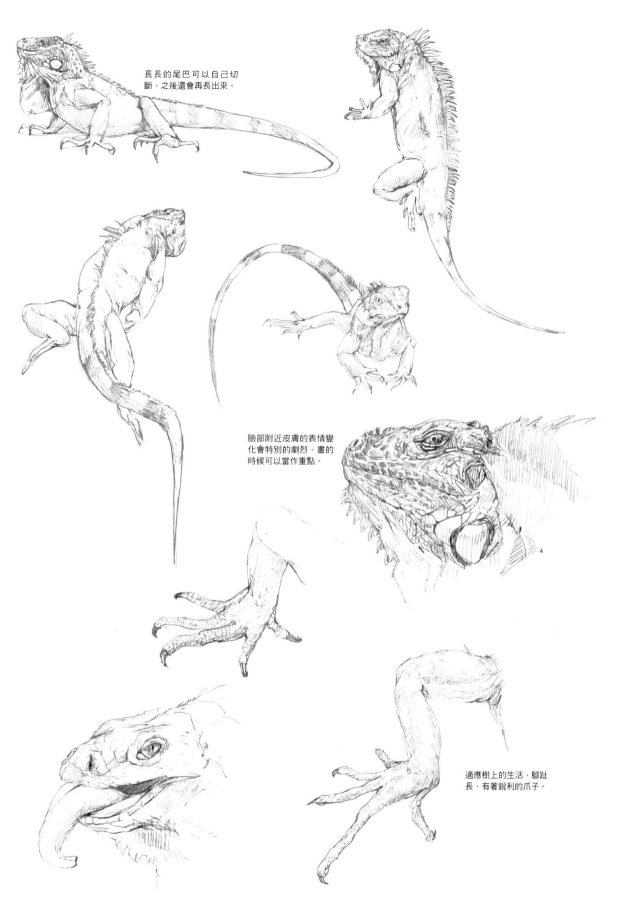

長長的尾巴可以自己切斷，之後還會再長出來。

臉部附近皮膚的表情變化會特別的劇烈，畫的時候可以當作重點。

適應樹上的生活，腳趾長、有著銳利的爪子。

密西西比紅耳龜

澤龜科的動物，分佈在北美南部。棲息在河川或是池沼之中，常常可以看到牠們在岸邊日光浴。龜殼最大可達28cm。背甲的起伏是平緩的圓頂狀，有1條沒有那麼明顯的隆起。頭部左右各有一處紅斑，成為名稱的由來。年幼的紅耳龜以綠龜的名稱當作寵物來販賣。被丟棄的寵物在日本全國野生化。雜食性動物。

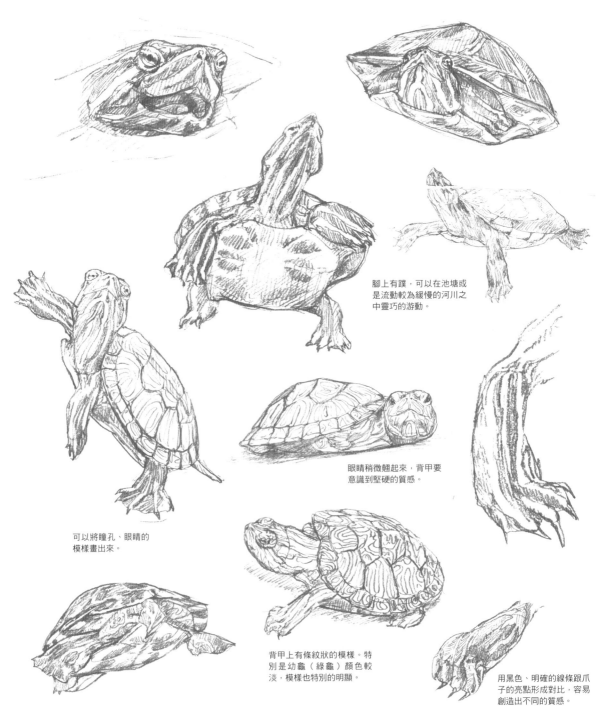

腳上有蹼，可以在池塘或是流動較為緩慢的河川之中靈巧的游動。

眼睛稍微翹起來，背甲要意識到堅硬的質感。

可以將瞳孔、眼睛的模樣畫出來。

背甲上有條紋狀的模樣。特別是幼龜（綠龜）顏色較淡，模樣也特別的明顯。

用黑色、明確的線條跟爪子的亮點形成對比，容易創造出不同的質感。

爬蟲類 綠蠵龜

分佈在全世界之熱帶～溫帶海域的海龜的一種，在珊瑚礁的區域常常可以看到。在日本，主要是產卵時期出現在屋久島以南的南西群島、小笠原群島，另外則是有年輕的個體過境於本州南岸。背甲長度為75～153cm，擁有雞蛋形的外觀，背甲的板狀結構不會互相重疊。主食為海藻。名稱來自於身上綠色的脂肪。

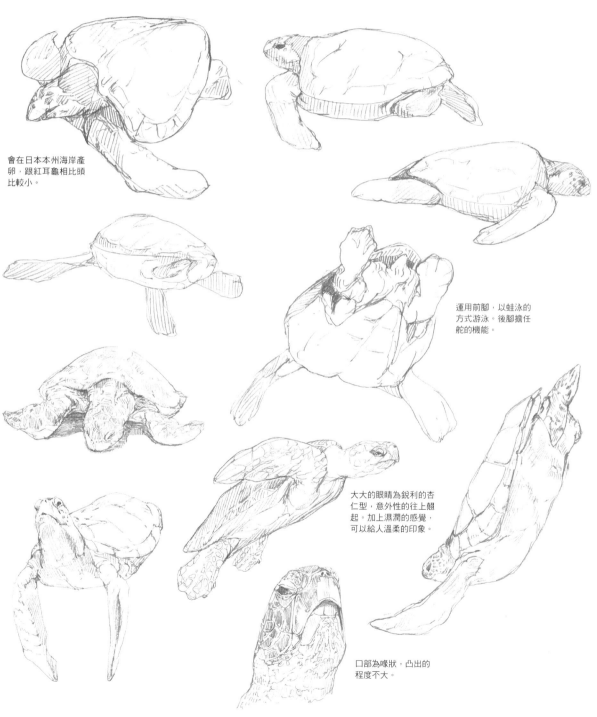

會在日本本州海岸產卵，跟紅耳龜相比頭比較小。

運用前腳，以蛙泳的方式游泳。後腳擔任舵的機能。

大大的眼睛為銳利的杏仁型，意外性的往上翹起。加上濕潤的感覺，可以給人溫柔的印象。

口部為喙狀，凸出的程度不大。

尼羅鱷

除了撒哈拉沙漠跟最南端以外，分佈在整個非洲的鱷魚的同類，主要棲息在河川、湖沼。體長為4～6m。白天大多在岸邊進行日光浴，潛入水中的時候大多只讓鼻孔跟眼睛露在水面上。肉食性動物，不論是魚還是涉禽（水鳥），只要靠近水邊，甚至連大型哺乳類都會當作獵物來攻擊。母鱷魚會在雨季爬到陸地上產卵，保護誕生的小鱷魚。

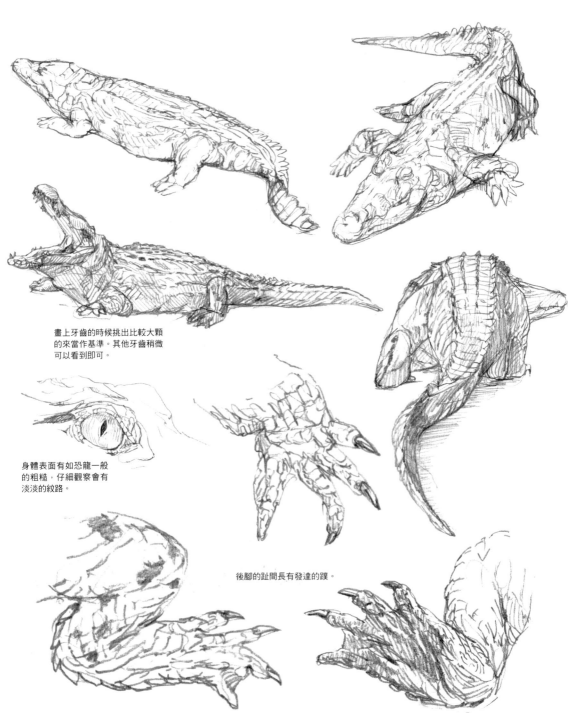

畫上牙齒的時候挑出比較大顆的來當作基準。其他牙齒稍微可以看到即可。

身體表面有如恐龍一般的粗糙，仔細觀察會有淡淡的紋路。

後腳的趾間長有發達的蹼。

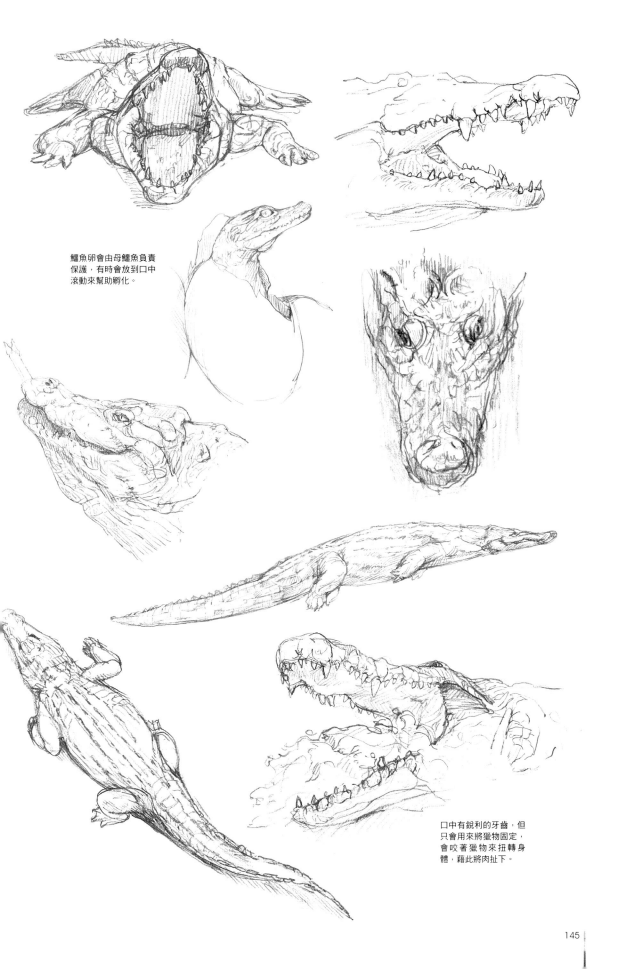

鱷魚卵會由母鱷魚負責
保護，有時會放到口中
滾動來幫助孵化。

口中有銳利的牙齒，但
只會用來將獵物固定，
會咬著獵物來扭轉身
體，藉此將肉扯下。

東北雨蛙

雨蛙科的兩棲動物，在日本最常看到的蛙類。分佈在日本北海道～九州（屋久島）、朝鮮半島、中國北部～俄羅斯沿海各州，水田或山中都會出現。體長20～45cm。身體上方為綠色，但也可能轉變成灰色或棕色。偶爾可以看到缺乏色素的淡藍色個體。主要會在水田產卵。公雨蛙會把喉嚨鼓起來發出呱呱的叫聲。

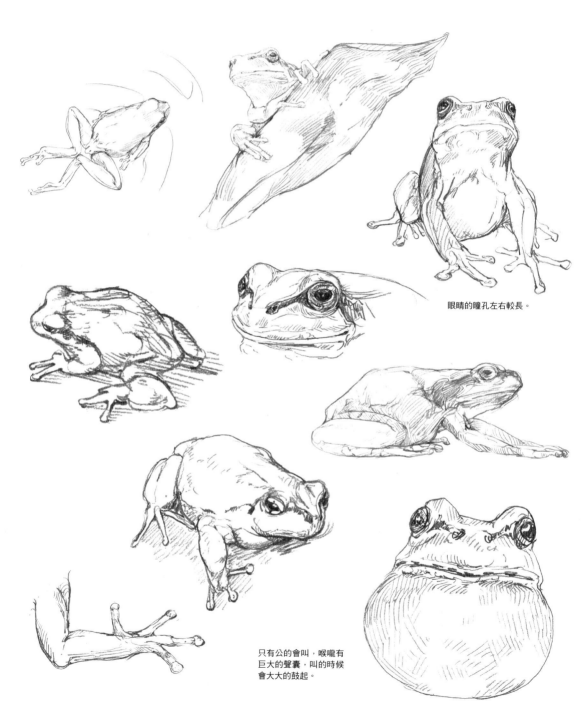

眼睛的瞳孔左右較長。

只有公的會叫，喉嚨有巨大的聲囊，叫的時候會大大的鼓起。

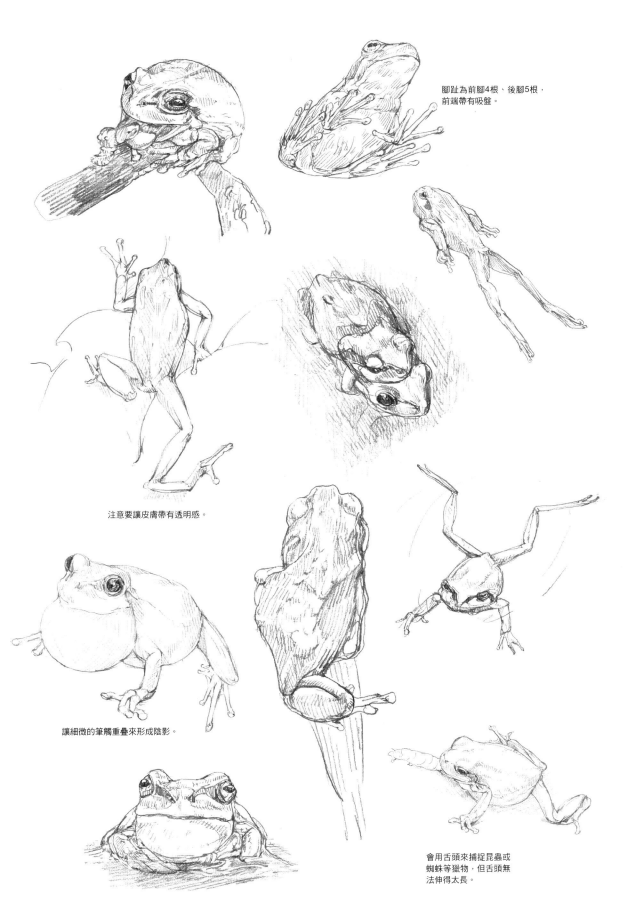

腳趾為前腳4根、後腳5根，
前端帶有吸盤。

注意要讓皮膚帶有透明感。

讓細微的筆觸重疊來形成陰影。

會用舌頭來捕捉昆蟲或
蜘蛛等獵物，但舌頭無
法伸得太長。

墨西哥鈍口螈
（六角恐龍）

棲息在墨西哥的霍奇米爾科湖等湖沼之中的山椒魚的一種。體長為20cm左右，會保留年幼的姿態來進入性成熟期，因此成體也有外鰓存在。全身白色的白化症的個體，以愛的使者（ウーパールーパー）這個商標當作寵物來販賣。在墨西哥本地被稱為Axolotl。一般的體色為灰褐色，以小魚或水生昆蟲為食。

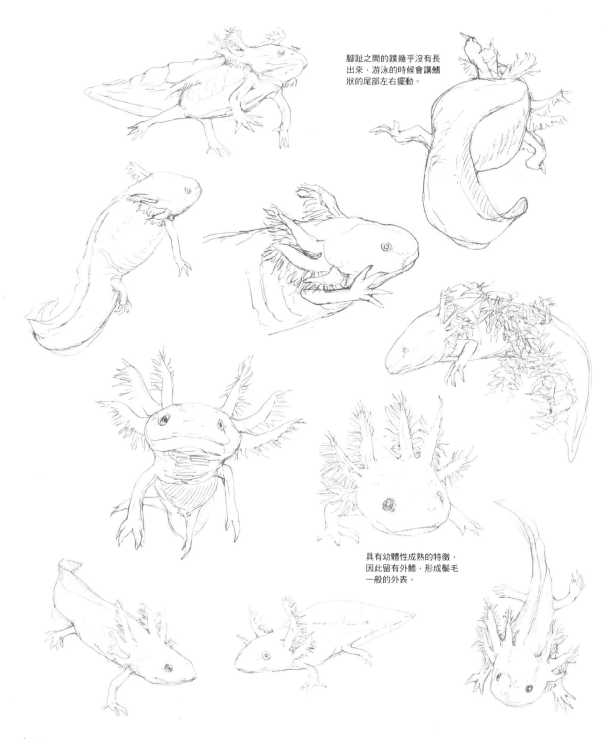

腳趾之間的蹼幾乎沒有長出來，游泳的時候會讓鰭狀的尾部左右擺動。

具有幼體性成熟的特徵，因此留有外鰓，形成鬃毛一般的外表。

日本大鯢

分佈在日本岐阜縣以西的本州、四國、九州之部分區域的山椒魚的一種，棲息在河川的上流區域。世界最大的兩棲動物，體長一般為50～70cm，最大可達150cm。身體扁平、頭部較大。白天在岩石下方休息，夜晚出來活動，主食為澤蟹跟魚類。日本國家指定的特別天然紀念物。近幾年來跟野生化的中國近親雜交，造成一些問題。

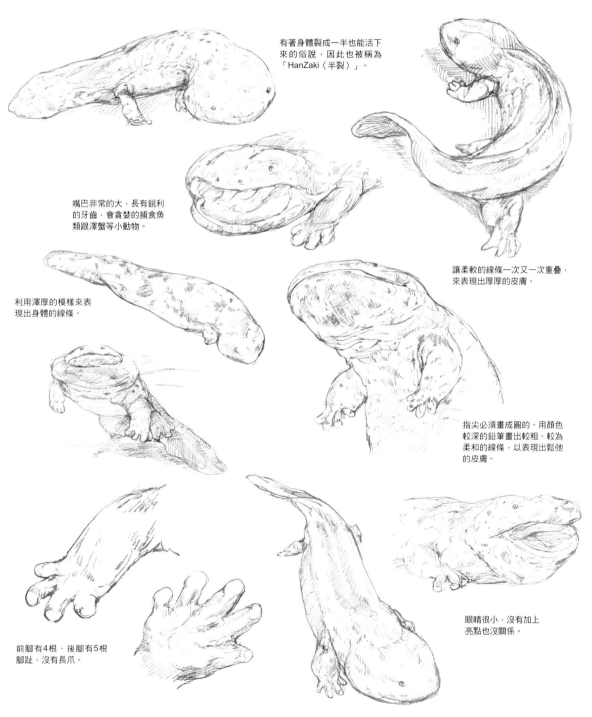

有著身體裂成一半也能活下來的俗說，因此也被稱為「HanZaki（半裂）」。

嘴巴非常的大，長有銳利的牙齒，會貪婪的捕食魚類跟澤蟹等小動物。

讓柔軟的線條一次又一次重疊，來表現出厚厚的皮膚。

利用渾厚的模樣來表現出身體的線條。

指尖必須畫成圓的。用顏色較深的鉛筆畫出較粗、較為柔和的線條，以表現出鬆弛的皮膚。

前腳有4根、後腳有5根腳趾，沒有長爪。

眼睛很小，沒有加上亮點也沒關係。

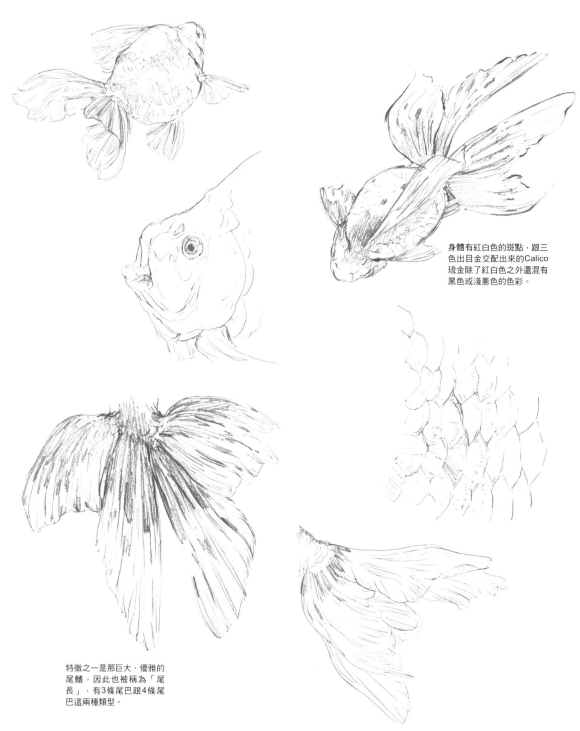

鯽魚
（琉金）

分佈在中國的一種鯽魚產生突變，成為體色偏紅的緋鮒，琉金是以此更進一步改良出來的品種。發展出體型跟魚鰭各不相同的其他許多亞種。在室町時期（1338～1573）和金金魚從中國被帶到日本，之後展開獨自的發展。琉金金魚是在江戶時期（1603～1867）經由琉球（沖繩）被帶到日本的品種。特徵是身體短、肚子大的體型，還有長長的魚鰭。

身體有紅白色的斑點，跟三色出目金交配出來的Calico琉金除了紅白色之外還混有黑色或淺蔥色的色彩。

特徵之一是那巨大、優雅的尾鰭，因此也被稱為「尾長」，有3條尾巴跟4條尾巴這兩種類型。

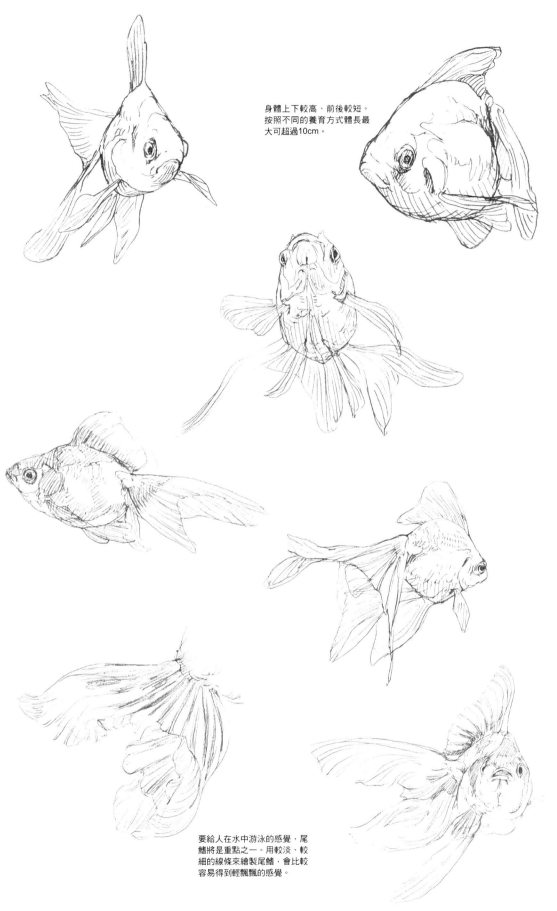

身體上下較高、前後較短。
按照不同的養育方式體長最
大可超過10cm。

要給人在水中游泳的感覺，尾
鰭將是重點之一。用較淡、較
細的線條來繪製尾鰭，會比較
容易得到輕飄飄的感覺。

鯉魚

鯉科的魚類，分佈在日本跟歐亞大陸東部、裏海等地區，另外也被帶到世界各地。棲息在湖沼或河川的中下游水域等長有水草、水流較為緩慢的地區。體長約60cm，最大可達1m以上。上顎有著2對鬍鬚。雜食性，田螺等卷貝類、絲蚯蚓、水草等都可以當作食物。錦鯉為觀賞用的品種，但也會被拿來食用。

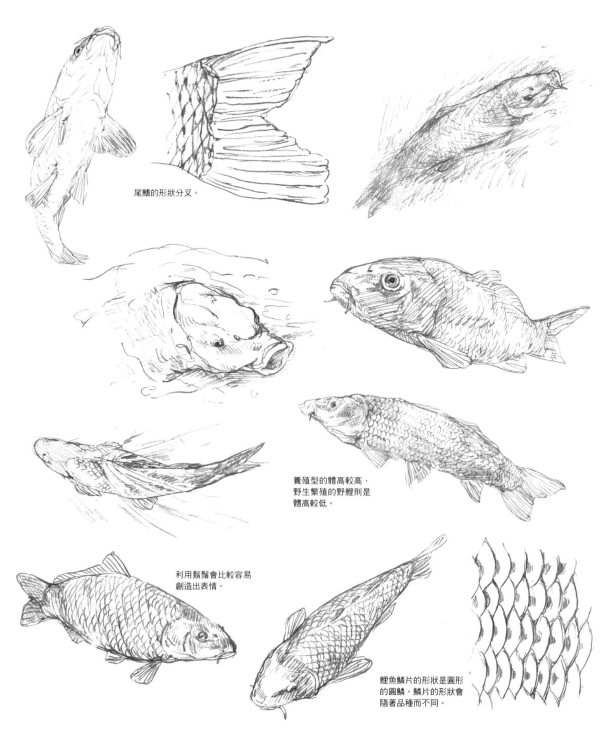

尾鰭的形狀分叉。

養殖型的體高較高，
野生繁殖的野鯉則是
體高較低。

利用鬍鬚會比較容易
創造出表情。

鯉魚鱗片的形狀是圓形
的圓鱗。鱗片的形狀會
隨著品種而不同。

花鯰

鯰科的魚類之一，分佈在日本、朝鮮半島、中國、台灣。日本的分佈地區集中在本州～九州，原本的自然分佈似乎是集中在西日本。棲息在湖沼跟河川的中、下流地區，到了繁殖期也會出現在水渠跟水田之中。體長約60cm。幼魚有3對、成魚有2對鬍鬚。肉食性且食慾非常旺盛。小魚、蝦子、螃蟹、蛙類等都是捕食的對象。

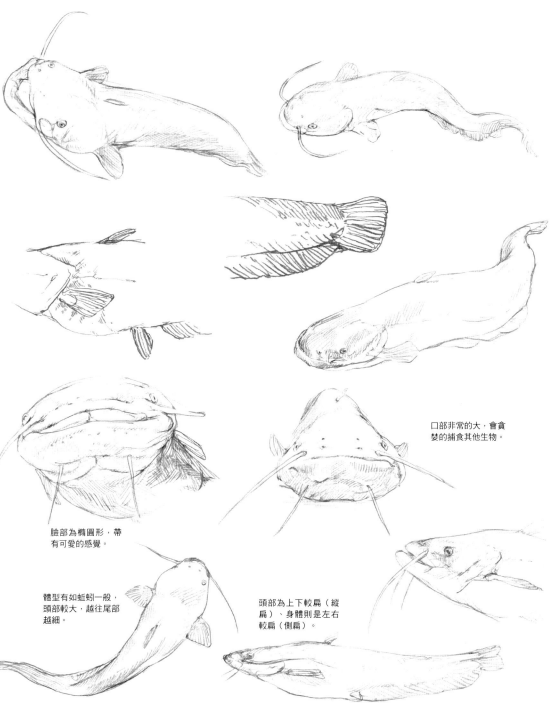

口部非常的大，會貪婪的捕食其他生物。

臉部為橢圓形，帶有可愛的感覺。

體型有如蚯蚓一般，頭部較大，越往尾部越細。

頭部為上下較扁（縱扁）、身體則是左右較扁（側扁）。

曲紋脣魚

眼睛後面的2條線像是眼鏡框一般，在日本被稱為眼鏡持之魚（戴眼鏡的魚），跟隆頭魚一起棲息在珊瑚礁區域，體長最大可達2m。成魚的額頭凸出，有如拿破崙的軍帽一般，因此也被稱為拿破崙魚。日本分佈在和歌山縣以南，是潛水活動高人氣的觀賞對象。也被飼養在水族館之中。

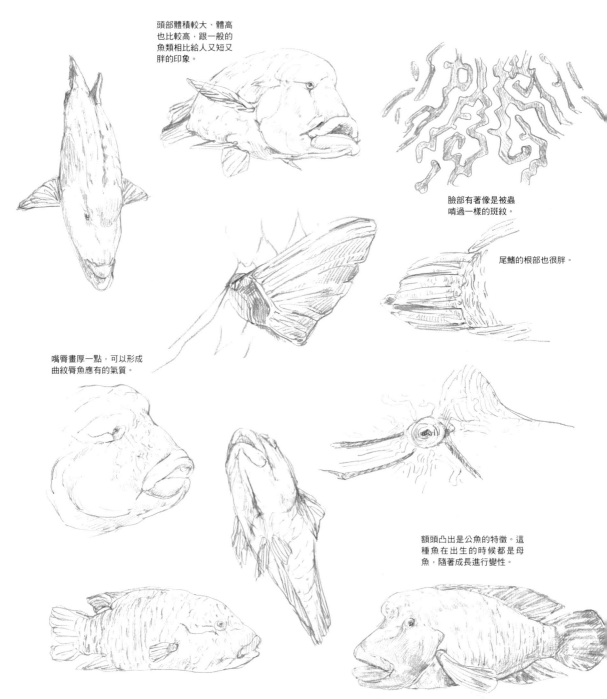

頭部體積較大、體高也比較高，跟一般的魚類相比給人又短又胖的印象。

臉部有著像是被蟲啃過一樣的斑紋。

尾鰭的根部也很胖。

嘴脣畫厚一點，可以形成曲紋脣魚應有的氣質。

額頭凸出是公魚的特徵。這種魚在出生的時候都是母魚，隨著成長進行變性。

赤魟

分佈在日本～東南亞地區，棲息在沿岸泥沙底的魟魚的一種。日本在本州沿岸最常看到。身體扁平，跟胸鰭化為一體形成盤狀體，擁有像鞭子一般的長尾巴。體盤的寬度約50cm，全長超過1m。平時棲息在海底，大多潛到沙中。像波浪一般的擺動胸鰭來游泳。尾巴的根部有毒針，被刺到會非常的危險。

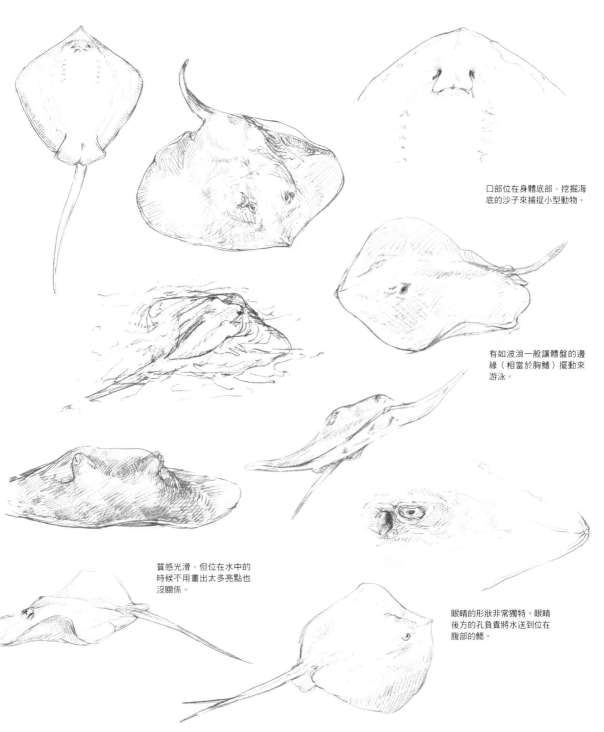

口部位在身體底部，挖掘海底的沙子來捕捉小型動物。

有如波浪一般讓體盤的邊緣（相當於胸鰭）擺動來游泳。

質感光滑，但位在水中的時候不用畫出太多亮點也沒關係。

眼睛的形狀非常獨特。眼睛後方的孔負責將水送到位在腹部的鰓。

紅鰭東方魨

分佈在北海道以南～中國東海、黃海等地區，棲息在沿岸到近海之泥沙底部的河魨。體長最大可達70cm。身體上有許多小刺。背面是帶有細微斑紋的暗藍色，胸鰭後方有著大大的圓斑。內臟含有劇毒（河豚毒素），但肌肉無毒可以食用。水產方面的重要物種之一，也進行人工養殖。

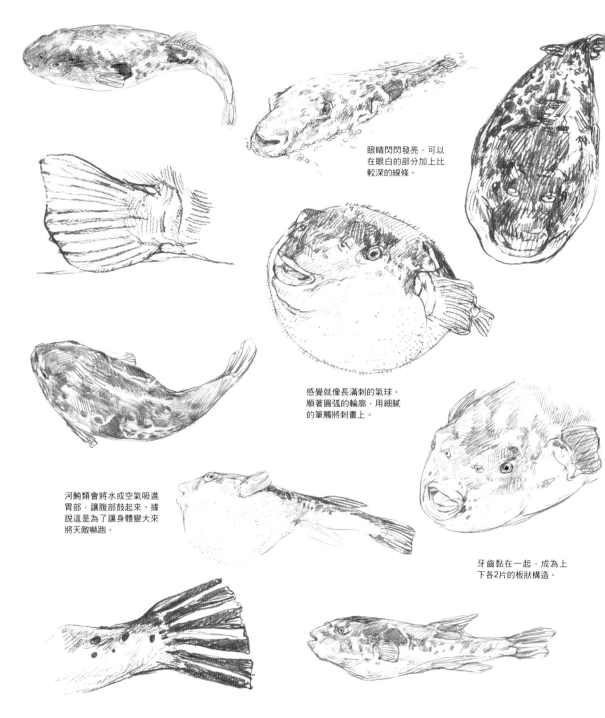

眼睛閃閃發亮，可以在眼白的部分加上比較深的線條。

感覺就像長滿刺的氣球。順著圓弧的輪廓，用細膩的筆觸將刺畫上。

河魨類會將水或空氣吸進胃部，讓腹部鼓起來。據說這是為了讓身體變大來將天敵嚇跑。

牙齒黏在一起，成為上下各2片的板狀構造。

沙虎鯊

分佈在全世界熱帶～亞熱帶海域之中，棲息在沿岸礁岩區域之中的鯊類（錐齒鯊科）。日文的名稱為白鱷，這是因為「鱷」是鯊魚的古名。全長3.2m，身體是較為肥胖的流線型，嘴巴內長有取多尖銳的牙齒。白天會躲在岩石的陰影下，主要是在夜晚活動。雖然是肉食動物，但個性較為溫馴，可以用潛水來進行觀察，也會飼養在水族館內。

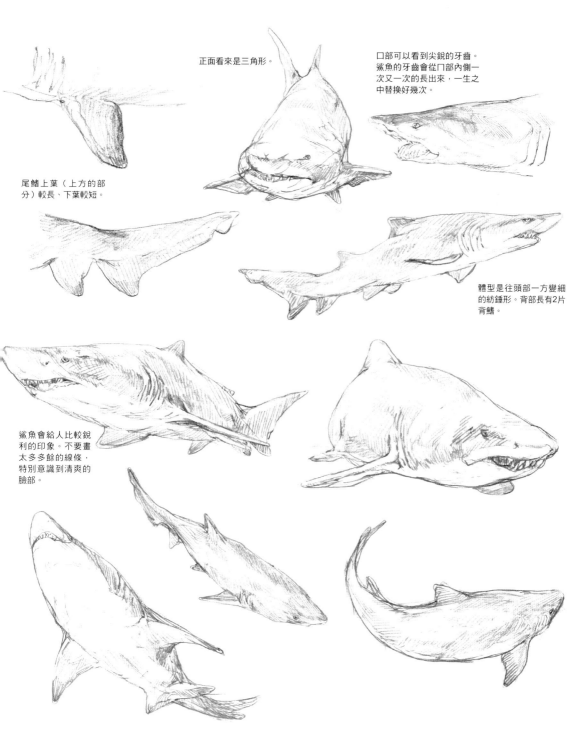

正面看來是三角形。

口部可以看到尖銳的牙齒。鯊魚的牙齒會從門部內側一次又一次的長出來，一生之中替換好幾次。

尾鰭上葉（上方的部分）較長、下葉較短。

體型是往頭部一方變細的紡錘形。背部長有2片背鰭。

鯊魚會給人比較銳利的印象。不要畫太多多餘的線條，特別意識到清爽的臉部。

麻雀

織布鳥科的鳥類，除了日本之外，也廣於分佈在歐亞大陸之中。日本在市內也能看到，但在海外主要是居住在森林之中，英文名稱為Tree Sparrow。全長14cm。雜食性，除了昆蟲、草木的種子、果實、穀物之外，也會尋找麵包屑來食用。有時會咬住櫻花來吸取花蜜。會在家庭的屋簷內側或是樹洞之中繁殖。

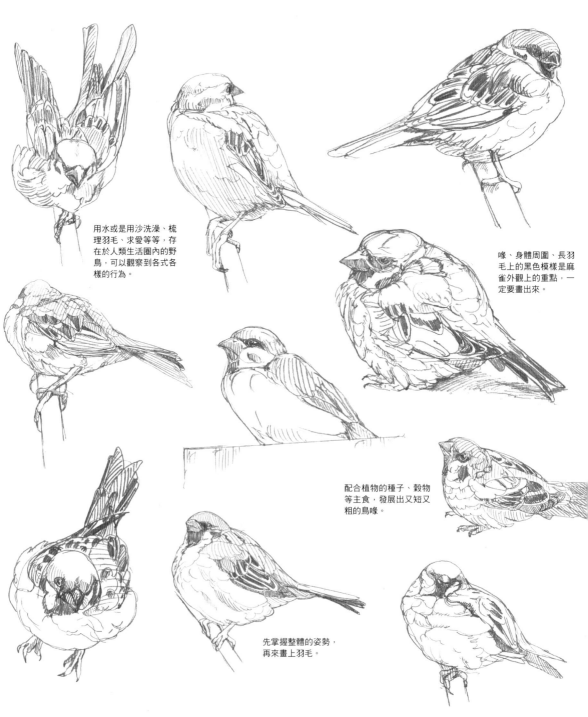

用水或是用沙洗澡、梳理羽毛、求愛等等，存在於人類生活圈內的野鳥，可以觀察到各式各樣的行為。

喙、身體周圍、長羽毛上的黑色模樣是麻雀外觀上的重點，一定要畫出來。

配合植物的種子、穀物等主食，發展出又短又粗的鳥喙。

先掌握整體的姿勢，再來畫上羽毛。

鳥類 **雞**

在古老時代，棲息在東南亞森林之中的原雞被人類馴養所誕生的品種。有許多不同的品種存在，一般所熟悉的紅色雞冠跟白色羽毛的品種，是下蛋用的白色來亨蛋雞跟雞肉用的白肉雞。肉雞另外還有羽毛為棕色的土雞。也有鬥雞用的軍雞、觀賞用的Chabo（矮雞）跟尾長雞等等。翅膀小、幾乎無法飛行。

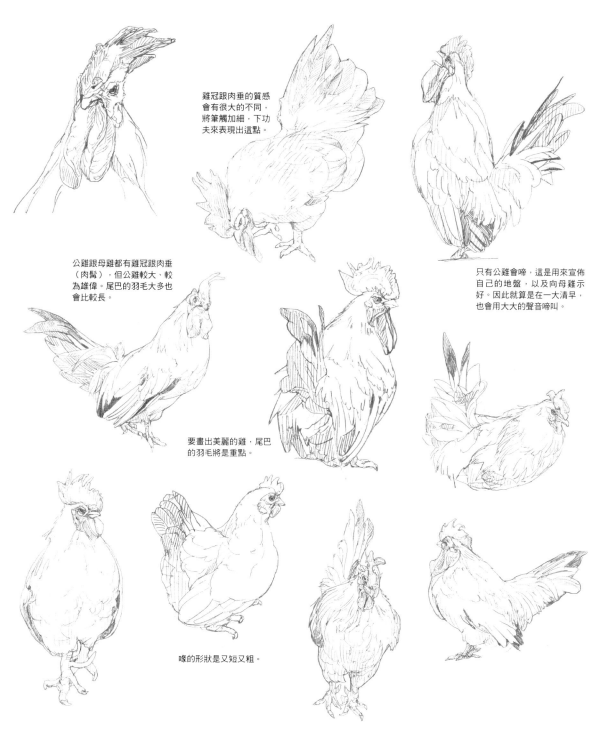

雞冠跟肉垂的質感會有很大的不同，將筆觸加細，下功夫來表現出這點。

公雞跟母雞都有雞冠跟肉垂（肉髯），但公雞較大、較為雄偉。尾巴的羽毛大多也會比較長。

只有公雞會啼，這是用來宣佈自己的地盤，以及向母雞示好。因此就算是在一大清早，也會用大大的聲音啼叫。

要畫出美麗的雞，尾巴的羽毛將是重點。

喙的形狀是又短又粗。

虎皮鸚鵡

分佈於澳洲的鸚鵡，棲息在內陸的樹上或是樹木稀疏的半沙漠地區。全長18～20cm。頭部為黃色，從頭頂到後頭部有條紋相間的模樣、背部跟翅膀為黃色與黑色的斑紋，胸部到腹部、腰部為黃綠色。過著群體生活，以植物的種子為食。是相當普遍的寵物，有羽毛顏色不同的其他各種品種。有時會模仿人類的聲音。

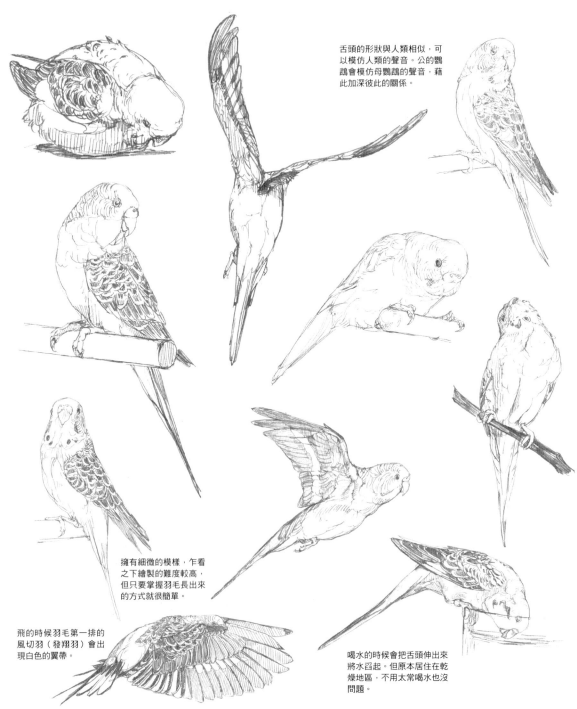

舌頭的形狀與人類相似，可以模仿人類的聲音。公的鸚鵡會模仿母鸚鵡的聲音，藉此加深彼此的關係。

擁有細微的模樣，乍看之下繪製的難度較高，但只要掌握羽毛長出來的方式就很簡單。

飛的時候羽毛第一排的風切羽（發翔羽）會出現白色的翼帶。

喝水的時候會把舌頭伸出來將水舀起。但原本居住在乾燥地區，不用太常喝水也沒問題。

葵花鳳頭鸚鵡
（鳳頭鸚鵡）

鳳頭鸚鵡科跟鸚鵡科給人相似的感覺，但卻是以獨立的科來分類。鳳頭鸚鵡的體型比鸚鵡科要大，且頭部有冠羽存在，就整體來看羽毛的顏色沒有那麼鮮豔。葵花鳳頭鸚鵡分佈在澳洲，主要棲息在森林之中。全長約50cm，全身白色、帶有頭冠。以穀物或果實為食。被當作寵物來飼養。

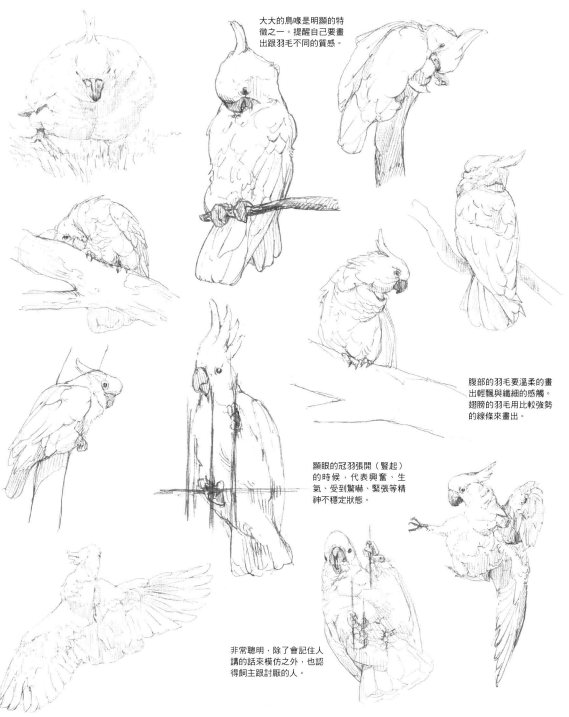

大大的鳥喙是明顯的特徵之一。提醒自己要畫出跟羽毛不同的質感。

腹部的羽毛要溫柔的畫出輕飄與纖細的感觸。翅膀的羽毛用比較強勢的線條來畫出。

顯眼的冠羽張開（豎起）的時候，代表興奮、生氣、受到驚嚇、緊張等精神不穩定狀態。

非常聰明，除了會記住人講的話來模仿之外，也認得飼主跟討厭的人。

野鴿

鴿子的一種，廣泛的分佈在歐亞大陸～非洲的原鴿被人類馴化之後形成的品種。在大和（4～6世紀）、飛鳥（592～710年）時代來到日本。主要居住在神社或寺廟（殿堂），因此也被稱為「堂鴿」。信鴿、賽鴿等等，都是被人類馴養的野鴿（馴化後稱為家鴿）。可以在都市之中看到，造成糞便等問題。

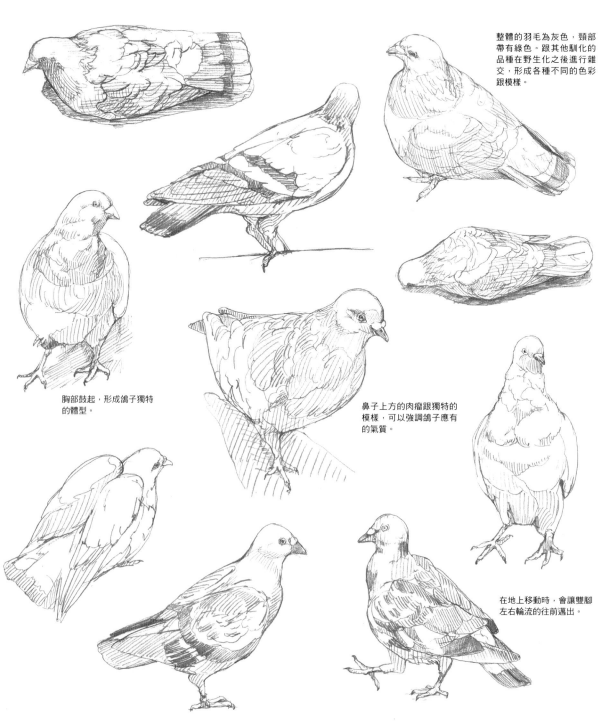

整體的羽毛為灰色，頸部帶有綠色。跟其他馴化的品種在野生化之後進行雜交，形成各種不同的色彩跟模樣。

胸部鼓起，形成鴿子獨特的體型。

鼻子上方的肉瘤跟獨特的模樣，可以強調鴿子應有的氣質。

在地上移動時，會讓雙腳左右輪流的往前邁出。

在日本一般被稱為烏鴉的，主要是留鳥的小嘴烏鴉跟巨嘴鴉。兩者都是全身黑色，但小嘴烏鴉的喙比較細、額頭較圓，巨嘴鴉的喙比較粗、額頭往外凸出。2個品種幾乎都分佈在日本全國，不論平地還是山地，都是牠們的棲息之處。小嘴烏鴉比較喜愛開闊的環境，巨嘴鴉比較常出現在都市內。兩者都擁有很強的適應能力，頭腦也非常聰明。雜食性動物。

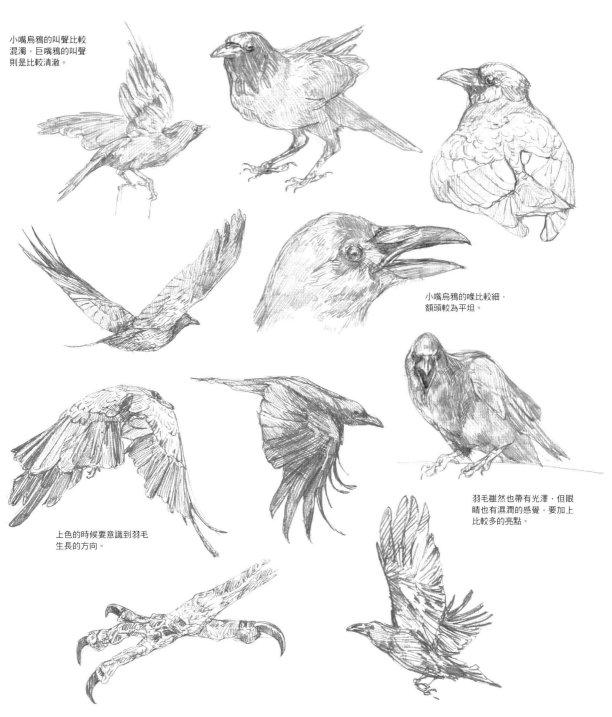

小嘴烏鴉的叫聲比較混濁，巨嘴鴉的叫聲則是比較清澈。

小嘴烏鴉的喙比較細，額頭較為平坦。

上色的時候要意識到羽毛生長的方向。

羽毛雖然也帶有光澤，但眼睛也有濕潤的感覺，要加上比較多的亮點。

金鵰

分佈在歐亞大陸、非洲北部、北美等地區的鵰類。日本分佈在北海道～九州地區，棲息在山地到亞高山的森林。公鳥的全長為82cm、母鳥為89cm。全身為暗褐色、後頭部為金褐色。一邊在高空飛行一邊尋找獵物，在草地等開闊的場所捕捉野兔、山鳥、蛇類。日本國家的天然紀念物，但近幾年來數量越來越少。

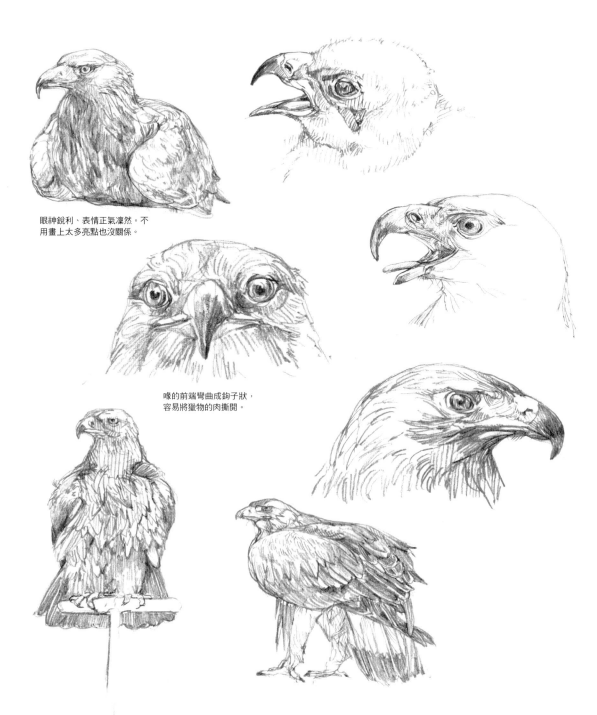

眼神銳利、表情正氣凜然。不用畫上太多亮點也沒關係。

喙的前端彎曲成鉤子狀，容易將獵物的肉撕開。

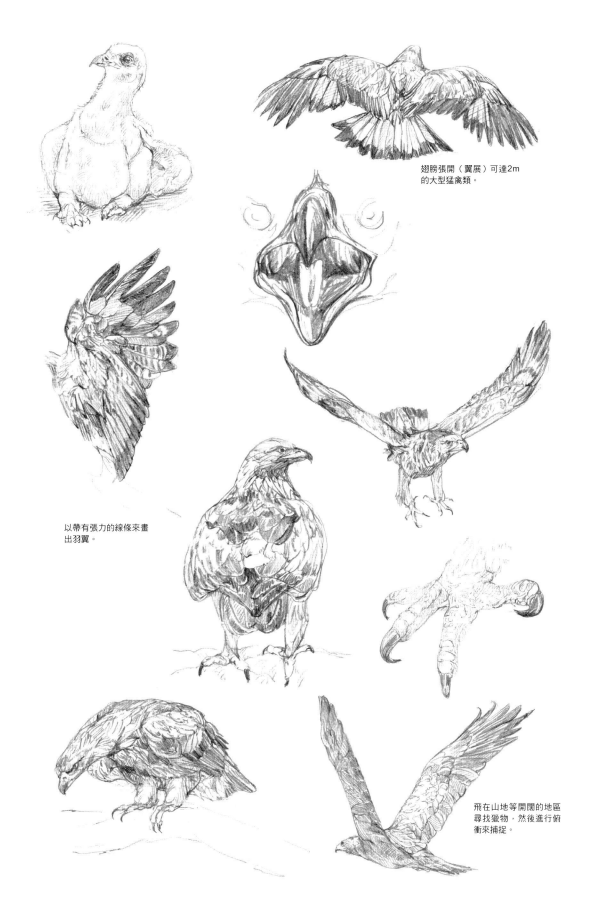

翅膀張開（翼展）可達2m
的大型猛禽類。

以帶有張力的線條來畫
出羽翼。

飛在山地等開闊的地區
尋找獵物，然後進行俯
衝來捕捉。

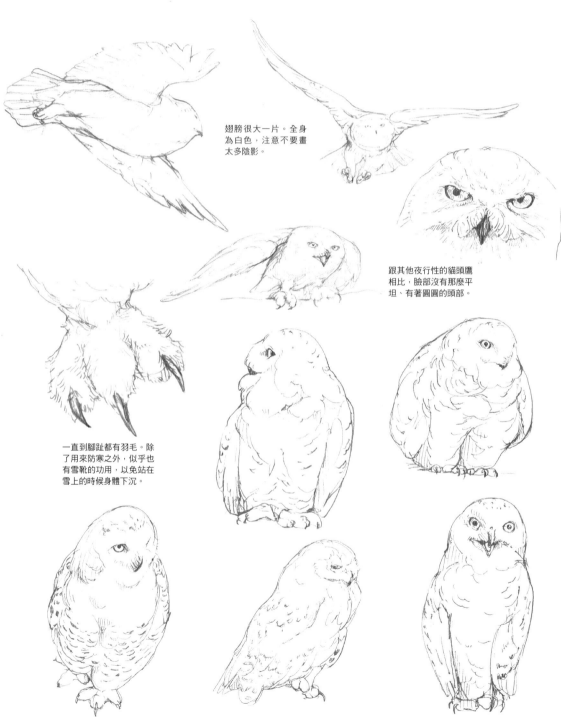

雪鴞

分佈在北極圈的大型貓頭鷹，棲息在凍土層。冬季會南下到寒溫帶地區來過冬。在北海道偶爾可以看到牠們的身影。全長60cm。公鳥全身為白色，母鳥跟年輕的幼鳥在白色之中帶有黑色的斑點或相間的條紋。特徵是腳趾也被羽毛覆蓋。以旅鼠等鼠類為主食。白天也相當的活躍。

翅膀很大一片。全身為白色，注意不要畫太多陰影。

跟其他夜行性的貓頭鷹相比，臉部沒有那麼平坦、有著圓圓的頭部。

一直到腳趾都有羽毛。除了用來防寒之外，似乎也有雪靴的功用，以免站在雪上的時候身體下沉。

綠雉

雉科的鳥類，分佈在本州～九州的日本特有的品種，同時也是日本的國鳥。全長為公鳥80cm、母鳥60cm。公鳥會長出顏色複雜且鮮豔的羽毛、尾羽較長，另外在臉部有著紅色的肉垂。母鳥的顏色則沒有那麼顯眼。棲息在田地或周圍的樹林之中，以植物的種子或昆蟲為食。繁殖期的公鳥會發出很大的叫聲，像是打鼓一樣的拍打羽毛。

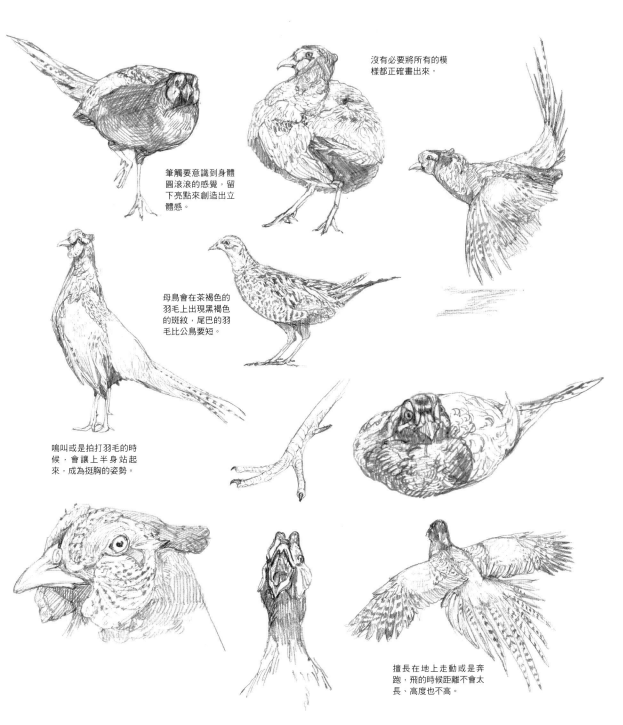

沒有必要將所有的模樣都正確畫出來。

筆觸要意識到身體圓滾滾的感覺，留下亮點來創造出立體感。

母鳥會在茶褐色的羽毛上出現黑褐色的斑紋，尾巴的羽毛比公鳥要短。

鳴叫或是拍打羽毛的時候，會讓上半身站起來，成為挺胸的姿勢。

擅長在地上走動或是奔跑，飛的時候距離不會太長、高度也不高。

鳥類　**孔雀**

雉科的鳥類，分佈在印度、尼泊爾、巴基斯坦，是印度的國鳥。公鳥全長2m、母鳥為1m。公鳥擁有美麗的羽毛，模樣有如眼睛一般，求愛的時候會將這些羽毛張開來。棲息在水邊附近的樹林或草地，以植物的種子或昆蟲為食。雖然被養在動物園等設施之中，日本西南群島有一部分的孔雀出現野生化的問題。

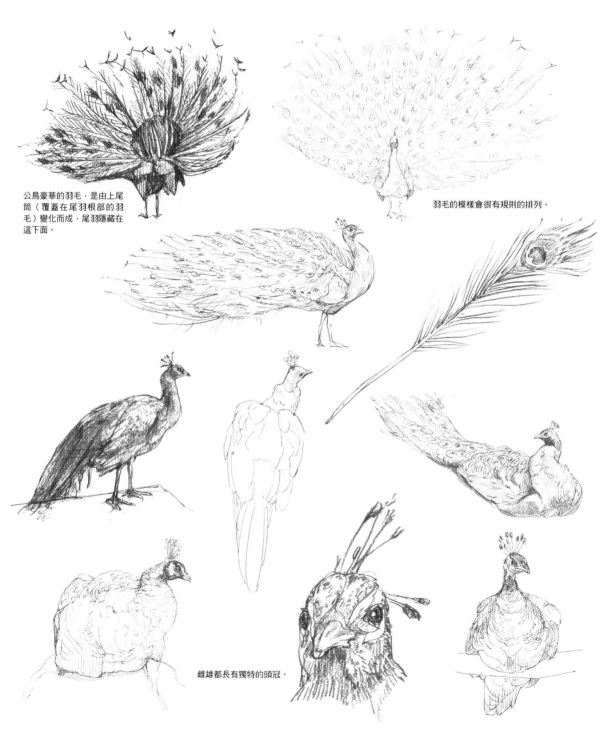

公鳥豪華的羽毛，是由上尾筒（覆蓋在尾羽根部的羽毛）變化而成，尾羽隱藏在這下面。

羽毛的模樣會很有規則的排列。

雌雄都長有獨特的頭冠。

駝鳥

駝鳥科的鳥類，分佈在非洲的中部～南部，棲息在草原或是半沙漠地區。頭頂的高度為2～2.5m，是目前世界最大的鳥類。雖然長有翅膀但無法飛行，取而代之的是強壯的腿部，可以用50～70km的速度跑動。只有2根腳趾，跑動的時候像是釘鞋的釘子一般。公鳥的身體為黑色、尾部有白色的羽毛。母鳥全身為褐色。

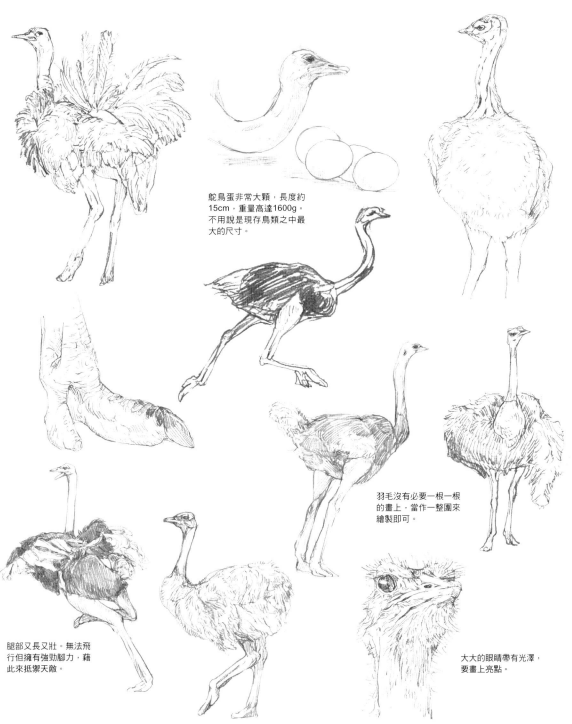

駝鳥蛋非常大顆，長度約15cm，重量高達1600g。不用說是現存鳥類之中最大的尺寸。

羽毛沒有必要一根一根的畫上，當作一整團來繪製即可。

腿部又長又壯。無法飛行但擁有強勁腳力，藉此來抵禦天敵。

大大的眼睛帶有光澤，要畫上亮點。

綠頭鴨

在北半球的寒溫帶～溫帶地區廣為分佈的鴨科動物。對日本來說屬於冬候鳥,會在冬天過冬的時候遷徙來到日本,除此之外則是有少數在北海道跟本州的部分區域進行繁殖。全長59cm。公鴨從頭部到頸部上方為綠色、口部為黃色、胸部為紫色,外觀非常的美麗。母鴨整體為褐色。會停留在河川、湖沼、海岸,以水草、貝類等小動物為食。家畜的鴨類是以此為原生種。

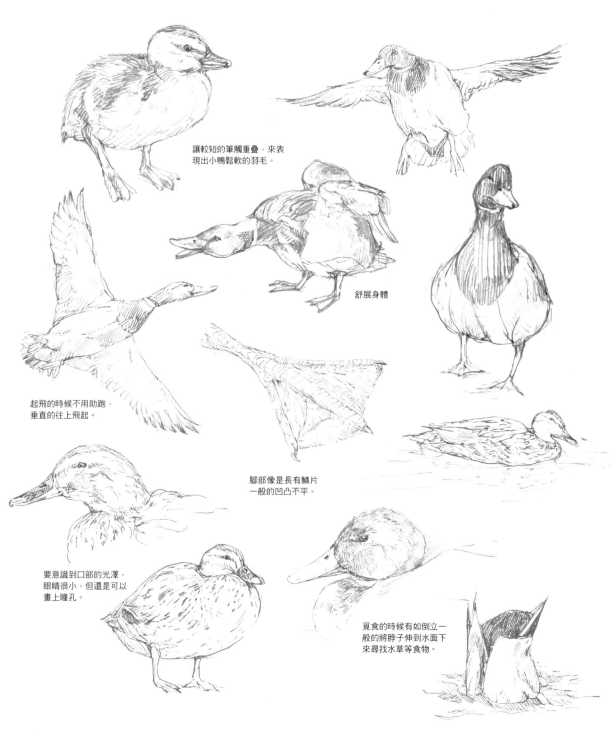

讓較短的筆觸重疊,來表現出小鴨鬆軟的羽毛。

舒展身體

起飛的時候不用助跑,垂直的往上飛起。

腳部像是長有鱗片一般的凹凸不平。

要意識到口部的光澤,眼睛很小,但還是可以畫上瞳孔。

覓食的時候有如倒立一般的將脖子伸到水面下來尋找水草等食物。

白鵜鶘

從歐亞大陸南部分佈到非洲的鵜鶘,棲息在湖沼或濕地等地區。全長1.2～1.7m。大大的嘴巴跟垂下來的喉囊,是鵜鶘共通的特徵。以魚類為主食,會把喉囊當作魚網來進行追捕,將水吐出,只把魚兒吞下肚。有時也會整群分工合作的捕撈魚兒。身體為白色,到了繁殖期會轉為桃紅色。在動物園常常可以看到。

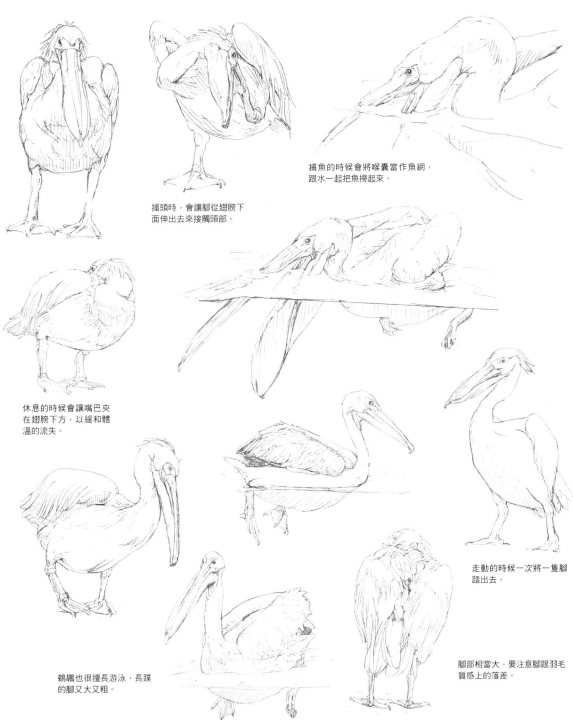

捕魚的時候會將喉囊當作魚網,跟水一起把魚撈起來。

搔頭時,會讓腳從翅膀下面伸出去來接觸頭部。

休息的時候會讓嘴巴夾在翅膀下方,以緩和體溫的流失。

走動的時候一次將一隻腳踏出去。

鵜鶘也很擅長游泳,長蹼的腳又大又粗。

腳部相當大,要注意腳跟羽毛質感上的落差。

黃嘴天鵝

在歐亞大陸北部跟冰島進行繁殖，冬天遷移到南方過冬。
在西伯利亞繁殖的品種，會以冬候鳥的身份來到日本，
在北海道至東北地區的日本海一方、關東北部的湖沼過
冬。全長140cm、體重約10kg。如同日文名稱的大白鳥
一般，全身為白色，口部前端為黑色、根部為黃色。以水
草或掉落的穀物為食。外表相似但體型較小的小天鵝也會
遷徙來到日本。

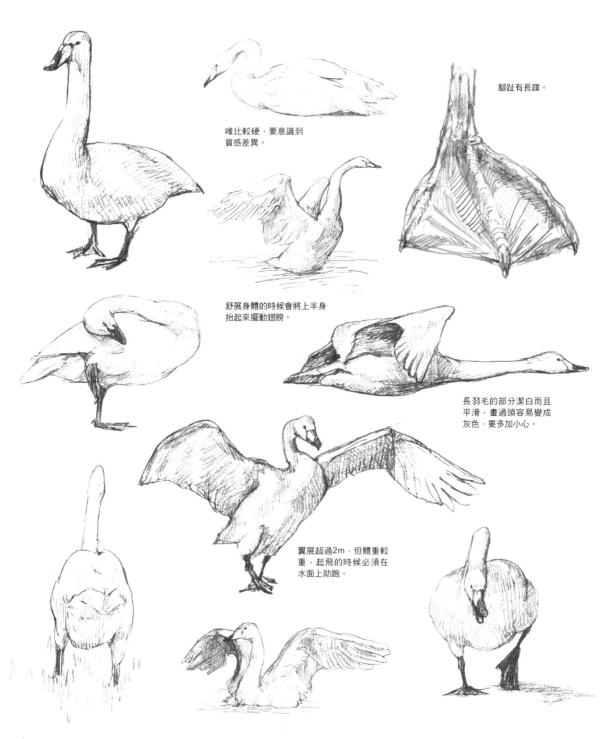

喙比較硬，要意識到
質感差異。

腳趾有長蹼。

舒展身體的時候會將上半身
抬起來擺動翅膀。

長羽毛的部分潔白而且
平滑，畫過頭容易變成
灰色，要多加小心。

翼展超過2m，但體重較
重，起飛的時候必須在
水面上助跑。

紅鶴

有幾種不同的品種分佈在歐洲南部到非洲、中南美的地區，棲息在鹽湖或鹼性水質的湖沼。小紅鶴的全長為90cm、大紅鶴為145cm。口部大幅的往下彎曲，會從頂部泡入水中，用口內的濾器跟舌頭來將藍藻過濾到體內。美麗的紅色來自於藍藻類的色素，動物園會將替代用的紅色素混到餌中。

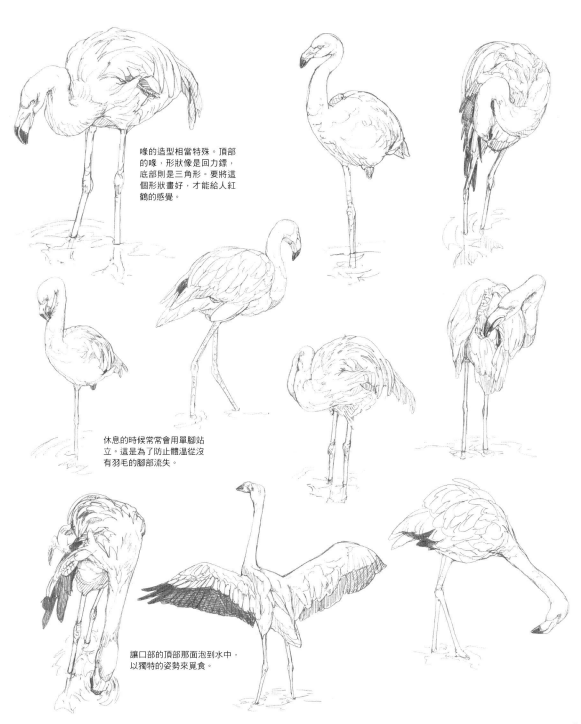

喙的造型相當特殊。頂部的喙，形狀像是回力鏢，底部則是三角形。要將這個形狀畫好，才能給人紅鶴的感覺。

休息的時候常常會用單腳站立。這是為了防止體溫從沒有羽毛的腳部流失。

讓口部的頂部那面泡到水中，以獨特的姿勢來覓食。

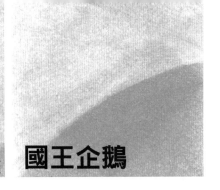

國王企鵝

分佈在南極與其周圍的企鵝，在海岸跟海上都可以看到。體長為85～95cm。頭部到背部為黑色，胸口到腹部為白色。側頭部到胸口上方有著顯眼的黃色。以魚類為主食。擅長潛水，可以潛到數百m的深度。過群體生活，繁殖期可以看到一大群的幼鳥所形成的集團（Creche）。幼鳥會在渡過寒冷的冬天之後，在翌年夏天離巢。

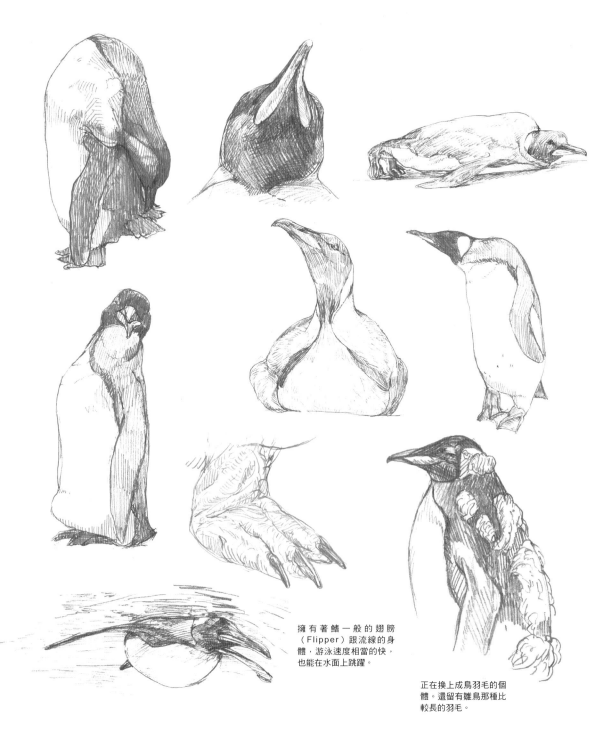

擁有著鰭一般的翅膀（Flipper）跟流線的身體，游泳速度相當的快，也能在水面上跳躍。

正在換上成鳥羽毛的個體。還留有雛鳥那種比較長的羽毛。

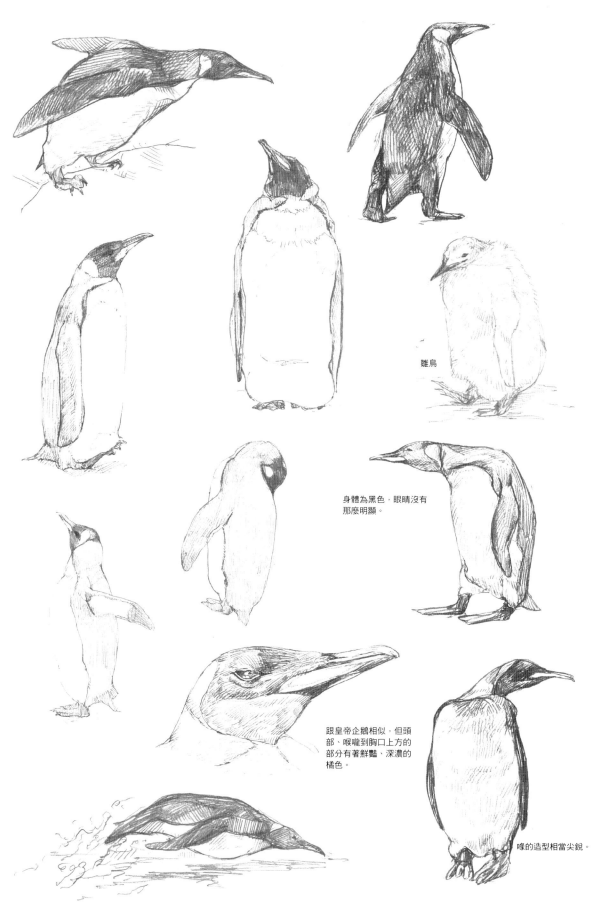

雛鳥

身體為黑色，眼睛沒有
那麼明顯。

跟皇帝企鵝相似，但頭
部、喉嚨到胸口上方的
部分有著鮮豔、深濃的
橘色。

喙的造型相當尖銳。

瘦跟胖的體型變化

在我們的周遭，很少會看到非常胖或非常瘦的動物。要在哪個部位加上贅肉才會有胖的感覺、要強調哪個部位才會有瘦的感覺，讓我們一起來掌握其中的重點。套用在各種動物身上來進行練習，一定可以讓繪畫能力變得更加多元。

狗　瘦弱

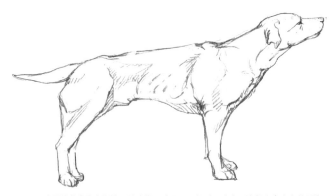

瘦弱的狗會失去脂肪，讓脊椎、肋骨、骨盤浮現出來。腹部也會大大的凹陷進去，腰部的曲線也會大大的彎曲。

普通

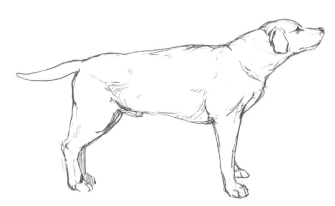

正常的狗會被脂肪包覆，必須直接觸摸才能確認到脊椎、肋骨、骨盤的存在。腹部只往內凹陷一點點，腰部的曲線也不會大幅的彎曲。

肥胖

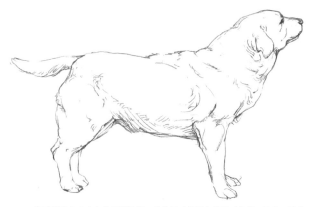

肥胖的狗全身會有大量的脂肪，就算用手觸摸也找不到脊椎、肋骨、骨盤。腹部凸出而且下垂，腰部看不出有曲線。

 貓

 瘦弱

 熊

 瘦弱

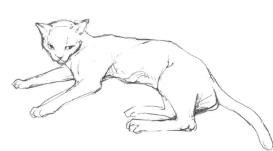

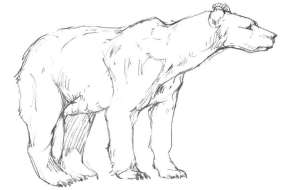

瘦弱的貓，臉部的形狀會是明顯的三角形。

鼻子跟眼睛等部位看起來比較大。

 普通

 普通

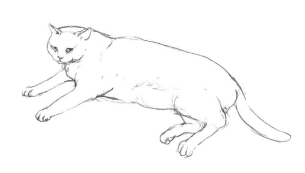

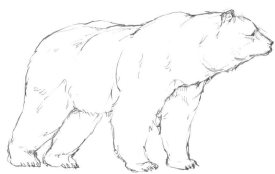

 肥胖

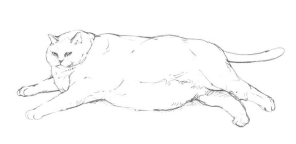

全身的線條變得相當渾圓，用帶有強弱節奏的線條來描繪。

肥胖

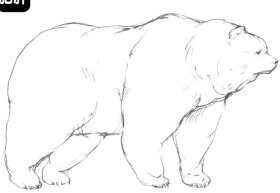

瘦的時候可以看到的筋骨，胖起來之後幾乎完全無法確認到。

東亞飛蝗

分佈在歐亞大陸到非洲北部的區域，就算是日本，在乾燥的草地上也很普通的就能看到這種大型的蝗蟲。公的體長為35mm、母的為50mm。會用又粗又長的後腿來跳躍，距離可達數十公尺。隨著環境不同，有可能出現綠色或褐色的類型。數量增加、食物不足的時候，會讓翅膀變長形成群體狀態，一大群來飛越很長的距離，對農作物等造成損害。

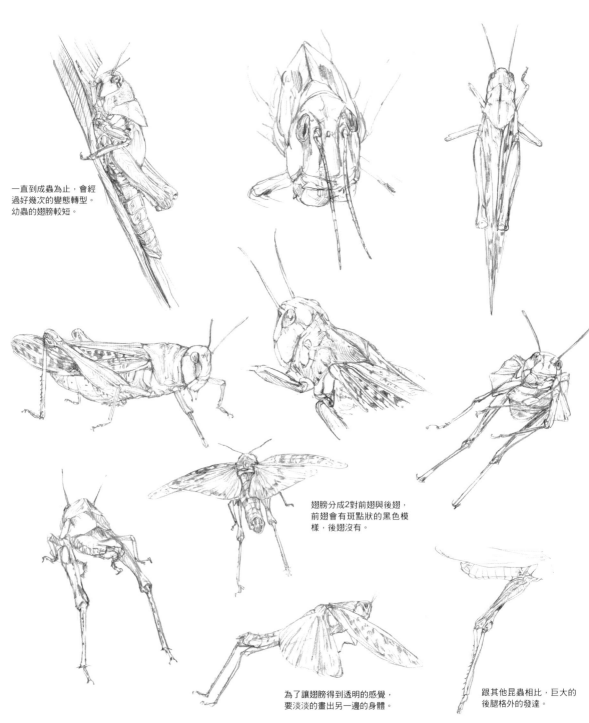

一直到成蟲為止，會經過好幾次的變態轉型。幼蟲的翅膀較短。

翅膀分成2對前翅與後翅，前翅會有斑點狀的黑色模樣，後翅沒有。

為了讓翅膀得到透明的感覺，要淡淡的畫出另一邊的身體。

跟其他昆蟲相比，巨大的後腿格外的發達。

毛蟲
（黃鳳蝶）

鳳蝶科的幼蟲全都是毛蟲的型態，但模樣跟食用的植物會隨著品種而不同。黃鳳蝶的幼蟲以傘形科的植物為食，在家庭菜園的香芹上面也常常可以看到。幼蟲會一邊脫皮一邊經過5個階段的成長，然後結蛹。出生到3歲之前為黑色跟白色，4歲跟5歲會出現綠色跟黑色相間的模樣，並帶有橘色的斑點。5歲幼蟲的體長會達到5cm。幼蟲遭到刺激的時候，會冒出黃色的角（臭角）。

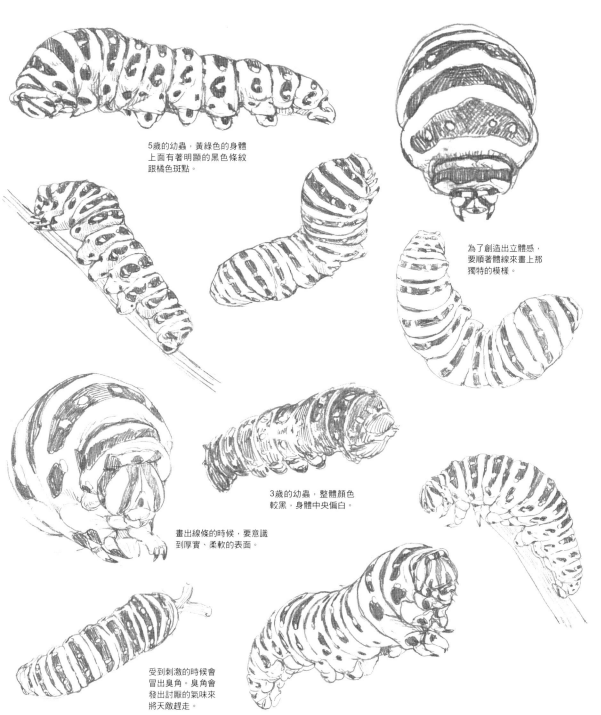

5歲的幼蟲，黃綠色的身體上面有著明顯的黑色條紋跟橘色斑點。

為了創造出立體感，要順著體線來畫上那獨特的模樣。

3歲的幼蟲，整體顏色較黑，身體中央偏白。

畫出線條的時候，要意識到厚實、柔軟的表面。

受到刺激的時候會冒出臭角。臭角會發出討厭的氣味來將天敵趕走。

黃鳳蝶

鳳蝶的一種，分佈在歐亞大陸跟北美地區，日本在屋久島以北的各個地區都很普遍。從春天到秋天，每年出現1～4次。大小（翼展）為36～70mm。色彩為鮮豔的黃色加上黑色條紋跟藍色的斑點。外表相似的鳳蝶（柑橘鳳蝶）黃色較淡、比較偏向黑色。會吸食杜鵑花、薊、百合的花蜜，在傘形科的植物產卵。

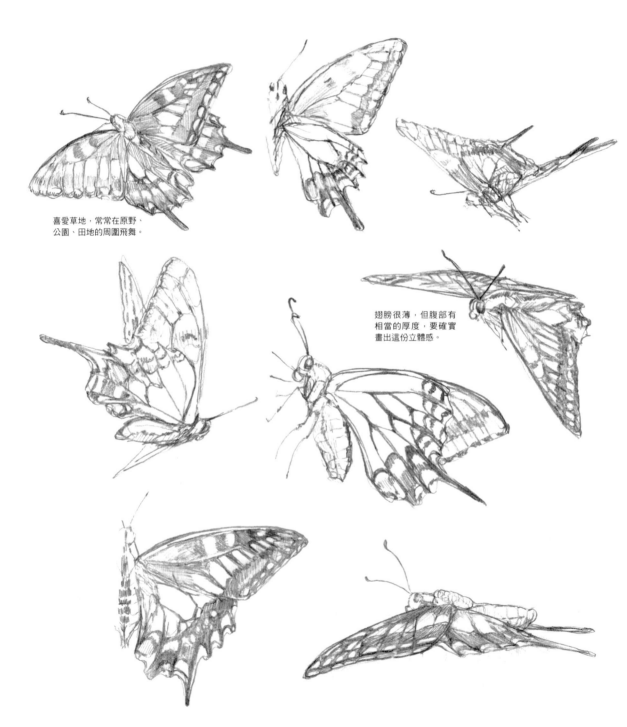

喜愛草地，常常在原野、公園、田地的周圍飛舞。

翅膀很薄，但腹部有相當的厚度，要確實畫出這份立體感。

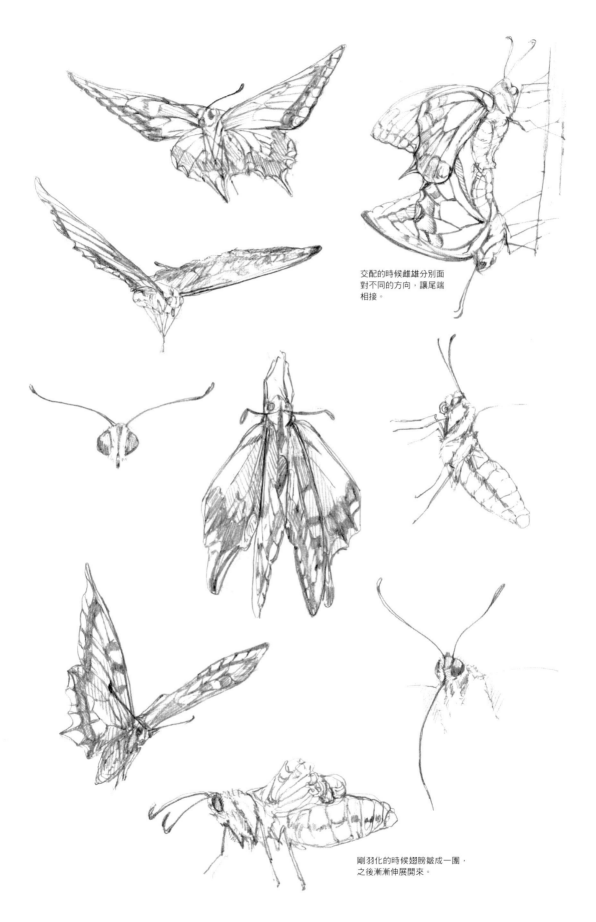

交配的時候雌雄分別面
對不同的方向，讓尾端
相接。

剛羽化的時候翅膀皺成一團，
之後漸漸伸展開來。

獨角仙

金龜子科的昆蟲，分佈在日本（北海道為人工遷徙）、台灣、朝鮮半島、中國～中南半島，主要棲息在平地到山地的落葉闊葉林。體長30～55cm，公的比母的要大，公的獨角仙在頭部跟胸部有一大一小的2根角。公的獨角仙為了食物或交配而產生紛爭時，會用這對角來打鬥。成蟲會吸取樹液，幼蟲以腐葉土跟堆肥為食，過冬之後在翌年結蛹，到了夏天羽化。

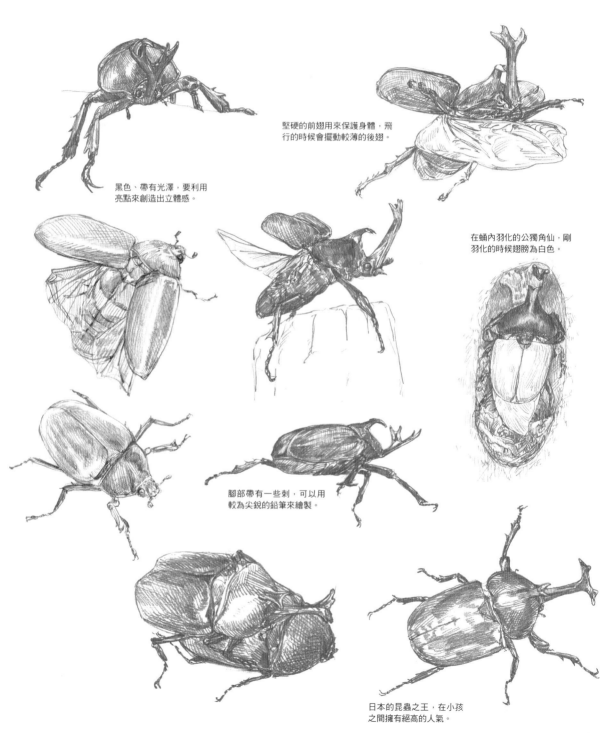

堅硬的前翅用來保護身體，飛行的時候會擺動較薄的後翅。

黑色、帶有光澤，要利用亮點來創造出立體感。

在蛹內羽化的公獨角仙，剛羽化的時候翅膀為白色。

腳部帶有一些刺，可以用較為尖銳的鉛筆來繪製。

日本的昆蟲之王，在小孩之間擁有絕高的人氣。

日本大鍬形蟲

分佈在北海道～九州、對馬等地區，棲息在低山的雜木林或山地的山毛櫸樹林之中。日本最大的鍬形蟲，公的尺寸為32～72mm、母的為36～42mm。公鍬形蟲的大顎往內側彎曲，體格越大，一對的內齒就越是朝上。成蟲會吸取麻櫟的樹液，幼蟲以麻櫟的朽木為食。棲息地受到開發加上濫捕，滅絕的危險性越來越高。

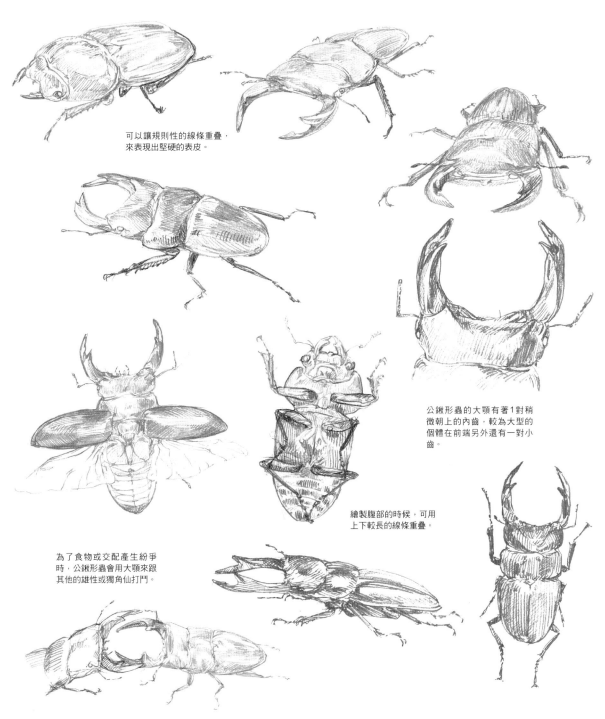

可以讓規則性的線條重疊，來表現出堅硬的表皮。

公鍬形蟲的大顎有著1對稍微朝上的內齒，較為大型的個體在前端另外還有一對小齒。

繪製腹部的時候，可用上下較長的線條重疊。

為了食物或交配產生紛爭時，公鍬形蟲會用大顎來跟其他的雄性或獨角仙打鬥。

蝸牛

一般是指陸生的貝類（有肺類）之中，帶有貝殼的品種。氣溫跟濕度較高的時候活動較為活潑，冬天等氣溫跟濕度較低的時期會進入休眠狀態。棲息在樹上或地上，但會隨著品種而變化。移動能力較為欠缺，在各個地區產生獨自的品種分化，貝殼的形狀跟模樣也會不同。住家周圍常常可以看到同型「巴蝸牛科」的蝸牛。

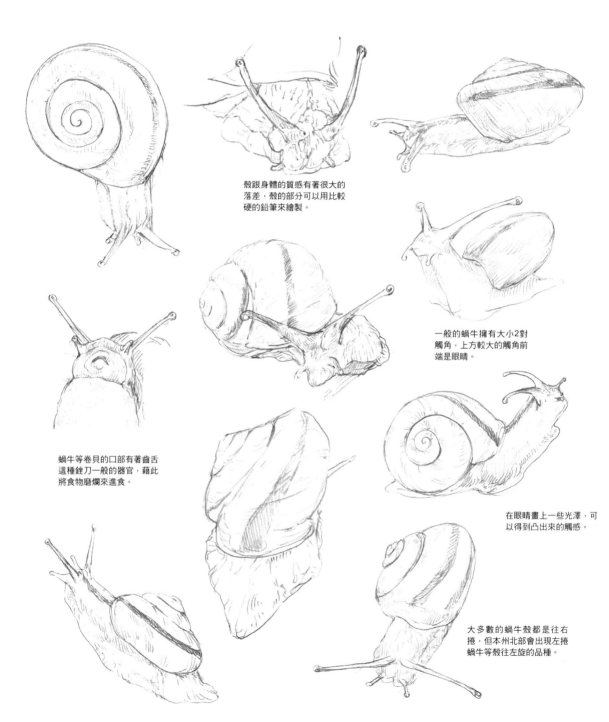

殼跟身體的質感有著很大的落差，殼的部分可以用比較硬的鉛筆來繪製。

一般的蝸牛擁有大小2對觸角，上方較大的觸角前端是眼睛。

蝸牛等卷貝的口部有著齒舌這種銼刀一般的器官，藉此將食物磨爛來進食。

在眼睛畫上一些光澤，可以得到凸出來的觸感。

大多數的蝸牛殼都是往右捲，但本州北部會出現左捲蝸牛等殼往左旋的品種。

昆蟲

悅目金蛛

除了日本本州～沖繩群島之外，也分佈在朝鮮半島、中國、台灣等地區的蜘蛛（金蛛科）。山上或住宅地區都可以看到。母蜘蛛的體長為20～25mm、公蜘蛛只有5～8mm。母蜘蛛的腹部有著顯眼的黃黑相間的模樣。蜘蛛網為圓形，中央部分的四方有著白色鋸齒狀的蜘蛛絲（白帶）。從夏季初期開始的整個夏天都會出現，築網來捕捉昆蟲。

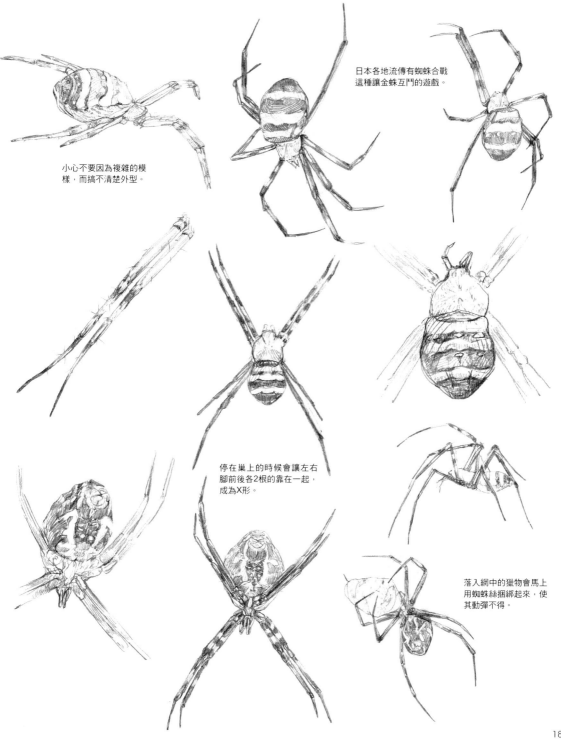

小心不要因為複雜的模樣，而搞不清楚外型。

日本各地流傳有蜘蛛合戰這種讓金蛛互鬥的遊戲。

停在巢上的時候會讓左右腳前後各2根的靠在一起，成為X形。

落入網中的獵物會馬上用蜘蛛絲捆綁起來，使其動彈不得。

漢氏澤蟹

從本州分佈到九州的吐噶喇列島，唯一一種在純淡水之中渡過一生的螃蟹。在河川上流、小川、湧泉、水田之中都可以看到，甚至會出現在遠離水邊的樹林之中。甲殼寬度約25mm，紅褐色或藍白色等等，顏色隨著地區跟環境而不同。在夏天產下40顆的大型卵，孵化的時候不是幼生體，而是直接以小蟹的狀態出生。

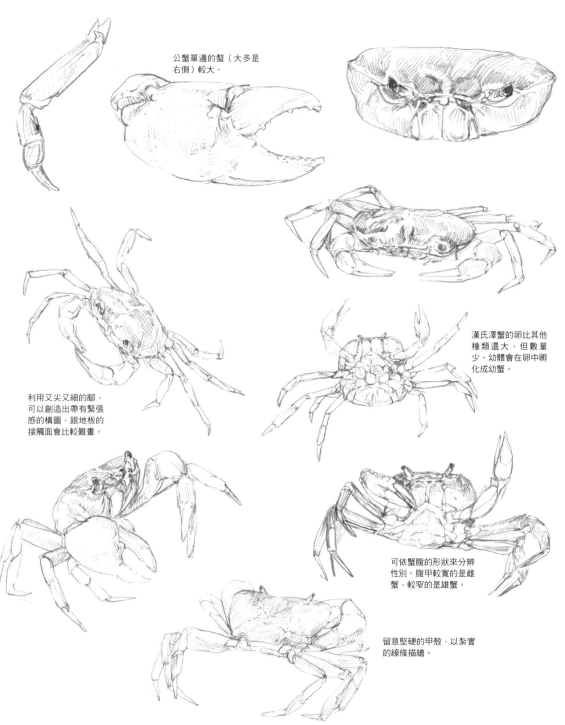

公蟹單邊的螯（大多是右側）較大。

利用又尖又細的腳，可以創造出帶有緊張感的構圖，跟地板的接觸面會比較難畫。

漢氏澤蟹的卵比其他種類還大，但數量少。幼體會在卵中孵化成幼蟹。

可依蟹腹的形狀來分辨性別。腹甲較寬的是雌蟹，較窄的是雄蟹。

留意堅硬的甲殼，以紮實的線條描繪。

甲殼類 日本對蝦

對蝦科的蝦子，分佈在北海道以南的太平洋、印度洋沿岸，棲息在灣內或半海水域的泥沙底。成體的體長為15～25cm。身上有相間的模樣，腹部彎起來的時候模樣像是車輪一般，因此在日本被稱為車蝦。雜食性。水產方面的重要物種，被當作蝦類的最高級食材。除了用流刺網跟拖網來捕捉，也有進行人工養殖。

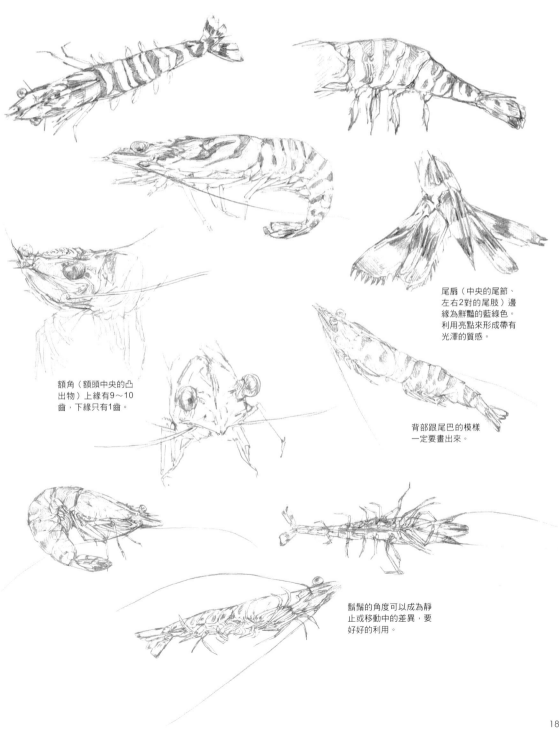

尾扇（中央的尾節、左右2對的尾肢）邊緣為鮮豔的藍綠色。利用亮點來形成帶有光澤的質感。

額角（額頭中央的凸出物）上緣有9～10齒，下緣只有1齒。

背部跟尾巴的模樣一定要畫出來。

鬍鬚的角度可以成為靜止或移動中的差異，要好好的利用。

萊氏擬烏賊

一般拿來食用的烏賊有烏賊目跟管魷目。烏賊目在體內有舟形的石灰質內殼，管魷目的內殼則是柔軟的甲殼素。萊氏擬烏賊是管魷的同類，在夏季初期為了產卵而集中到沿岸。外套膜（頭部跟腕部以外的身體部位）會長到40～50cm，但壽命只有1年。

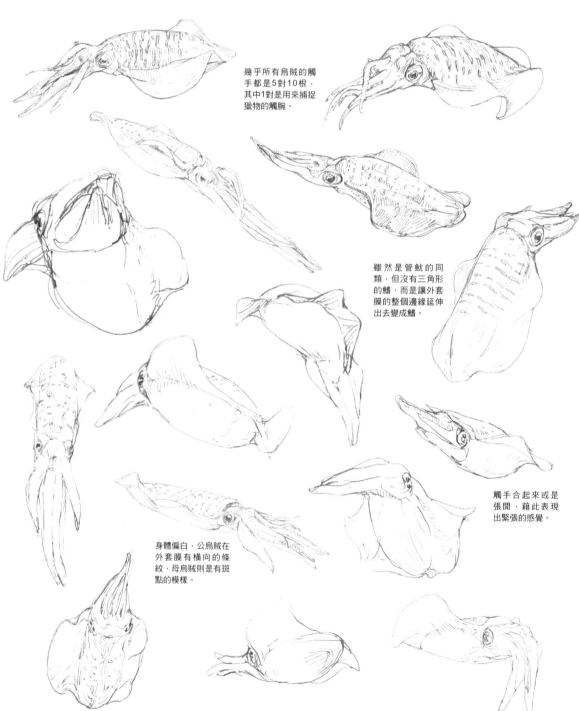

幾乎所有烏賊的觸手都是5對10根，其中1對是用來捕捉獵物的觸腕。

雖然是管魷的同類，但沒有三角形的鰭，而是讓外套膜的整個邊緣延伸出去變成鰭。

觸手合起來或是張開，藉此表現出緊張的感覺。

身體偏白，公烏賊在外套膜有橫向的條紋，母烏賊則是有斑點的模樣。

章魚

分佈在本州的三陸地區～九州，棲息在沿岸的礁岩區域之中。一般講到章魚的時候，都是指這個品種。全長60cm。特徵是身體背面有4個菱形凸出。可以配合周遭的狀況，改變身體的顏色或體表的質感。以螃蟹或貝類為食。母章魚會在岩石等洞內的天花板產卵，持續保護牠們到孵化為止。水產方面的重要品種，會用章魚壺來進行捕獲。

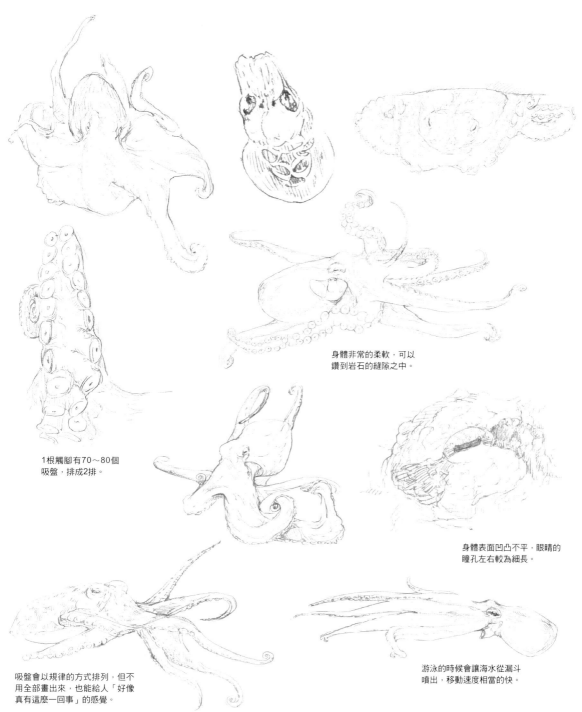

身體非常的柔軟，可以鑽到岩石的縫隙之中。

1根觸腳有70～80個吸盤，排成2排。

身體表面凹凸不平，眼睛的瞳孔左右較為細長。

吸盤會以規律的方式排列，但不用全部畫出來，也能給人「好像真有這麼一回事」的感覺。

游泳的時候會讓海水從漏斗噴出，移動速度相當的快。

索引

哺乳類

犬

貓

PROFILE

前田和子

出生於兵庫縣。2010年畢業於京都造形藝術大學・美術工藝學科日本畫組。同年，在京都市美術館舉行的
「畢業作品展」中，獲頒「千住賞、學長賞、學科賞」等殊榮。2012年畢業於京都造形藝術大學研究所・
藝術研究科藝術表現專攻日本畫領域。多次在「第20回獎學生美術展」、「前田和子 日本畫展 群星遊行
（星屑のパレード）」、「Group Horizon（グループホライゾン）」等個展・團體展中發表作品。

TITLE

1500種動物姿勢素描圖鑑

STAFF

出版	三悅文化圖書事業有限公司
編著	前田和子
譯者	高詹燦　黃正由

總編輯	郭湘齡
責任編輯	黃美玉
文字編輯	黃思婷　莊薇熙
美術編輯	謝彥如
排版	六甲印刷有限公司
製版	明宏彩色照相製版股份有限公司
印刷	桂林彩色印刷股份有限公司
	綋億彩色印刷有限公司
法律顧問	經兆國際法律事務所　黃沛聲律師

代理發行	瑞昇文化事業股份有限公司
地址	新北市中和區景平路464巷2弄1-4號
電話	(02)2945-3191
傳真	(02)2945-3190
網址	www.rising-books.com.tw
e-Mail	resing@ms34.hinet.net

劃撥帳號	19598343
戶名	瑞昇文化事業股份有限公司

本版日期	2016年8月
定價	300元

國家圖書館出版品預行編目資料

1500種動物姿勢素描圖鑑 / 前田和子編著 ; 高詹
燦, 黃正由譯. -- 初版. -- 新北市：三悅文化圖書,
2015.08
192面 ; 25.7 x 18.2公分
ISBN 978-986-5959-98-2(平裝)
1.素描 2.動物畫 3.繪畫技法

947.16　　　　　　　　　　　104012517

DOUBUTSU POSE SHUU
150 SHU NO DOUBUTSU NO KATACHI UGOKI GA WAKARU
©KAZUKO MAEDA 2013
Originally published in Japan in 2013 by SEIBUNDO SHINKOSHA PUBLISHING CO., LTD.
Chinese translation rights arranged through TOHAN CORPORATION, TOKYO.
and Keio Cultural Enterprise Co., Ltd.